▲ 拼贴广告

▲ 内容识别填充功能

▲ 丫丫童鞋

▲ 蓝梦科技

▲ 时代相机

▲ 电子商务

▲ 美食大全

▲ 饰物荟萃

▲ 莎炫洗发水

▲ 六九感冒灵

▲ 机灵鼠标

▲ 矿泉水广告

▲ 美食类海报

▲ 饮料杂志广告

▲ 电子产品广告

▲ 咖啡广告

▲ 古都西安

▲ 风景区广告

▲ 人文印象

▲ 音乐KTV

▲ 爱家便利店

▲ 美族瑜伽

▲ 唇膏包装

▲ 牛肉干包装

▲ 白酒包装

▲ 耀世而出

▲ 浪漫之城

▲ 阑尊世家

▲ A+之选

▲ 实尚一派

▲ 天下共享

▲ 你我同行

PHOTOSHOP 完美

广告设计与技术精粹

孙辉霞 宋超 韩丽 编著

机械工业出版社

CHINA MACHINE PRESS

本书以 Photoshop 图形图像处理软件作为平台，详细讲解了各种类型广告的创意思路和制作方法。希望读者通过阅读本书，不仅能够提升自己的广告理论水平，而且可掌握使用 Photoshop 设计出效果独特、创意鲜明的广告的方法和技巧。

本书是面向实际应用的 Photoshop 经典广告设计类用书，不仅可以作为初学者的自学参考书籍，也可作为平面设计培训班的培训教程，还是中、高级平面设计师难得的借鉴资料。

图书在版编目（CIP）数据

PHOTOSHOP 完美广告设计与技术精粹 / 孙辉霞，宋超，韩丽编著 . —北京：机械工业出版社，2012.6
ISBN 978-7-111-38139-6

Ⅰ . ① P… Ⅱ . ①孙…②宋…③韩… Ⅲ . ①广告 – 计算机辅助设计 – 图象处理软件，Photoshop Ⅳ . ① J524.3–39

中国版本图书馆 CIP 数据核字（2012）第 077584 号

机械工业出版社（北京市百万庄大街 22 号 邮政编码 100037）
策划编辑：丁 伦 责任编辑：丁 伦
责任校对：常天培 责任印制：乔 宇
北京汇林印务有限公司印刷
2012 年 7 月第 1 版第 1 次印刷
210mm×285mm · 17.5 印张 · 2 插页 · 550 千字
0001—3500 册
标准书号：ISBN 978-7-111-38139-6
ISBN 978-7-89433-497-8（光盘）
定价：79.90 元（含 1DVD 光盘）

前言

软件介绍

Adobe 公司推出的 Photoshop 软件是当前功能最强大的、使用最广泛的图形图像处理软件，它以其领先的数字艺术理念、可扩展的开发性及强大的兼容能力，广泛应用于电脑美术设计、数码摄影、出版印刷等诸多领域。Photoshop CS5.1 通过更直观的用户体验、更大的编辑自由度及大幅提高的工作效率，使用户能更轻松地使用其无与伦比的强大功能。Photoshop CS5.1 新增的 Mini Bridge 浏览器、全新的画笔系统、智能的修改工具，增强的内容识别填色功能、图像变形功能与 3D 功能等，无不给我们带来惊喜。

行业情况

随着软件技术的不断发展，Photoshop 的应用范围变得极为广泛，不仅为众多软件的应用提供了一个很好的操作平台，而且也使自身的功能迈向了一个综合性较强的境界。图像处理是 Photoshop 的一个强大功能，从目前的各类软件来看，Photoshop 在图像处理方面占据独特地位。例如，随着数码相机的善及，越来越多的人对照片处理产生了浓厚的兴趣，如此一来，人们就可以将日常生活中有缺陷的照片处理得完美无缺，鉴于 Photoshop 具有强大的图像合成功能，还可以对照片进行艺术创意加工，使其升级为专业的摄影作品。对于目前最流行的媒体动态广告来讲，Photoshop 的应用可谓无处不在，从而将广告表现得活灵活现；而对于传统的静态广告（如 POP 海报、户外广告、宣传册等）来说，也与 Photoshop 有着密不可分的关系，静态广告虽然在先进性与广泛性方面比不上动态广告，但若充分发挥 Photoshop 的强大功能，同样内容的动态广告也能用静态广告表现出来，从而体现出与其他新兴广告方式同样的商业价值。

本书特点

本书从广告的角度讲解 Photoshop 相关案例的制作，内容包括广告的各种类别。读者通过这些实例的学习，可以创作出属于自己的平面作品，并达到事半功倍的效果。在选择范例时，充分考虑到了实例的实用性和可操作性，因此，每一个实例的操作，不仅能使读者充分掌握实例所涉及的知识点，更重要的是通过实例的操作，读者可以举一反三，将所掌握的知识点应用到实际工作中。

其他资源

除了一本印刷精美的全彩图书，本书还为读者准备了数道丰盛的学习大餐，使读者真正拥有货真价实 1＋1＞2 的超值实惠。

超长视频教学：赠送与本书内容一体化的高清晰教学视频，涵盖平面广告、特效文字、照片处理、插画设计、视觉特效等多个应用领域。

提高效率的设计素材：几百幅高清的材质纹理图片，上千个"一点即现"的 Photoshop 画笔、样式、形状和渐变集锦，可直接满足各类设计人员的实际工作需求。

本书第 1 章、第 4 章、第 6 章由孙辉霞（甘肃民族师范学院）编写，第 9 章、第 11 章由宋超（重庆电子工程职业学院）编写，第 2 章、第 10 章、第 12 章由韩丽（哈尔滨石油学院）编写，其他章节由肖亭、关敬、王巧转、卢晓春、刘波、张志敏、闫武涛、张婷、杜婷、马晓彤、惠颖、韩登锋、钱政娟、李斌、刘正旭、朱立银、黄剑编写。全书由孙辉霞、宋超、韩丽负责统稿。

由于时间仓促，作者水平有限，书中不足和疏漏之处在所难免，还望广大读者朋友批评指正。

编 者

目 录

第 4 章 网页设计案例

第 5 章 报纸广告案例

第6章 杂志广告案例

第7章 海报招贴案例

第8章 DM 广告案例

第 9 章 户外广告案例

第 10 章 包装设计案例

第 11 章 房地产广告案例

第 12 章 车行广告案例

第1章
平面广告的相关知识

本章主要讲解关于平面广告的一些基础知识，使读者在学习之前，对平面广告有所了解并产生浓厚的兴趣，为以后的学习打下良好基础。

- 平面广告简介
- 常用设计软件
- 平面广告的设计思想
- 平面广告的设计要求

1.1 平面广告简介

平面广告，如果从空间概念界定，泛指现有的以长、宽二维形态传达视觉信息的各种广告媒体的广告；如果从制作方式界定，可分为印刷类、非印刷类和光电类三种形态；如果从使用场所界定，可分为户外、户内及可携带式三种形态；如果从设计的角度来看，它包含着文案、图形、线条、色彩、编排诸要素。由于平面广告传达信息简洁明了，能瞬间扣住人心，从而成为广告的主要表现手段之一。平面广告设计在创作上要求表现手段浓缩化和具有象征性，一幅优秀的平面广告设计具有充满时代意识的新奇感，并具有设计上独特的表现手法和感情。接下来，我们了解平面广告的相关知识。

就平面广告的形式而言，它只是传递信息的一种方式，是广告主与受众间的媒介，其结果是为了达到一定的商业经济目的。广告作为现代人类生活的一种特殊产物，仁者见仁，智者见智。人们在日常生活中随处（如报纸、杂志、电视、网络等）都可能接收到广告信息。可以说，广告已经渗透到我们生活的方方面面。

从整体上看，广告可以分为媒体广告和非媒体广告。媒体广告指通过媒体来传播信息的广告，如电视广告、报纸广告、广播广告、杂志广告等；非媒体广告指直接面对受众的广告媒介形式，如路牌广告、平面招贴广告、商业环境中的购买点广告等。不同的广告形式其设计要求也各不相同。

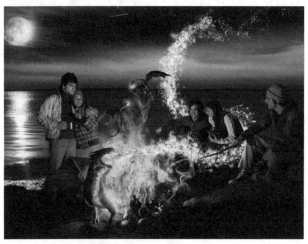

平面广告设计

杂志广告

现代广告自 19 世纪中期发展至今，已有一百多年的历史。欧洲工业革命以后，印刷术的发展，彩色石板和丝网刻板分色印刷技术被广泛应用；经济的腾飞带来了市场的繁荣，人们对广告的需求也大大增加，这也就奠定了现代广告兴起的基础。随着广播、电视的出现，广告的形式也呈现出多元化和立体化。如今的广告在经济发达国家已趋于成熟，在理论与实际运作方面已形成一套完整的体系，在经济和政治生活中扮演着重要的角色。面对众多的广告形式，作为一个从事平面设计的专业人员就应该对广告从整体上有一个基本的认识，从而把握不同广告形式的特征，更好地发挥其优势。

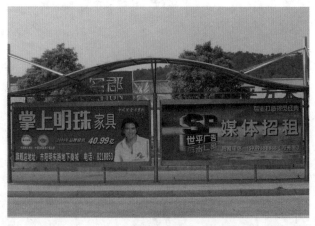

候车亭广告

平面广告设计在非媒体广告中占有重要的位置，也是学习平面设计必须要掌握的一门课程。其不论在表现形式上还是在表现内容上都十分宽泛。表现形式可以多种多样，如绘画的、摄影的、拼贴的；表现手段也有多种，如写实的、写意的、抽象的。但这并不是平面广告设计的鲜明个性，因为广告创造是一种时尚艺术，其作品要能体现时代的潮流，设计者应该保持着职业的敏感，在不同的艺术形式中吸取营养，创作出既符合大众审美又符合时代潮流的作品。广告在表现内容方面也是非常广泛，大到国家的方针政策，小到一个商品，都可以成为表现的对象。具体内容可以是政治宣传、环境保护、文化体育、电影戏剧、饮料食品、家电电器、旅游观光等领域。当我们面对一个广告作品时，就会发现内容并不是独立的。比如，一个商品广告有可能是从环境的角度来作广告宣传的，因此没有必要在内容上划分得太清。如果把一个具体内容放在一个固定的范围，就有可能限制我们的创意思维。平面广告设计范围广范，从不同的角度关注着人们的生活，所以它在非媒体广告中占有十分重要的地位。

文化体育宣传广告

平面广告的基本创作规律包括两个方面：创意与表现。

创意是指思维能力；而表现是指造型能力。它们在概念上有所区别，但在创造过程中是统一的。如果没有造型能力，即使想法再好，也不可能把它表现出来；如果只有造型能力，缺乏创意思维，不能称其为广告设计。因为广告有很强的功能性，最基本的功能就是传递信息。以何种方式来传递信息，所体现的就是创意思维能力。现代的广告已不仅是简单的告知功能。独到的创意思维，恰如其分的表现，是一则广告成功的关键。因此，两者既有不同，又相互统一，这两方面能力的培养具有很强的专业性。

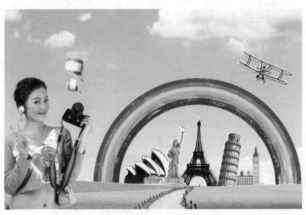

拼贴广告

创意广告

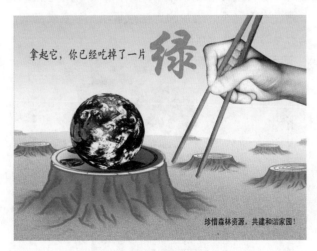

拿起它，你已经吃掉了一片 绿

珍惜森林资源，共建和谐家园！

写意的公益广告

广告的表现

1.2 常用设计软件

在进行平面广告设计时，常用的设计软件有 Photoshop、InDesign、PageMaker、Illustrator、Freehand、CorelDraw 等。

◎ Photoshop：Adobe 公司旗下最为出名的图像处理软件之一，集图像扫描、编辑修改、图像制作、广告创意、图像输入与输出于一体的图形图像处理软件。通过图像处理、编辑、通道、图层、路径综合运用，图像色彩的校正，各种特效滤镜的使用，特效字的制作，图像输出与优化，流体变形及褪底和蒙板，可制作出千变万化的图像特效，深受广大平面设计人员和电脑美术爱好者的喜爱。

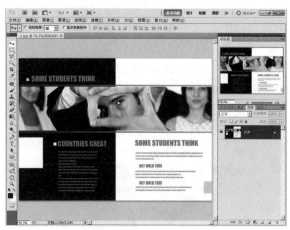

◎ InDesign：一个定位于专业排版领域的设计软件，是面向公司专业出版方案的新平台。由 Adobe 公司 1999 年 9 月 1 日发布。它是基于一个新的开放的面向对象体系，可实现高度的扩展性，还建立了一个由第三方开发者和系统集成者可以提供自定义杂志、广告设计、目录、零售商设计工作室和报纸出版方案的核心，可支持插件功能。

◎ PageMaker：一种排版软件，能处理大段长篇的文字及字符，并且可以处理多个页面，能进行页面的页码编排及页面合订。掌握其排版设计的基本法则、使用方法与技巧、菜单功能及操作技巧，了解出版物、书籍、宣传彩页、出片输出注意事项，可完成报纸、杂志等的高级专业排版。

◎ Illustrator：出版、多媒体和在线图像的工业标准矢量插画软件。通过图形绘制、包装、宣传页的制作，能够更加方便地进行 Logo 及 CI 设计，在 Photoshop 的基础上学习该软件似如虎添翼，达到事半功倍的效果。

◎ CorelDraw：一款由世界顶尖软件公司之一的加拿大的 Corel 公司开发的图形图像软件。其非凡的设计能力广泛地应用于商标设计、标志制作、模型绘制、插图描画、排版及分色输出等诸多领域。

◎ Freehand：Adobe 公司软件中的一员，简称 FH，是一个功能强大的平面矢量图形设计软件，无论是做广告创意、书籍、海报、机械制图，还是绘制建筑图，都可以轻松完成，应用于广告、印刷等行业。

1.3 平面广告的设计思想

一、形状：视觉表述的基础

设计作品中的各种图形、图像、文字，均可将其提炼为形状的呈现，由于形状在人的视觉意识中通常被首先感知与捕捉，因此它对于视觉唤起和引发思维具有先导与定向的作用。

（1）对形状的认知与理解

对各种形状的认知与理解，大多得益于自然的启示。例如，圆形带给我们的饱满、团圆与吉祥之意，是与太阳和月亮有密切关系的；而对于角形坚韧、冷峻的感觉，则与岩石的性格有联系。这种认知心理基础对依据表现意图准确、迅速定位形状的设计十分有益。

以圆形为主的图像

以角形为主的图像

以曲线为主的图像

（2）形状的分类

所有的形状可归纳为点、线、面、体四类。

点的显著特点是具有定位性与凝聚性，最大魅力在于形成趣味中心与吸引视觉移动，进而制造心理张力引发潜在意念。对点的理解可解析出三个层次：一为个体点的相对性；二为多点的视觉引导作用；三为点的构成方式会对画面的光影与肌理效果产生影响。由"视觉"调动"触觉"并使二维的设计传达出"立体的表情"，在广告设计中对于引发心理的亲和与情感的共鸣具有重要作用。

线是设计中最基本的构成。线条语言的最感性之处是传达情感，效果要比点强烈。但线条又是理性的，具有很强的造型力，线的长短、粗细、形态、走向以及种种笔触效果，刻画了它的性格，同时代表着特定的风格与形式，能带给我们不同的感觉。尤其是多线之间的构成关系，即线的排列与组合方式、渐进、转折、渐隐、方向性延伸等，可在塑型的基础上启发连续思维，带来节奏与韵律的美感，甚至会产生某些幻化与象征的意象等。

面是视觉形式上最直接的设计语汇，所蕴含的实质内容要比点和线具象丰富得多。面可图形化、图像化、图案化、符号化以及文字化，是让观者直接或间接品读和体味设计思想与创意理念的载体。它通过个性的形式传达相应的信息、意象、内涵等，一般即为广告设计作品主题与主旨内容的提炼。

利用平面的形表现三维空间意象实为"虚体"，它产生于视觉的深度错觉。这种错觉源于形的构成本身所形成的空间张力，使之在直觉层面被感受到一种心理空间。现实中很多设计师的梦幻般构图均受此影响，从而产生了一些超现实、反传统的非凡思维。基于这种思维的设计，更容易打破常规、经验的"定势"，寻找到信息传达的最佳切入点。

（3）点、线、面、体之间相互联系、影响与制约

点与点之间的视线流动有线的感觉，多点的分布或者线的不同构成与组合方式又可形成各种形态的面，而面的转折、连接、渐次构成等又会带来体的表象与特征。设计中应把握秩序和整体两点，"秩序"即"美"，"整体"为"宗"。多元素的设计，无论用怎样繁复多样的形状来传达奇思妙想的意，只要归于秩序与整体之中，设计的主题和意旨就会达到呼之欲出的境界。

二、色彩：创造设计的生命

色彩的直感性最强，通感度也最大，从设计思维角度对色彩进行演绎应是最细腻、最微妙、最见功力的。我们能感受与设计的色彩有成千上万种，红、橙、黄、绿、青、蓝、紫七种基本色再加上黑、白、灰不同属性的组合与搭配使我们的创意与表现无穷。感知色彩有一个不能忽视的因素视觉生理，即从生理的角度通过自我调节满足种种平衡。

更微妙、潜在的有关色的心理感应效应是色彩心理，它是人与色彩之间的一种互动过程。这种浅层的知觉是人对生活的记忆与视觉经验积累的结果，并且带有相对性。再进一步思维会直达具象的物，但这时常常会带上明显的个性特征，对外界信息直感的结果必然又会引发人情绪上的体验。有生命力的色彩设计是能将人们的情绪积累自然引导到某种情感之中从而达成目的，这一过程谓之情感联想。情感联想是一种深刻、成熟，而且又相对稳定的高级心理体验。设计成功的关键就在于如何有目地引导受众达到这个层次。

用色的美学在设计中应统领把握以下四个方面。

1）色的单纯。设计用色的单纯化为首要原则，单纯用色会更韵味悠长，原则上一般用色为二三种。

2）色的节奏与韵律。节奏是变化中的秩序；韵律为秩序中的变化。

3）色的主从与色调。主次分明反映了自然本质，也成为人们了解、洞悉事物属性的思维秩序，在设计用色中也应有主有从。

4）色的对比与调和。对比与调和为设计用色的基本原则。设计中可调动对比的因素很多，如色彩明度、色相、彩度三属性，色的面积大小，色的形状与走向等。而实现调和可掌握几点：首先，无彩色间最易调和；其次，关注各种色彩在消色环境中的魅力。另外，处理好色的主从关系与基本色调也是达成调和的基础。

三、质感：强化内蕴的手段

事物多样的结构与组织形式，带给我们不同的知觉感受谓之质感或肌理，主要通过视觉和触觉感知。注重设计元素，特别是主要元素质感的成功再现或创造，不但对强化主题拓展内涵和揭示本质有着举足轻重的作用，还可增强吸引力，增加注目性甚至引发戏剧效果。设计画面表现质感有再现质感与创造质感两种方式。再现质感的最佳手段是摄影。摄影技术可最大限度地准确、真实还原被摄对象的质感，甚至高度

凝炼精细刻画。创造质感主要指设计中视觉质感的创意与产生。成功的关键在于设计者对设计元素的提炼、概括、想象的能力以及空间转换意识和单元的造型能力等综合的质感素养。手法包括：

1）强化各种对比——明暗、凸凹、走向，比如利用投影与耀斑的色光不稳定性，形与形边缘的交叠与互映，粗细线条渐次交织的排列等。

2）调动设计因素——形状、色彩、光影，如点、线、面的各种肌理构成法，色彩不同属性间强化对比的效果等。

3）采用特殊结构形式，如间隙、分割、深度、层次、纵横、疏密、重叠等。

4）利用错觉、幻觉，如视觉矛盾的幻觉空间，视觉暂留的波动光栅效应，视觉经验的远近错觉。

5）模拟自然，常用绘画工具的独特肌理印迹，常见绘画手法的不同肌理效果，电脑设计软件模拟材质的感觉等。

6）不经意中所得，即从自然与现实不经意、偶发的"作品"中获取灵感，得到类似破坏性、随意性的肌理感觉有时是很精妙、有趣的，甚至还会有夸张的戏剧效果。

再现与创造质感，无论采用何种方式，对加深主题的作用主要源于真实性、丰富性与联想性。肌理的美，在于真实，真实的事物更易引发信任与亲和感。肌理表现，可以化单一为丰富。视觉肌理可实现知觉迁移、调动情感联想和强化内蕴。

四、构成：状与味的桥梁

平面广告编排设计的要素有形状、色彩和所表现的质感。构成的思维是将这些表象的众多元素编排、规划、结构为一个整体。好的构成是一座以形达意、以状表味的桥，这种形式与内涵的沟通与连接，目的是揭示主题和传达思想。

首先，无论设计元素的多寡，触一发而动全身。形与形之间，形与色之间，色与色之间，还有质的表现，均为相互联系和共同作用。

其次，传统的形式法则与基本审美规律应视为构成思维的基础。比如空白、稳定、三分法、视域兴趣中心、视线流程引导、简约的原则、多样统一中的秩序等，这些是形式表现与心灵触动、情感引发最佳连接的方式和手段。广告设计探求反常规的构图与超经验的手法，已成为当代制造新奇、标示独特、解构梦幻、引发注目的思维切入点。

平面广告设计元素的编排组合与版面规划有一些常用的类型，如标准型、中轴型、偏心型、自由型；文字式、全图式、指示式、散点式等。一些常见类型与惯用模式各有其产生与存在的渊源与基础，既有其自身的特点，也有其各自的优势与不足。关键在于要理解和把握种种构成方式的特征内涵与适应方式，具体应用中结合广告的主题诉求、信息承载、产品特性、目标对象、媒体特征等相关因素综合考虑，才会有正确的选择。

五、创意：永恒的回忆与突破

对于创意，每次设计起点为零。这里零的含义有三层：一为思维起点回归原始与本质，创想的源头应迸发于对客观物象的直接积累而不是间接的经验；二为思维方式打破传统习惯的"定势"，创造崭新的思维方法；三为表现与传达的个性与突破。平面广告创意的睿智、非凡和原创的大手笔大多归于这一"零"的思维。

1）创意突破的起点。创意突破在于自身，广告创意灵感的产生，强调自身长期的积累。量的积累过程是长期的、渐进的、潜在的，而质的改变却可以是瞬间的、突发的、显现的，此种积累，应是自觉、有意识、全方位的。比如：对广告学专业知识的学习与深入理解，对心理学、生理学有针对性的研究，对哲学思维方法的领悟，对美学与艺术思考的深度，对自然、社会、人文知识的认知程度等。

2）创意灵感的源泉。种种奇思妙想的"原创"作品虽可称为"创想"与"创造"，但决非凭空而来，而是来源于"创意库"，即灵感迸发的源泉。创意设计作品灵感显现最重要的突破点，就是找到与设计主题和信息传达最契合的设计元素，并且挖掘出二者本质的关联。这种内在的联系可能很潜在、很原始、也很微妙，但却是最关键、最重要的联结点。这样，最佳表现的切入点与表现方式才容易被捕捉。

3）创意思维的启发。创意思维是一个有意识的思考过程和由直觉意识启动有的放矢的开发智力潜能的过程。打开思路的方法可从以下方面着手：

◎注重对各种不同设计风格、不同创意特征、不同切入方式、不同表现手法的广告设计作品的采集、研究与汲取。

◎打破种种主观与客观的限定与思考的枷锁。理性与疯狂交织，是现今商业设计的时尚，有限为无限的基础，摈弃原有的经验与种种习惯定势是一切创新与突破的前提。

◎注意启发想象。一些奇异的、超自然、反流行、反规律的表现方式，之所以易引发注目与加深记忆，是利用了人的生理感应与心理认知的作用规律。

◎诸多新、奇、独、特的表现，总能从中发现似曾相识的因素与形式，都是新秩序中旧元素新组合的结果。对元素的分解与重构以及不同对象的拼贴与整合，可创造无穷变异，是设计思维中常用的有效手法。

◎挣脱惯常、理性、逻辑的纵向思维，尝试与研习横向、发散、逆向、悖理等思维方式，多种思维方式的相互补充与综合使用会显著提高效率。

◎不忽略偶发性的启示。墙上随手的涂鸦画，无关的事物间偶然的关联，对某表象直觉的领悟，自然物生长、衰落间变化的过程，蓦然发现的有趣、幽默的组合与形式，电脑设计过程中无意得到的奇异效果等，都是宝贵的财富。

1.4 平面广告的设计要求

设计是有目的的策划，平面设计是利用视觉元素（文字、图片等）来传播广告项目的设想和计划，并通过视觉元素向他人表达。平面设计的好坏除了灵感之外，更重要的是是否准确地将诉求点表达出来，是否符合商业的需要。

广告设计的优秀与否对广告视觉传达信息的准确性起着关键的作用，是广告活动中不可缺少的重要环节，是广告策划的深化和视觉化表现。广告的终极目的在于追求广告效果，而广告效果的优劣，关键在于广告设计的成败。现代广告设计的任务是根据企业营销目标和广告战略的要求，通过引人入胜的艺术表现，清晰准确地传递商品或服务的信息，树立有助于销售的品牌形象与企业形象。

第2章

Photoshop CS5.1
基础知识

本章主要讲解关于 Photoshop CS5.1 的一些基础知识。通过对本章内容的学习，可使读者在学习的过程中，对图像编辑更灵活。

- 初识 Photoshop CS5.1
- Photoshop CS5.1 的操作界面
- Photoshop CS5.1 的常用功能

2.1 初识 Photoshop CS5.1

Photoshop 软件是我们处理图像时最常用的软件。随着科技的进步，Photoshop 增加的功能也越来越多，可使用户随心所欲地创作出不同的精美图像。在本章中，首先介绍 Photoshop CS5.1 的相关知识。

2.1.1 Photoshop的应用领域

Photoshop 是世界上最优秀的图像编辑软件，其应用领域很广泛，涉及在图像、图形、文字、视频、摄影、出版等各个领域，多用于平面设计、艺术文字、广告摄影、网页制作、照片的后期处理、图像的合成、图像绘制、3D 动画的操作。Photoshop 的专长在于图像的处理，而不是图形的创作，在了解 Photoshop 的基础知识时，有必要区分这两个概念。

一、平面设计领域

Photoshop 的出现不仅引发了印刷业的技术革命，也成为图像处理领域的行业标准。在平面设计与制作中，Photoshop 已经完全渗透到了平面广告、包装、海报、POP、书籍装帧、印刷、制版等各个环节，如图所示。

二、照片处理

Photoshop 具有强大的图像修饰功能，可以完成从照片的扫描与输入，到校色、图像修正，再到分色输出等一些列专业化的工作。不论是色彩与色调的调整，照片的校正、修复与润饰，还是图像创造性的合成，在 Photoshop 中都可以找到最佳的解决方法。同时利用这些功能，可以快速修复一张破损的老照片，也可以修复人脸上的斑点等缺陷。

三、插画作品

插画是现在比较流行的一种绘画风格，已经成为新文化群体表达文化意识形态的利器。现实中添加虚拟的意象，会给人一种完美的质感，更为单纯的手绘画添加了几分生气与艺术感，也是大家所喜爱的一种绘画效果。

四、3D 效果制作

流行于市的 Photoshop CS5.1 平面图形处理软件并非是为 3D 创作的，得益于 Photoshop Extended，用 Photoshop 处理 3D 对象是越来越流行了，而且制作简单、快捷，效果非常逼真。

五、网页设计

网络的普及是促使更多人需要掌握 Photoshop 的一个重要原因。因为在制作网页时（Logo、图标、图像的校色、美化等），Photoshop 是必不可少的网页图像处理软件。

2.1.2 Photoshop CS5.1 的新增功能

在 Photoshop CS5.1 中，软件的界面与功能的结合更加趋于完美，各种命令与功能不仅得到了很好的扩展，还最大限度地为用户的操作提供更简捷、有效的途径。该版本采用了全新的选择技术，可精确检测和遮盖最容易出错的边沿（锯齿或发丝），让复杂的图像选择变得易如反掌。新增的内容识别填充可以填充丢失的像素，其速度是手动填充的 4 倍。此外，还添加了用于创建、编辑 3D 和基于动画的内容的突破性工具，这些都给我们带来了全新的震撼效果。

一、内容识别填充功能

以前我们去除图像中不想要的部分时，还要借助仿制图章等工具修补背景中出现的空白区域，新增的内容识别填充功能可以删除任何图像细节或对象，这一突破性的技术与光照、色调及噪声相结合，使删除的图像内容看上去似乎本来就不存在。

最终效果：Ch02\01\Complete\2-1-1.jpg
素材位置：Ch02\01\Media\2-1-5.jpg

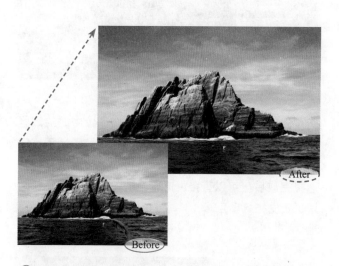

After

Before

▶步骤 01 按快捷键 Ctrl+O，打开素材"Chapter02\01\Media\2-1-5.jpg"文件，如图所示。

● 步骤 02 单击套索工具或其他选择工具，在属性栏中设置羽化值为 20px，框选要填的选区，如图所示。

● 步骤 03 执行菜单栏中的"编辑"→"填充"命令，打开"填充"对话框，设置好参数之后，单击"确定"按钮，即可将选区填充为周围的图像，取消选区，效果如图所示。

二、轻松地选择复杂图像

轻轻地单击鼠标就可以选择一个图像中的特定区域，轻松扣除毛发等细微的图像元素，如图所示。使用新增的细化工具还可以改变选区边缘、改进蒙版。选择完成后，可以直接将选区范围输出为蒙版、新图层、新文档等项目。

最终效果：Ch02\01\Complete\2-1-2.jpg
素材位置：Ch02\01\Media\2-1-6.jpg

Before After

● 步骤 01 打开素材"Chapter02\01\Media\2-1-6.jpg"文件，利用魔棒工具，选中图像的背景部分。

● 步骤 02 执行菜单栏中的"选择"→"调整边缘"命令，系统将进行智能抠图，在弹出的"调整边缘"对话框中设置相关参数。

● 步骤 03 完成后单击"确定"按钮，选区更加精确。将选区反选，执行菜单栏中的"色彩平衡"命令，在弹出的"色彩平衡"对话框中设置好参数后，单击"确定"按钮，即可改变人物的色调，如图所示。

三、自由操控变形

应用操控变形功能以后，在图像上添加关键节点，就可以对任何图像元素进行变形。例如，可轻松地改变本例中人物的四肢部位动作形态，具体操作方法如下。

最终效果：Ch02\01\Complete\2-1-3.psd
素材位置：Ch02\01\Media\2-1-7.psd

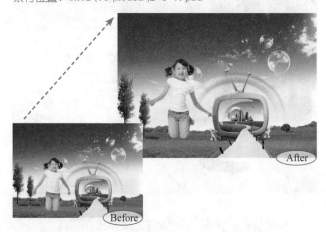

▶ **步骤 01** 打开素材"Chapter02\01\Media\2-1-7.psd"文件，在"图层"面板中选择"人物"图层，执行"编辑"→"操控变形"命令，图像选区变为如图所示效果。

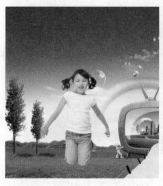
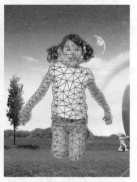

▶ **步骤 02** 此时，光标变为 形状，用它来定义关节。在人物的胳膊部位任意处单击，就会出现一个小圆圈，说明正在对此图层进行操控变形，在胳膊其他部位继续单击，出现不同的小圆圈。

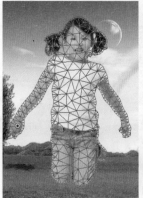

▶ **步骤 03** 确定好关节点之后，拖动小圆圈，就可以变换图像，如图所示。

▶ **步骤 04** 完成后选择属性栏中的 ✔ 按钮确认操作，效果如图所示。

四、出众的 HDR 成像

HDR Pro 工具可以合成周围曝光的照片，创建写实的或超现实的 HDR 图像，甚至可以让单次曝光的照片获得 HDR 的外观，主要用于影片、特殊效果、3D 效果及某些高端图片。

最终效果：Ch02\01\Complete\2-1-4.psd
素材位置：Ch02\01\Media\2-1-8.jpg ～ 2-1-10.jpg

步骤 01 打开素材"Chapter02\01\Media\2-1-8.jpg ～ 2-1-10.jpg"文件，如图所示。

步骤 02 执行菜单栏中的"文件"→"自动"→"合并到 HDR Pro"命令，在打开的对话框中单击"添加打开的文件"按钮，将打开的三张照片添加到列表中，如图所示，然后单击"确定"按钮。

步骤 03 在弹出的"手动设置曝光值"对话框中设置完参数后，单击"确定"按钮，Photoshop 会对图像进行处理并弹出"合并到 HDR Pro"对话框。

步骤 04 在对话框中拖动各个选项滑块，同时观察图像效果，将各个参数设置成想要的图像效果时，单击"确定"按钮创建 HDR 照片。本例将人物调整为素描效果。

五、调整 HDR 图像

（1）调整HDR图像的色调

打开一张 HDR 照片，执行"图像"→"调整"→"HDR 色调"命令，打开如图所示的对话框。

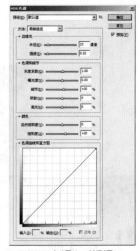

"HDR 色调"对话框

◎边缘光：用来控制调整范围和应用强度。

◎色调和细节：用来调整照片的曝光度，以及阴影、高光中的细节的现实程度。其中"灰度系数"可使用简单的城防函数调整图像灰度系数。

◎颜色：用来增加或降低色彩的饱和度。其中，拖动"自然饱和度"滑块增加饱和度时，不会出现溢色。

◎色调曲线和直方图：显示了照片的直方图，并提供了曲线用于调整图像的色调。

（2）调整HDR图像的动态范围

如果图像是 32 位 / 通道模式，HDR 图像的动态范围超出了计算机显示器的而现实范围，在 Photoshop 中打开时，可能会非常暗或出现褪色现象。执行"视图"→"32 位预览选项"命令可对 HDR 图像的预览进行调整。如图所示为"32 位预览选项"对话框。

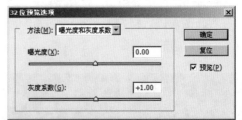

我们可以通过两种方式对 HDR 图像的预览进行调整。一种是在"方法"下拉列表中选择"曝光度和灰度系数"，然后拖动"曝光度"和"灰度系数"滑块调整图像的亮度和对比度；另一种是在"方法"下拉列表中选择"高光压缩"，Photoshop 会自动压缩 HDR 图像中的高光值，使其位于 8 位 / 通道或 16 位 / 通道图像文件的亮度值范围内。

（3）条件模式更改

使用动作处理图像时，如果在某个动作中，有一个步骤是将源模式为 RGB 的图像转换为 CMYK 模式，而我们处理的图像非 RGB 模式（如灰度模式），这就会导致出现错误，为了避免这种情况，可在记录动作时，使用"条件模式更改"命令为源模式指定一个或多个模式，并为目标模式指定一个模式，以便在动作执行过程中进行转换。执行"文件"→"自动"→"条件模式更改"命令，可打开"条件模式更改"对话框，如图所示。

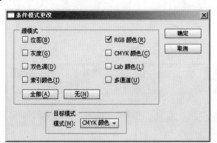

◎源模式：用来选择源文件的颜色模式，只有与选择的颜色模式相同的文件才可以被更改。单击"全部"按钮，可选择所有可能的模式；单击"无"按钮，则不选择任何模式。

◎目标模式：用来设置图像转换后的颜色模式。

（4）限制图像

"文件"→"自动"→"限制图像"命令可以改变照片的像素数量，将图像限制为指定的宽度和高度，但不会改变分辨率。如图所示为"限制图像"对话框，我们可以指定图像的"宽度"和"高度"的像素值。

六、其他新增功能

（1）自动镜头校正

"镜头校正"滤镜，以及"文件"菜单中新增的"镜头校正"命令可以查找照片的 EXIF 数据，如图所示，Photoshop 会根据我们使用的相机和镜头类型对桶形失真、枕形失真、色差和运营等自动做出精确调整。

（2）强大的绘图效果

借助混合器画笔（提供画布混色）和毛刷笔尖（可以创建逼真、待文理的笔触），可以将照片轻松转变为绘画效果或创建为独特的艺术效果。在绘画时，可以看到鼻尖的方向。

（3）最新的原始图像处理

Adobe Camera Raw 升级到了 6 版，除增加了支持的相机种类外，还可对 Raw 照片进行无损降噪，同时保留颜色和细节，以及必要的颗粒纹理，使照片看上去更加自然。

（4）增强的3D对象制作功能

使用新增的"3D 凸纹"功能，可以将文字、路径，甚至选中的图像制作为 3D 对象。

（5）GPU加速功能

通过 GPU 加速可以实现工具功能的增强，如使用三分法则网络进行裁剪、鸟瞰缩放、HDR 拾色器、吸管工具的取样环、硬毛刷笔尖预览等。

（6）更简单的用户界面管理

使用可折叠的工作区切换器，在喜欢的用户界面配置之间实现快速导航和选择。实时工作区会自动记录用户界面更改，如当我们切换到其他程序再切换回来时，面板会保持在原位。

（7）更出色的媒体管理

使用可自定义的"Mini Bridge"面板可以在工作环境中访问资源，如图所示，更可以借助灵活地分批重命名功能轻松管理媒体。

2.2 Photoshop CS5.1 的操作界面

Photoshop CS5.1 工作界面的设计非常系统化，便于操作和理解。打开该软件之后，可以看到用来进行图形操作的各种工具、菜单以及面板的默认操作界面。在本章中将学习 Photoshop CS5.1 的所有构成要素及工具、菜单、面板和工作区等几个组成部分。

2.2.1 了解工作界面组件

Photoshop CS5.1 的界面主要由工具箱、菜单栏、面板和编辑区等组成。如果我们熟练掌握了各组成部分的名称和基本功能，就能自如地对图形图像进行操作。

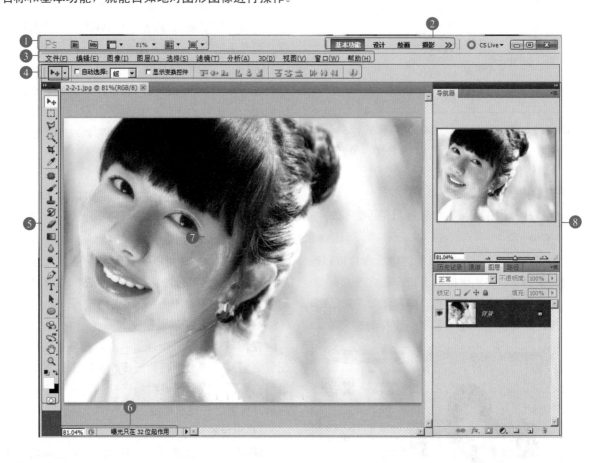

❶ 快速切换栏

单击 按钮后，可以快速切换视图显示，如全屏模式、显示比例、网格等。

单击 按钮后，显示 Bridge 面板，如图所示。

❷工作区切换器

可以快速切换到所需的工作面板，如基本功能、设计、绘画、摄影等面板。

❻状态栏

位于图像下端，显示当前编辑的图像文件的大小，以及图片的各种信息说明。

❸菜单栏

菜单栏由 11 类菜单组成，如果单击有符号的菜单，就会弹出下级菜单。

❼图像窗口

这是显示 Photoshop 中导入图像的窗口。在标题栏中显示文件名称、文件格式、缩放比率以及颜色模式信息。

❹属性栏

在选项栏中可设置在工具箱中选择的工具的选项。根据所选工具的不同，所提供的选项也有所区别。

❺工具箱

默认情况下，工具箱将出现在屏幕左侧。可通过拖移工具箱的标题栏来移动它，也可以通过选择"窗口"→"工具"菜单命令，显示或隐藏工具箱。

工具箱中的某些工具是隐藏的，可以展开某些工具以查看它们后面的隐藏工具。工具图标右下角的小三角形表示存在隐藏工具。

❽面板

为了更方便地使用 Photoshop 的各项功能，将其以面板形式提供给用户。

选择"窗口"菜单可以控制面板的显示与隐藏。默认情况下，面板以组的方式堆叠在一起。用鼠标左键拖曳面板的顶端移动位置可以移动面板组。还可以单击面板左侧的各类面板标签打开相应的面板。

2.2.2 了解文档窗口

在 Photoshop 中打开一个图像时，便会创建一个文档窗口。如果打开了多个图像，则各个文档窗口会以选项卡的形式显示。单击一个文档的名称，即可将其设置为当前操作的窗口。按下 Ctrl+Tab 键，可以按照前后顺序切换窗口；按下 Ctrl+Shift+Tab 键，可按照相反的顺序切换窗口。

单击一个窗口标题栏并将其从选项卡中拖出，它便成为可以任意移动位置的浮动窗口（拖动标题栏可进行移动）；拖动浮动窗口的一个边角，可以调整窗口的大小。将一个浮动窗口的标题栏拖到选项卡中，当出现蓝色横线时放开鼠标，该窗口就会停放到选项卡中。

2.2.3 了解工具箱

Photoshop CS5.1 的工具箱中包含了用于创建和编辑图像、图稿、页面元素的工具和按钮。这些工具分为 7 组。单击工具箱顶部的双箭头，可以将工具箱切换为单排（或双排）显示。单排工具箱可以为文档窗口让出更多的空间。

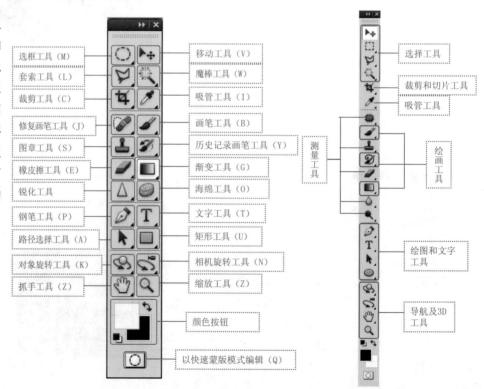

　　单击工具箱中的一个工具图标按钮即可选择该工具，右下角带有三角形图标的工具表示这是一个工具组，在这样的工具上按住鼠标左键可以显示隐藏的工具；将光标移动到隐藏的工具上然后放开鼠标，即可选择该工具。

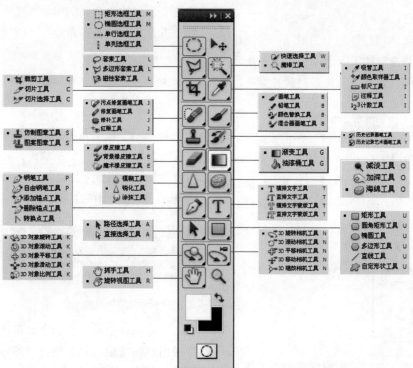

一、移动工具箱

　　默认情况下，工具箱停放在窗口左侧，将光标放在工具箱顶部双箭头 ▶▶ 右侧，单击并向右侧拖动鼠标，可以将工具箱从停放中拖出，放在窗口的任意位置。

二、选择工具

　　单击工具箱中的任何一个工具即可选择该工具。右下角带有三角形的工具图标表示这是一个工具组，在这样的工具上按住鼠标左键可以显示隐藏的工具；将光标移动到隐藏的工具上然后放开鼠标，即可选择该工具，如图所示。

　　工具选项栏用来设置工具的选项，它会随着所选工具的不同而变换选项内容。如图所示为选择画笔工具 🖌 时显示的选项内容。工具选项栏中的一些设置（如绘画模式和不透明度）对于许多工具都是通用的，但有些设置（如铅笔工具的"自动涂抹"）却专用于某个工具。

　　◎ 菜单箭头 ▼：单击该按钮，可以打开一个下拉菜单。

　　◎ 文本框：在文本框中单击，输入新数值并按 Enter 键即可调整数值。如果文本框旁边有 ▶ 按钮，则单击该按钮，可以显示一个弹出滑块，拖动滑块也可以调整数值。

　　◎ 小滑块：在包含文本框的选项中，将光标放在选项名称上，光标会变为如图所示的状态，单击并向左右两侧拖动鼠标，可以调整数值。

一、隐藏／显示工具选项栏

执行"窗口"→"选项"命令，可以隐藏或显示工具选项栏。

移动工具选项栏：

单击并拖动工具选项栏最左侧的图标，可以将它从停放中拖出，成为浮动的工具选项栏，如图所示。将其拖回菜单栏下面，当出现蓝色条时放开鼠标，可重新停放到原处。

二、创建和使用工具预设

在工具选项栏中，单击工具图标右侧的 - 按钮，可以打开一个下拉面板，面板中包含了各种工具预设。例如，使用裁剪工具 时，选择如图所示的工具预设，可以将图像裁剪为 4 英寸 ×6 英寸、300ppi 的大小。

◎新建工具预设：在工具箱中选择一个工具，然后在工具选项栏中设置工具的选项，单击工具预设下拉面板中的 按钮，可以给予当前设置的工具选项创建一个工具预设。

◎仅限当前工具：选择该项时，只显示工具箱中所选工具的各种预设；取消选择时，会显示所有工具的预设。

◎重命名和删除工具预设：在一个工具预设上单击鼠标右键，可以在打开的快捷菜单中选择重命名或删除该工具预设。

◎复位工具预设：当选择一个工具预设后，以后每次选择该工具时，都会应用这一预设。如果要清除预设，可单击面板右上角的 按钮，选择面板菜单中的"复位工具"命令。

2.2.5 了解菜单

Photoshop CS5.1 有 11 个主菜单，每个菜单内都包含一系列的命令。例如，"文件"菜单中包含的是用于设置文件的各种命令；"滤镜"菜单中包含的是各种滤镜。

文件(F) 编辑(E) 图像(I) 图层(L) 选择(S) 滤镜(T) 分析(A) 3D(D) 视图(V) 窗口(W) 帮助(H)

一、打开菜单

单击一个菜单即可打开该菜单。在菜单中，不同功能的命令之间采用分割线隔开。带有黑色三角标记的命令表示还包含下拉菜单，如图所示。

二、执行菜单中的命令

选择菜单中的一个命令即可执行该命令。如果命令后面有快捷键，则按快捷键即可快速执行该命令。例如，按 Ctrl+A 快捷键就可以执行"选择"→"全部"命令，有些命令只提供了字母，要通过快捷方式执行这样的命令，可以按 Alt 键 + 主菜单的字母，打开主菜单，再按下命令后面的字母，执行该命令。例如，按 Alt+L+N 键可执行"图层"→"新建"命令，如图所示。

三、打开快捷菜单

在文档窗口的空白处，在一个对象上或在面板上单击鼠标右键，可以显示快捷菜单，如图所示。

2.2.6 了解面板

面板用来设置颜色、工具参数，以及执行编辑命令。Photoshop 中包含了 20 多个面板，在"窗口"菜单中可以选择需要的面板将其打开。默认情况下，面板以选项卡的形式出现，并停靠在窗口右侧，我们可根据需要打开、关闭或是自由组合面板。

一、选择面板

单击一个面板的名称即可将该面板设置为当前面板，同时显示面板中的选项。

二、折叠／展开面板

单击面板组右上角的三角按钮 ▶▶，可以将面板折叠为图标状；单击一个图标可以显示相应的面板；单击面板右上角的 ▶▶ 按钮，可重新将其折叠回面板组；拖动面板边界可以调整面板组的宽度，如图所示。

三、组合面板

将一个面板的名称拖动到另一个面板的标题栏上，当出现蓝色框时放开鼠标，可以将它与目标面板组合，如图所示。

四、链接面板

将光标放在面板的名称上，单击并将其拖至另一个面板下，当两个面板的连接处显示为蓝色时放开鼠标，可以将两个面板链接，如图所示。链接的面板可以同时移动或折叠为图标状。

五、移动面板

将光标放在面板的名称上，单击并向外拖动到窗口的空白处，即可将其从面板组或链接的面板组中分离出来，成为浮动面板，拖动浮动面板的名称，可以将它放在窗口中的任意位置。

六、调整面板大小

如果一个面板的右下角有 ▨ 图标，则拖动该图标可以调整面板的大小。

七、打开面板菜单

单击面板右上角的 ▾≣ 按钮，可以打开面板菜单，菜单中包含了与当前面板有关的各种命令。

八、关闭面板

在一个面板的标题栏上单击鼠标右键，可以显示一个快捷菜单，选择"关闭"命令，可以关闭该面板；选择"关闭选项卡组"命令，可以关闭该面板组。对于浮动面板，则可单击它右上角的▨按钮将其关闭。

2.2.7 了解状态栏

状态栏位于文档窗口底部，它可以显示文档窗口的缩放比例、文档大小、当前使用的工具等信息。单击状态栏中的▶按钮，可在打开的菜单中选择状态栏的显示内容；如果单击状态栏，则可以显示图像的宽度、高度、通道等信息；按住 Ctrl 键单击（按住鼠标左键不放），可以显示图像的拼贴宽度等信息，如图所示。

宽度:789 像素(27.83 厘米)
高度:551 像素(19.44 厘米)
通道:3(RGB 颜色，8bpc)
分辨率:72 像素/英寸

拼贴宽度:368 像素
拼贴高度:356 像素
图像宽度:3 拼贴
图像高度:2 拼贴

◎ Adobe Drive：显示文档的 Version Cue 工作状态。Adobe Drive 使我们能连接到 Version Cue CS5.1 服务器，在 Finder 中查看服务器的项目文件。

◎文档大小：显示有关图像中数据量的信息。选择该选项后，状态栏中会出现两组数字，左边的数字显示了拼合图层并存储文件后的大小，右边的数字显示了包含图层和通道的近似大小。

文档:1.24M/1.24M

◎ 暂存盘大小：显示有关处理图像的内存和 Photoshop 暂存盘的信息。选择该选项后，状态栏中会出现两组数字；左边的数字表示程序用来显示所有打开的图像的内存量，右边的数字表示可用于处理图像的总内存量。如果左边的数字大于右边的数字，Photoshop 将启用暂存盘作为虚拟内存。

暂存盘: 121.7M/1.57G

◎文档配置文件：显示图像所使用的颜色配置文件的名称。

◎文档尺寸：显示图像的尺寸。

◎测量比例：显示文档的比例。

◎效率：显示执行操作时所花费时间的百分比。当效率为 100% 时，表示当前处理的图像在内存中生成；如果该值低于 100%，则表示 Photoshop 正在使用暂存盘，操作速度也会变慢。

◎计时：显示完成上一次操作所用的时间。

◎当前工具：显示当前使用的工具的名称。

◎ 32 位曝光：用于调整预览图像，以便在计算机显示器上查看 32 位 / 通道高动态范围（HDR）图像的选项。只有文档窗口显示 HDR 图像时，该选项才可用。

2.3 Photoshop CS5.1 的常用功能

在 Photoshop CS5.1 中，既可以对原有图像进行编辑，也可以对新建图像进行自己的创作。在进行这些操作之前，需要先学习如何新建、打开和保存图像。养成良好的新建、打开和保存图像的习惯，不仅可以避免创建不适合的图像窗口，还可以避免打开错误的图像或在图像未保存前将 Photoshop 关闭，造成无法挽回的损失。

了解像素和分辨率的作用

像素：像素是图像最基本的单位，是一种虚拟的单位，它作为图像的一种尺寸值存在于计算机中。一张位图图像，可以被看做是由无数个颜色的网格或者是带颜色的小方点所组成的，这些小方点就被称为像素。计算机的显示器也是在网格中显示图像，所以无论是矢量图形还是位图，在屏幕上都会显示为像素。

像素的大小是可以改变的。更改像素的大小不仅会影响屏幕上图像的大小，而且还会影响图像的品质和打印的特性。下面为同一张图在同等大小范围内不同像素的显示。

在增大图像像素后可以看到，图像窗口中的图像放大的倍数变大了，但图像的精度并没有提高。

分辨率：图像分辨率就是每英寸图像所含的点或像素。图像分辨率和图像文件的尺寸决定了输出文件的质量，图像文件的大小和分辨率成正比。如果保持图像大小不变，将分辨率提高一倍，其文件大小则增大为原来的 3 倍。分辨率越高，其中所含的像素就越多。

下面以更改一张图像的分辨率为例进行介绍。

（1）打开文件并选择命令

▶步骤 01 打开素材 "Chapter02\03\Media\3-1-1.jpg" 文件，如图所示。

▶步骤 02 执行 "图像" 命令，在弹出的菜单中选择 "图像大小" 命令。

（2）调整图像大小

▶步骤 01 在弹出的 "图像大小" 对话框中，该图像的原始分辨率为 72 像素/英寸。

▶步骤 02 在 "分辨率" 文本框中输入数字 "300"。

▶步骤 03 完成后单击 "确定" 按钮，更改了该图像的分辨率。

（3）改变后的效果

改变图像分辨率后可以看到在图像窗口中的图像放大了倍数。但图像的精度并没有提高。因为改变图像的分辨率，并不能改变图像原始的精度。

2.3.1 新建文件

在需要将原有图像载入到新窗口中编辑或绘制新作品时，就需要新建图像文件再进行后面的编辑操作。

（1）创建新文件

▶步骤01 运行Photoshop CS5.1之后，执行"文件"→"新建"菜单命令。

▶步骤02 弹出"新建"对话框。

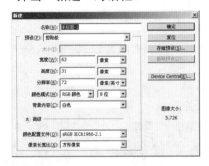

（2）设置参数

将"宽度"设置为 900 像素，"高度"设置为 700 像素，"分辨率"为 72 像素 / 英寸，"背景内容"为白色。完成后单击"确定"按钮。

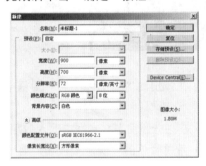

（3）完成后的效果

完成上步操作后，界面中便可自动生成参数，如前面所设置的图像窗口。可根据需求新建填充背景后的图像文件，或是透明背景层文件。

2.3.2 打开文件

在对图像文件进行编辑时，需要在 Photoshop 中打开图像文件进行操作。打开图像文件的方法一共有八种，分别是使用菜单命令、快捷键、拖动文件、双击工作界面的空白区域、最近打开文件、"打开为"命令、Adobe Bridge 和 Mini Bridge 的方式打开文件。

方法一：使用菜单命令打开

（1）打开对话框

▶步骤01 运行 Photoshop 后，在菜单栏中执行"文件"→"打开"命令。

▶步骤02 弹出"打开"对话框。

（2）打开图像

▶步骤01 在"查找范围"下拉列表中选择图像文件所在的文件夹，打开任意一个图像文件。

▶步骤02 完成后，单击"打开"按钮。

（3）打开后的效果

完成上步操作后，打开图像文件夹，如图所示。

方法二：使用快捷键打开

按下快捷键 Ctrl+O 即可弹出"打开"对话框，其他步骤同方法一。

方法三：拖动文件打开

将要打开的图像文件拖入到 Photoshop 界面中，即可直接将其在 Photoshop 中打开。

方法四：双击工作界面空白区域

在 Photoshop CS5.1 的空白区域双击鼠标，即可弹出"打开"对话框，其他步骤同方法一。

方法五：使用"最近打开文件"命令打开图像

执行"文件"→"最近打开文件"命令，选择相应文件，可以打开最近打开过的图像文件。

方法六：使用"打开为"命令打开

🔘步骤 01 运行 Photoshop 后，在菜单栏执行"文件"→"打开为"命令。

🔘步骤 02 在弹出的"打开为"对话框中选择需要打开的文件和格式。

🔘步骤 03 然后单击"打开"按钮，即可打开该文件。

方法七：使用 Adobe Bridge 打开

（1）打开并查看文件夹

🔘步骤 01 运行 Photoshop 后，在菜单栏中执行"文件"→"在 Bridge 中浏览"命令，打开 Adobe Bridge 对话框。

🔘步骤 02 在对话框左上角的下拉列表中选择图像所在文件夹后，在"内容"面板中即可出现图片缩略图和所有子文件夹。

（2）打开图像

🔘步骤 01 在"内容"面板中，用鼠标右键单击需要打开的图像文件。

🔘步骤 02 在弹出的快捷菜单中选择"打开"命令或者直接双击该图片缩略图即可在 Photoshop 中打开该图像文件。

方法八：使用 Mini Bridge 打开

🔘步骤 01 运行 Photoshop 后，在菜单栏中执行"文件"→"在 Mini Bridge 中浏览"命令，打开 Mini Bridge 对话框。

🔘步骤 02 单击"浏览文件"选项，并查找文件所在位置，然后选择要打开文件的所在位置，然后选择要打开的图像文件并双击以打开图像文件。

2.3.3 置入文件

打开 Photoshop CS5.1 之后，即可使用"文件"→"置入"命令将图片放入图像中的一个新图层内。在 Photoshop 中，可以置入 PDF、Adobe Illustrator 和 EPS 文件。PDF、Adobe Illustrator 或 EPS 文件在置入之后都会被栅格化，因而无法编辑所置入图片中的文本或矢量数据，所置入的图片是按其文件的分辨率栅格化。

▶ 步骤 01 打开要将图片置入其中的 Photoshop 图像，如图所示。

▶ 步骤 02 选取"文件"→"置入"，在弹出的"置入"对话框中选择要置入的文件，并单击"置入"按钮，如图所示。

 如果所置入的是包含多页的 PDF 文件，请在提供的对话框中选择要置入的页面，然后单击"好"，置入的图片会出现在 Photoshop 图像中央的定界框中。图片会保持其原始的长宽比；但是，如果图片比 Photoshop 图像大，则将被重新调整到合适的尺寸。

2.3.4 保存文件

新建文件或者对打开的文件进行了编辑之后，应及时保存处理结果，以免因断电或死机使劳动成果付之东流。Photoshop 提供了几个用于保存文件的命令，还可以选择不同的格式存储文件，以便其他程序应用。

一、用"存储"命令保存文件

当我们打开一个图像文件并对其进行了编辑之后，可以执行"文件"→"存储"命令，或按下快捷键 Ctrl+S，保存所做的修改，图像会按照原有的格式存储。如果是一个新建的文件，则执行该命令时会打开"存储为"对话框。

二、用"存储为"命令保存文件

如果将文件保存为另外的名称和其他格式，或者存储在其他位置，可以执行"文件"→"存储为"命令，在打开的"存储为"的对话框中将文件另存，如图所示。

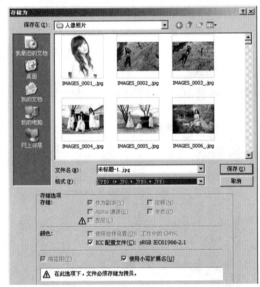

◎ 保存在：可以选择图像的保存位置。

◎ 文件名 / 格式：可输入文件名，在"格式"下拉列表中选择图像的保存格式。

◎ 作为副本：勾选该项，可另存一个文件副本。副本文件与源文件存储在同一位置。

◎ Alpha 通道 / 图层 / 注释 / 专色：可以选择是否存储 Alpha 通道、图层、注释和专色。

◎ 使用校样设置：将文件的保存格式设置为 EPS 或 PDF 时，该选项可用，勾选该项可以保存打印用的校样设置。

◎ ICC 配置文件：可保存签入在文档中的 ICC 配置文件。

◎缩览图：为图像创建缩览图。此后在"打开"对话框中选择一个图像时，对话框底部会显示此图像的缩览图。

◎使用小写扩展名：将文件的扩展名设置为小写。

三、用"签入"命令保存文件

执行"文件"→"签入"命令保存文件时，允许存储文件的不同版本以及各版本的注释。该命令可用于 Version Cue 工作区管理的图像，如果使用的是来自 Adobe Version Cue 项目的文件，文档标题栏会提供有关文件状态的其他信息。

四、选择正确的文件保存格式

文件格式决定了图像数据的存储方式、压缩方法、支持什么样的 Photoshop 功能，以及文件是否与一些应用程序兼容。使用"存储"、"存储为"命令保存图像时，可以在打开的对话框的格式下拉列表框中选择文件的保存格式，如图所示。

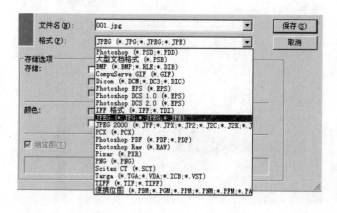

（1）PSD格式

PSD 是 Photoshop 默认的文件格式，它可以保留文档中的所有图层、蒙版、通道、路径、未栅格化的文字、图层样式等。通常情况下，都是将文件保存为 PSD 格式，以后可以随时修改。

PSD 是除大型文档格式（PSB）之外支持所有 Photoshop 功能的格式。其他 Adobe 应用程序，如 Illustrator、InDesign、Premiere 等可以直接置入 PSD 文件。

（2）PSB格式

PSB 是 Photoshop 的大型文档格式，可支持最高达到 30 万像素的超大图像文件。它支持 Photoshop 所有的功能，可以保持图像中的通道、图层样式和滤镜效果不变，但只能在 Photoshop 中打开。如果要创建一个 2GB 以上的 PSB 文件，可以使用该格式。

（3）BMP格式

BMP 是一种用于 Windows 操作系统的图像格式，主要用于保存位图文件。该格式可以处理 24 位颜色的图像，支持 RGB、位图、灰度和索引模式，但不支持 Alpha 通道。

（4）GIF格式

GIF 是基于在网络上传输图像而创建的文件格式，它支持透明背景和动画，被广泛地应用于传输和存储医学图像，如超声波和扫描图像。DICOM 文件包含图像数据和标头，其中存储了有关病人和医学图像的信息。

（5）EPS格式

EPS 是为 PostScript 打印机上输出图像而开发的文件格式，几乎所有的图形、图表和页面排版程序都支持该格式。EPS 格式可以同时包含矢量图形和位图图像，支持 RGB、CMYK、位图、双色调、灰度、索引和 Lab 模式，但不支持 Alpha 通道。

（6）JPEG格式

JPEG 格式是由联合图像专家组开发的文件格式。它采用有损压缩方式，具有较好的压缩效果，但是将压缩品质数值设置得较大时，会损失图像的某些细节。JPEG 格式支持 RGB、CMYK 和灰度模式，不支持 Alpha 通道。

（7）PCX格式

PCX 格式采用 RLE 无损压缩方式，支持 24 位、256 色的图像，适合保存索引和线画稿模式的图像。该格式支持 RGB、索引、灰度和位图模式，以及一个颜色通道。

（8）PDF格式

PDF（便携文档格式）是一种通用的文件格式，支持矢量数据和位图数据，具有电子文档搜索和导航功能，是 Adobe Illustrator 和 Adobe Acrobat 的主要格式。PDF 格式支持 RGB、CMYK、索引灰度、位图和 Lab 模式，不支持 Alpha 通道。

（9）Raw格式

Photoshop Raw（.raw）是一种灵活的文件格式，用于在应用程序与计算机平台之间传递图像。该格式支持具有 Alpha 通道的 CMYK、RGB 和灰度模式，以及无 Alpha 通道的多通道、Lab、索引和双色调模式。

（10）Pixar格式

Pixar 是专为高端图形应用程序（如用于渲染三维图像和动画的应用程序）设计的文件格式。它支持具有单个 Alpha 通道的 RGB 和灰度图像。

2.3.5 修改像素尺寸与画布大小

我们编辑图像时可能有很多目的，如想要将图像制作成为计算机桌面、制作为个性化的 QQ 头像、制作成手机壁纸、传输到网络上、用于打印等。然而，在图像的尺寸或分辨率并不完全适合以上用途时，我们还要根据实际情况对图像的大小和分辨率进行调整，才能令其符合使用需要。

一、修改图像的尺寸

使用"图像大小"命令可以调整图像的像素大小、打印尺寸和分辨率。修改像素大小不仅会影响图像在屏幕上的视觉大小，还会影响图像的质量及其打印特性，同时也决定了其占用的存储空间。

●步骤 01 按快捷键Ctrl+O，打开一个文件，如图所示。

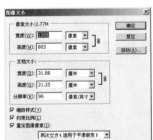

●步骤 02 执行"图像"→"图像大小"命令，打开"图像大小"对话框，它显示了图像当前的像素尺寸，修改像素大小后，新文件的大小会出现在对话框的顶部，旧的文件大小在括号内显示。

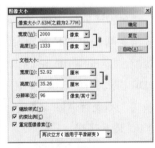

●步骤 03 "文档大小选项组"用来设置图像的打印尺寸（"宽度"和"高度"选项）和分辨率（"分辨率"选项），我们可以通过两种方法来操作。第一种方法是先选择"重定图像像素"选项，然后修改图像的宽度或高度，这可以改变图像中的像素数量。例如：减小图像的大小，会减少像素数量，此时图像尺寸虽然变小了，但画面质量不变；而增加图像的大小，则会增加像素数量，这时图像尺寸虽然变大了，但画面质量会下降。

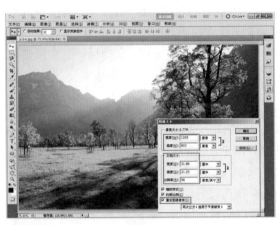

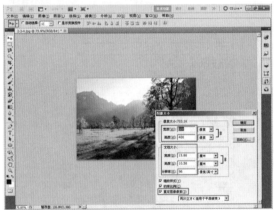

再来看第二种方法，先取消"重定义图像像素"选项的勾选，再来修改图像的宽度或高度。这时图像的像素总量不会变化。也就是说，减少宽度和高度时，会自动减少分辨率；而增加宽度和高度时，就会自动增加分辨率。图像的视觉大小看起来不会有任何改变，画面质量也没有变化。

◎新建大小：输入新调整图像的宽度、高度。原图像的位置是通过选择（定位）项的基准点进行设置的。例如，单击左上端的锚点以后，原图像就会位于左上端，其他则显示被扩大的区域。

 如果一个图像的分辨率较低且模糊，我们即便增加它的分辨率也不会使它变得清晰。这是因为，Photoshop 只能在原始数据的基础上进行调整，无法生成新的原始数据。

二、"图像大小"对话框选项

◎缩放样式：如果文档中的图层添加了图层样式，选择该项以后，可在调整图像的大小时自动缩放样式效果。只有选择了"约束比例"，才能使用该选项。

◎约束比例：修改图像的宽度或高度时，可保持宽度和高度的比例不变。

◎自动：单击该按钮可以打开"自动分辨率"对话框输入挂网的线数，Photoshop 可以根据输出设备的网频来确定建议使用的图像分辨率。

◎差值方法：修改图像的像素大小在 Photoshop 中成为"重新取样"。当减少像素的数量时，就会从图像中删除一些信息；当增加像素的数量或增加像素取样时，则会增加新的像素。在"图像大小"对话框最下面的列表中可以选择一种插值方法来确定添加或删除像素的方式，包括"临近"、"两次线性"等，默认为"两次立方"。

三、修改画布大小

画布是指整个文档的工作区域，在进行绘图处理时，有时候会因为素材的尺寸关系，对画布的大小进行调整。例如，当素材的宽度或高度超出图像窗口的显示范围时，可以通过增加画布的尺寸将图像完全显示。第一种方法是：执行"图像"→"画布大小"命令可以在打开的"画布大小"对话框中对画布的尺寸进行精确的设置；也可使用裁剪工具调整画布大小，这是调整画布时经常使用的一种方法，使用该工具可以将图像中不需要的部分裁切掉。

◎当前大小：显示当前图像的宽度和高度以及文件容量。

◎相对：勾选该项，"宽度"和"高度"选项中的数值将代表实际增加或者减少的区域的大小，而不再代表整个文档的大小，此时输入正值表示增加画布，输入负值则减小画布。

◎定位：单击不同的方格，可以指定当前图像在新画布上的位置。如图所示是设置不同的定位方向再增加画布后的图像效果（画布的扩展颜色为粉色），如果新设置的宽度和高度的数值比原来的数值小，工作区域就会缩小。

◎画布扩展颜色：在该下拉列表中可以选择填充新画布的颜色。如果图像的背景是设有透明度的，则"画布扩展颜色"选项将不可用，添加的画布也是透明的。

2.3.6 裁剪图像

在对数码照片或者扫描的图像进行处理时，经常需要裁剪图像，以便删除多余的内容，使画面的构图更加完美。使用裁剪工具，"裁剪"命令和"裁切"命令都可以裁剪图像。我们来看一下这些操作方法都有哪些特点。

一、没有设置裁切区域的选项栏

在工具箱中选择裁剪工具，画面上端将显示如下图所示的选项栏。在该选项栏中，包括可以设置裁切图像大小的文本框、分辨率以及依照原图像比例裁剪图像。

宽度: 高度: 分辨率: 像素/... 前面的图像 清除

◎设置裁切宽度和高度：裁切图像之前，如果预先输入长度和宽度，就可以按照这个数值裁切图像。宽度和高度选项分别用于设置图像的宽度和高度。

◎分辨率：设置图像的分辨率。如果在这里输入的数值太大，图像就会变大，分辨率则会下降，导致图像不清楚。因此，我们需要将分辨率设置为130%以下。

◎前面的图像：单击"前面的图像"按钮，则按照图片的原始比例进行裁切。

◎清除：单击"清除"按钮，可以删除裁剪的宽度和高度的比例。

二、设置裁切区域的选项栏

当我们使用裁剪工具在画面中单击并拖出一个矩形裁剪框时，工具选项栏中会显示如图所示的选项。

裁剪区域: ⊙ 删除 ○ 隐藏 裁剪参考线叠加: 三等分 ▽ ☑屏蔽 颜色: ■ 不透明度: 75% ▶ □透视

◎裁剪区域：如果图像具有图层，裁剪区域就会被激活。可以设置对裁切图像部分的处理方式。

删除：选择该选项后，使用裁剪工具裁切的图像就会被删除。

隐藏：选择该选项后，使用裁剪工具裁切的部分被隐藏了起来。而使用移动工具操作图层时，之前被裁切掉的部分就会全部显示出来。

◎裁剪参考线叠加：在该选项下拉列表中可以选择是否显示裁剪参考线，裁剪参考线可以帮助我们进行合理构图，使画面更加艺术、美观。

提示 在"宽度"、"高度"和"分辨率"选项中输入数值后，Photoshop 会将其保留下来。下次使用裁剪工具时，就会显示这些参数。

◎屏蔽/颜色/不透明度：勾选"屏蔽"选项以后，将要被裁剪的区域就会被"颜色"选项内设置的颜色屏蔽（默认的颜色为黑色、不透明度为75%）；取消勾选，则显示全部图像；我们可以单击"颜色"选项内的颜色块，打开"拾色器"调整屏蔽颜色。还可以在"不透明度"选项内调整屏蔽颜色的不透明度。

◎透视：勾选该项后，可以旋转或者扭曲裁剪边界框，裁剪以后，可对图像应用透视变换。

提示 在"裁剪参考线叠加"选项中，"三等分"基于三分法则。三分法则是摄影师构图时使用的一种技巧。简单来说，就是把画面按水平方向在 1/3, 2/3 位置画两条垂直线，然后把景物尽量放在交点的位置上。

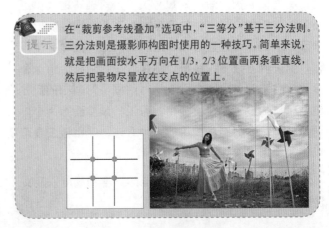

三、使用"裁切"命令裁切图像

>步骤 01 打开一个文件，如图所示，我们来通过"裁切"命令将图像两侧的颜色裁掉。

>步骤 02 执行"图像"→"裁切"命令，打开"裁切"对话框，选择"左上角像素颜色"选项，并勾选"裁切"内的全部选项，如图所示，单击"确定"按钮可将图像两侧的暗红色裁掉。

四、"裁切"对话框选项

◎透明像素：可以删除图像边缘的透明区域，留下包含非透明像素的最小图像。

◎左上角像素颜色：从图像中删除左上角像素颜色的区域。

◎右下角像素颜色：从图像中删除右下角像素颜色的区域。

◎裁切：用来设置要修整的图像区域。

 如果用"裁剪"命令裁剪图像，在图像上创建的即使是圆形选区或多边形选区，则裁剪后的图像认为矩形。

2.3.7 清理内存

在处理图像时，Photoshop 需要保存大量的中间数据，这会造成计算机的速度变慢，执行"编辑"→"清理"下拉菜单中的命令，可以释放由"还原"命令、"历史记录"面板或"剪贴板"占用的内存，以加快系统的处理速度，清理后，项目的名称会显示为灰色。选择"全部"命令，可清理上面的所有内容。

| 清理(R) | ▶ | 还原(U) |
| 剪贴板(C) |
| Adobe PDF 预设… | 历史记录(H) |
| 预设管理器(M)… | 全部(A) |

"编辑"→"清理"菜单中的"历史记录"和"全部"命令不仅会清理当前文档的历史记录，还会作用于其他在 Photoshop 打开的文档。如果只想清理当前文档，可以使用"历史记录"面板菜单中的"清除历史记录"命令来操作。

一、增加暂存盘

在处理较大的文档时，如果内存不够，Photoshop 就会使用硬盘来扩展内存，这是一种虚拟内存技术（也称为暂存盘）。暂存盘与内存的总容量至少为运行文件的 5 倍，Photoshop 才能流畅运行。

在文档窗口底部的状态栏中，"暂存盘"大小显示了 Photoshop 可用内存的大概值（左侧数值），以及当前所有打开的文件与剪贴板、快照等占用的内存的大小（右侧数值）。如果左侧数值大于右侧数值，表示 Photoshop 正在使用虚拟内存。

此外，在状态栏中显示"效率"，观察该值，如果接近 100%，表示仅使用少量暂存盘；低于 75%，则需要释放内存，或者添加新的内存来提高性能。

二、降低内存占用量的复制方法

使用"编辑"菜单中的"拷贝"和"粘贴"命令时，会占用剪贴板和内存空间。如果内存有限，可以采用以下介绍的方法来进行复制和粘贴。

◎可以将需要复制的对象所在的图层拖动到"图层"面板底部的新建图层按钮上，复制出一个包含该对象的新图层。

◎可以使用移动工具将另外一个图像中需要的对象直接拖入正在编辑的文档。

◎执行"图像"→"复制"命令，复制整幅图像。

读书笔记

第3章
画册设计案例

本章收录 6 个画册的设计实战练习，包括文字特效、图层样式技巧等操作。通过这些练习，可以更加广阔地理解广告范围，创作更精彩的广告特效。

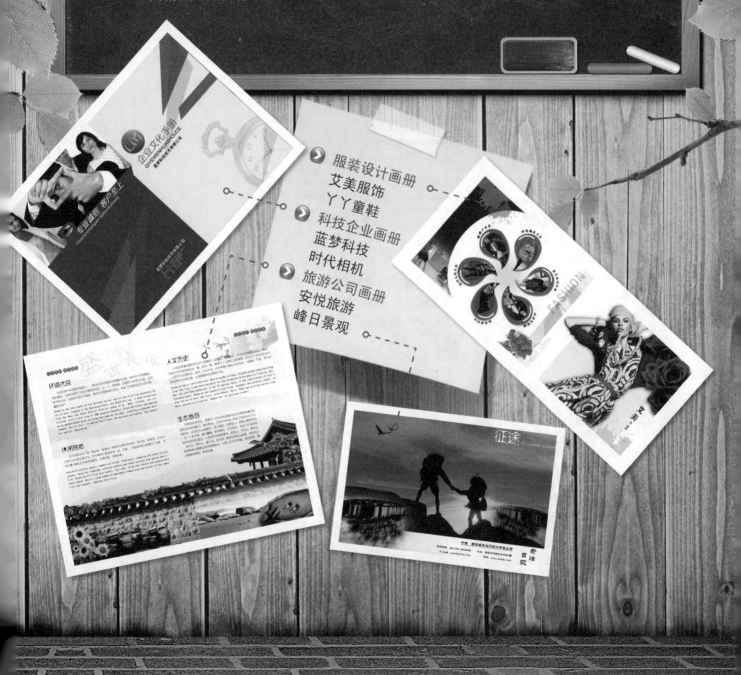

- 服装设计画册
 艾美服饰
 丫丫童鞋
- 科技企业画册
 蓝梦科技
 时代相机
- 旅游公司画册
 安悦旅游
 峰日景观

3.1 服装设计画册——艾美服饰

　　本例主要讲解了制作服装画册的设计过程，这是一个比较宽一点的开本。版式新颖，内容主次分明，时尚的服装与古典的元素混合，既体现了不同服装的美感，同时，与搭调的色彩相匹配，更显示出了该画册的亮点与高品质。

配色应用：

制作要点：
1. 设置画册版面、辅助线等基本要素
2. 设置不同元素的不透明度，使背景显示出典雅的效果而不喧宾夺主
3. 使用钢笔工具绘制异形图，表现出图像的艺术感

最终效果： Ch03\01\Complete\ 艾美服饰 .psd
素材位置： Ch03\01\Media\ 元素 .psd、01.jpg......
难易程度： ★★★☆

行业知识导航

画册设计的重要作用：

在当今的商务活动中，画册在企业形象推广和产品销售中的作用越发重要，在远距离的商业运作中，画册起着沟通的桥梁作用，你是从事什么的、你能提供哪些服务、你的优势在哪等信息，都可以通过精美的画册静态地展现在你的目标消费人群面前。高档画册是企业或品牌综合实力的体现，IDEALONG广告采用美学的点线、面，既统一又有变化的视觉语言，高质量的插图，配以资深策划师的文字，全方位立体地展示了企业的文化、理念以及品牌形象。

Step 01　服装设计画册——背景的制作

▶步骤01 执行"文件"→"新建"命令或按下快捷键 Ctrl+N，弹出"新建"对话框，设置参数，单击"确定"按钮，新建一个空白文档。

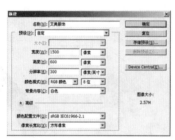

▶步骤02 按下快捷键 Ctrl+R，显示标尺，然后在"背景"图层上新建一个空白图层，如图所示。

▶步骤03 按下矩形选框工具 ▭，在属性栏中设置属性，然后在该图层上绘制一个矩形选区，为其填充一种颜色，取消选区。

样式： 固定大小 ▾ 宽度： 60 px 高度： 30 px

行业知识导航

在创作画册的过程中，应该依据不同内容、不同诉求、不同主题特征，进行优势整合，统筹规划，在整体和谐中求创新。

▶ 步骤 04 选择移动工具 ，按住 Shift 键，同时选中"背景"图层，单击属性栏中的 水平居中对齐按钮，将两个图层水平居中对齐，如图所示。

▶ 步骤 05 从垂直标尺处分别拖出两条辅助线，位于矩形的左边和右边，作为书脊的辅助线；按照同样的方法绘制出其他页面辅助线，再将所有矩形删除，如图所示。

▶ 步骤 06 再次选择矩形选框工具，在属性栏中的"样式"选项中选择"正常"，在页面中绘制如图所示的矩形，在属性栏中选择 从选区中减去按钮，切换到椭圆选框工具 ，将光标放置在如图所示位置，按住 Alt 键，从中心绘制一个椭圆选区，使椭圆的一部分与矩形选框交叉，减去矩形中的椭圆部分选区，如图所示。

▶ 步骤 07 按下 D 键，将前景色恢复到默认的黑色和白色，按下快捷键 Alt+Delete，用前景色填充选区，然后取消选区，设置不透明度为 85%。

画册设计的元素：

一、概念元素

概念元素是指一些实际上不存在的，不可见的，但人们的意识又能感觉到的东西。例如我们看到尖角图形，感到上面有点，物体轮廓上有边缘线等。概念元素包括点、线、面。

二、视觉元素

概念元素如果不在实际的设计中加以体现，它将是没有意义的。概念元素通常是通过视觉元素体现的。视觉元素包括图形大小、形状、色彩等。

▶ 步骤 08 执行"图层"→"新建"→"图层"命令，新建一个空白图层；执行"文件"→"置入"命令，在打开的对话框中选择所需素材"布纹.jpg"文件，将其置入，单击属性栏中的 ✔ 按钮，如图所示。

▶ 步骤 09 单击"图层"面板下的添加图层蒙版按钮 ▣，为该图层添加图层蒙版，选择蒙版缩略图，利用矩形选框工具绘制书脊处的矩形，按下快捷键 Ctrl+Shift+I，将选区反选，填充为黑色，将书脊以外的图形隐藏，取消选区，如图所示。

▶ 步骤 10 设置该图层的不透明度为 60%，效果如图所示。再次新建一个空白图层，设置前景色为 R:224、G:226、B:266，选择圆角矩形工具 ▢，在属性栏中选择填充像素按钮 ▣，绘制一个如图所示的圆角矩形。

▶ 步骤 11 按下快捷键 Ctrl+H，取消外内容的显示。单击横排文字工具 T，在属性栏中设置相关参数，然后在图像窗口中输入文字；按下快捷键 Ctrl+T 自由变换，在属性栏中设置旋转角度为 –90°，并对文字进行变形，按下 Enter 键确认操作，效果如图所示。

三、关系元素

视觉元素在画面上如何组织、排列，是由关系元素来决定的，它包括方向、位置、空间、重心等。

四、实用元素

实用元素是指设计所表达的含义、内容、设计目的及功能。

画册封面和封底，画面统一在一个色调和风格中，排列疏密有致，用封面吸引消费者。

▶步骤 12 设置该文字图层的混合模式为"正片叠底"。按照同样的方法，输入其他文字，将其填充为白色，按住 Ctrl 键单击文字图层的缩略图，设置文字选区，如图所示。

▶步骤 13 按下 Ctrl 键单击"图层"面板中的新建图层按钮，在该文字图层下方新建一个图层；执行"选择"→"修改"→"扩展"命令，在弹出的对话框中设置"扩展量"为 2，单击"确定"按钮。将选区填充为灰色，取消选区，并且将该图层与上一个图层合并。

▶步骤 14 选中"图层 1"图层，按下快捷键 Ctrl+T 自由变换，向右拖动右侧中间节点，改变图像形状，然后按下 Enter 键，同时将"图层 4"图像向下移动。

▶步骤 15 按下快捷键 Ctrl+O，打开素材"元素 .psd"文件，将其中的素材复制到另一个文档中，并且利用自由变换命令调整图像的大小与位置，效果如图所示。

画册设计点、线、面构成：

形象是物体的外部特征，是可见的。形象包括视觉元素的各部分，所有的概念元素（如点、线、面）在见于画面时，也具有各自的形象。

平面设计中的基本形：在平面设计中，一组相同或相似的形象组成，其每一组成单位称为基本形，基本形是一个最小的单位，利用它根据一定的构成原则排列、组合，便可得到最好的构成效果。

组形：在构成中，由于基本的组合，产生了形与形之间的组合关系。

分离：形与形之间不接触，有一定的距离。

接触：形与形之间边缘相切。

步骤 16 选择"墨迹"组的图层，将它们的不透明度均设置为 50%，并且复制"02"组，调整合适大小与位置，如图所示。

步骤 17 选择"玫瑰 2"图层，单击"图层"面板下端的 *fx* 添加图层样式按钮，在弹出的菜单中选择"投影"命令，在"混合模式"对话框中设置参数，单击"确定"按钮，为玫瑰花朵添加投影效果。

步骤 18 将"玫瑰 1"图层以外的图层隐藏，执行"选择"→"色彩范围"命令，在弹出的对话框中设置参数，并用吸管在图像的白色背景处单击，将其设定为选区。

步骤 19 按下快捷键 Ctrl+Shift+I，将选区反选，单击"图层"面板下端的添加图层蒙版按钮 ，为该图层添加蒙版，将白色背景隐藏，设置该图层的不透明度为 100%，再显示所有图层，如图所示。

行业知识导航

复叠：形与形之间是复叠关系，由此产生上下前后左右的空间关系。

透叠：形与形之间透明性地相互交叠，但不产生上下前后的空间关系。

结合：形与形之间相互结合成为较大的新形状。

减却：形与形之间相互覆盖，覆盖的地方被剪掉。

差叠：形与形之间相互交叠，交叠的地方产生新的图形。

重合：形与形之间相互重合，变为一体。

Step 02　服装设计画册——主题元素的制作与修饰

▶ 步骤 01　在最上层新建一个图层，设置前景色为 R:226、G:20、B:78，单击钢笔工具，在该图层绘制一个如图所示的路径形状，切换至"路径"面板，按下将路径转换为选区按钮○，用前景色填充选区，取消选区。

▶ 步骤 02　用钢笔工具 ✐ 绘制一个弧线，为其添加白色的描边，隐藏路径。

▶ 步骤 03　将素材"01.jpg"文件导入该文档中，调整合适大小与位置。

▶ 步骤 04　再次利用钢笔工具 ✐ 绘制一个路径，按下快捷键 Ctrl+Enter 键，将路径转换为选区，单击"图层"面板下端的添加图层蒙版按钮 ▣，为该图层添加蒙版，将多余的图像隐藏，如图所示。

▶ 步骤 05　单击横排文字工具 T，在图像窗口中输入相关文字，然后单击属性栏中的创建文字变形按钮 ￡，设置参数，使文字产生变形效果。

产品画册设计表现手法：

目前，消费类产品是商品市场上的主导产品，它与人们的生活息息相关。生产者在开发这类产品时，已把提高生活质量，创造美的享受作为目标，因此形成了竞争的热点；而市场开发的全方位性，不可能形成独家生产的状况，因此市场竞争就显得异常激烈，由此对广告的需求量就特别大。

对于产品画册来说，相应地就要求创意出新，制作精良。因此对于设计师来说，也就提出了更高的设计标准。在产品样本中，尤以单一类产品画册为众。对于这一类画册设计，在确立了企业和市场之间的关系后，一般可以通过3种方法进行创意定位。

一、着重产品形象的塑造
这种方法以强调产品的独特功能和优美造型为突破口，配合文字说明和版面设计，从而塑造出赏心悦目的产品形象。

步骤 06 按照同样的方法，绘制其他路径，并且置入不同的服装素材，图像效果如图所示。

步骤 07 为每个服装素材的红色底添加投影效果，使其呈现出立体效果，再次新建一个图层，为图层组组成的花朵添加径向渐变效果的花蕊。

步骤 08 打开素材"07.psd"文件，将其中的人物复制到另一个文件中，利用自由变换命令调整图像的大小与位置，并且按下若干次快捷键Ctrl+[，调整图层顺序，如图所示。

步骤 09 双击该图层名称旁边的空白处，打开"混合样式"对话框，选择"外发光"选项，设置参数后，单击"确定"按钮，为图像添加外发光效果，再添加相关文字，如图所示。一幅时尚的服装画册制作完成。

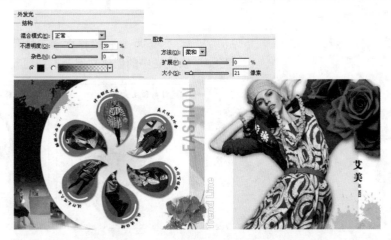

拓展项目演练（丫丫童鞋）

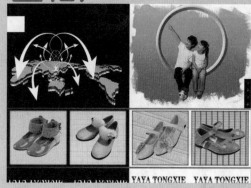

制作要点：

主要运用了"复制"与"选择性粘贴"中的"贴入"命令制作出将图片嵌入到选区中的效果；并且将彩色图像进行去色，使之与单色的背景形成一致色调。

最终效果：Ch03\01\Complete\ 丫丫童鞋.psd
素材位置：Ch03\01\Media\ 素材.psd......

▶步骤 01 打开本书附带光盘"Chapter03\01\Media\ 丫丫童鞋.jpg"文件，如图所示。

▶步骤 02 新建一个空白图层，利用矩形选框工具绘制一个矩形，打开"布 1.jpg"文件，将图像全选，按下快捷键 Ctrl+C，切换至"丫丫童鞋"文件。

▶步骤 03 执行"编辑"→"选择性粘贴"→"贴入"命令，将布纹图像置入选区中，也可按下快捷键 Ctrl+T，对图像进行大小、方向、位置的调整。

▶步骤 04 双击该图层缩略图的空白处，打开"图层样式"对话框，选择"内发光"选项，设置参数，图像效果如图所示。

▶步骤 05 打开素材"童鞋.psd"文件，将某一图层复制到该文档中，进行大小等属性的调整，将其放置到布纹图像的上层，如图所示。

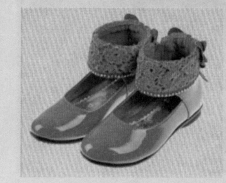

步骤 06 按照同样的方法，制作其他鞋子以及背景布纹的效果，如图所示。

步骤 07 再次将鞋子图像复制到该文档中，调整鞋子的顺序，使其位于背景图层的上方，如图所示。

步骤 08 按下快捷键 Ctrl+T 自由变换，调整图像的大小与位置，完成后按下 Enter 键确认操作。

步骤 09 执行"图像"→"调整"→"去色"命令，将彩色图像更改为灰度图像，设置图像的不透明度为50%，如图所示。

步骤 10 为该图层添加蒙版，设置前景色为黑色和白色，用线性渐变工具在图层中拖曳，使部分图像隐藏，表现出渐变的效果。

步骤 11 为图像添加其他点缀性的图形和文字等内容，最终图像效果如图所示。

3.2 科技企业画册——蓝梦科技

随着科技的飞速发展,每个行业都有自己的发展趋势。本例是关于科技方面的画册设计过程,以蓝色为象征色,与白色相结合,体现了诚信与成功的含义;再利用简单的图形稍加修饰,简单而不简约,庄重而又大气。

配色应用:

制作要点:
1. 利用多边形套索工具制作异形直角选区
2. 创建剪贴蒙版图层,基底图层的形状限制内容图层的显示范围
3. 设置图层的图层样式与混合模式,使其表现出不同的效果

最终效果:Ch03\02\Complete\ 蓝梦科技 .psd
素材位置:Ch03\02\Media\ 人物 .jpg、钟表 .psd
难易程度:★★☆

行业知识导航

二、塑造品牌兼顾产品

从单类产品的开发到树立品牌形象,又借品牌形象推出系列产品来巩固品牌覆盖市场,这已是企业营销行为的长期策略,目的是将受众对产品的认可转移到对品牌的信赖,从而产生更广的市场开拓效应。

此种方法在操作时,往往会在兼顾实物和品牌形象,特别是当二者集中表现时(如封面)显得较为困难。

在设计时,除了考虑企业的要求外,必须对二者的关系进行认真的分析,从形状的美观到色彩的对比,从视觉的强弱到表现的便利等角度来决定创意的侧重点:是以品牌衬托产品,还是以产品带出品牌;是单独渲染品牌,还是使产品与品牌交相辉映。对于系列画册的封面设计,则更要把握好视觉的一贯性和格式的稳定性,从而产生连环效应,强化品牌形象,加深产品的认知度。

Step 01 科技企业画册——背景的制作

步骤 01 执行"文件"→"新建"命令或按下快捷键 Ctrl+N,弹出"新建"对话框,设置参数,单击"确定"按钮,新建一个空白文档。

步骤 02 设置前景色为 R:206、G:228、B:242,按下快捷键 Alt+Delete,填充背景为天蓝色,如图所示。

步骤 03 按下快捷键 Ctrl+R,显示标尺,从垂直标尺处拖曳出一条辅助线,将其拖曳到页面的中心位置,如图所示。

当产品和品牌在市场上达到一定的占有率之后，企业着重考虑的是巩固品牌形象，提高产品的情感附加值，将购买者的物质消费转化为精神享受，从而使产品更具魅力。在这方面，一些妇女儿童用品在构思上的表现余地较多，如采用写意、插图、动画、幽默等手法，构思巧妙，效果也非常明显。有时一句广告语就可作为画册封面，匠心独具，奇效立现。但这些手法的运用需要熟练的技巧，一旦游离于主题或喧宾夺主，就会使受众产生逆反心理，从而给整个画册设计带来负面影响。

简约风格的画册，在封面、封底上会采用大量的留白处理，匠心独具，简约而不简单。内页统一在一系列的风格中，可以体现出公司的沉稳与大气。黑色与白色的相互衬托，加上黄色的点缀彰显时尚与艺术。文字的编排方式独特，会使表现形式具有艺术感，巧妙的留白处理使得空间感更加深远。

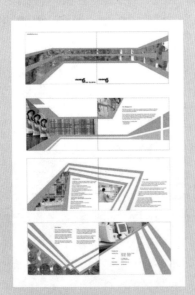

步骤 04 新建一个图层，将画册左半部分绘制为选区，设置前景色为 R:0、G:74、B:121，按下快捷键 Alt+Delete 用前景色填充选区，取消选区。

步骤 05 继续新建一个图层，利用矩形选框工具 绘制一个矩形，切换到多边形套索工具 ，按住 Shift 键，加选绘制一个三角形，选区如图所示。

步骤 06 执行"编辑"→"填充"命令，在打开的"填充"对话框中选择"前景色"，单击"确定"按钮。

步骤 07 新建一个空白图层，利用矩形选框工具 绘制一个矩形选区，然后加选一个矩形选区。

步骤 08 将该选区填充任意颜色，取消选区。置入素材"Chapter03\02\Media\人物.jpg"文件，用鼠标右键单击该图像的图层，在弹出的快捷菜单中选择"栅格化图层"，将智能图层转换为普通图层。

创作技能点拨

亮度 / 对比度：

使用"亮度/对比度"命令可以对图像的色调范围进行简单的调整。它与"曲线"和"色阶"命令不同，该命令是对图像中的每个像素进行同样的调整。因此，如果调整局部亮度，这种方法不适用。

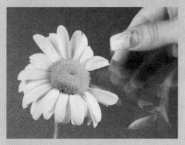

"亮度 / 对比度"对话框

亮度： 主要用于调整图像中的亮度，参数值越大，图像越亮；反之则越暗。

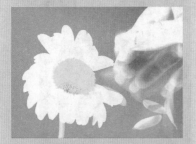

原图

"亮度"为 100 时的效果

"亮度"为 -100 时的效果

> 步骤 09 按下快捷键 Ctrl+T，显示图像定界框，按下 Shift 键，拖动图像四周的节点，等比例缩小图像，按下 Enter 键确认操作。然后将图像移至页面合适位置，如图所示。

> 步骤 10 按下快捷键 Ctrl+Alt+G，创建剪贴蒙版，用下一图层的图形来限定本图层的显示范围，然后将两个图层同时选中，并按下"图层"面板下面的 🔗 按钮，将两个图层链接，如图所示。

> 步骤 11 单击横排文字工具 T，在属性栏中设置文字的相关参数，然后在图像中输入"P"字，按下快捷键 Ctrl+Enter 结束输入。利用移动工具将文字移至合适位置，如图所示。

> 步骤 12 再次单击横排文字工具 T，在属性栏中设置文字的相关属性，然后在图像中输入相关文字，按下 ✓ 键结束操作，并且利用移动工具将文字移至合适位置。

专业诚信 客户至上
zhuanyechengxin kehuzhishang

创作技能点拨

Step 02 科技企业画册——企业形象元素的制作

制作圆环图形的方法：

1）单击椭圆选框工具 ○ ，在图像文件中创建一个椭圆选区。

2）执行"选择"→"修改"→"收缩选区"命令，在"收缩选区"对话框中设置"收缩量"，收缩量越大，圆环形就越宽；反之，收缩量越小，圆环形就越窄。

3）选择需要填充的前景色，按下快捷键Alt+Delete为选区填充颜色。

4）取消选区。

合并多个图层：

在对图像执行操作的时候，常常需要新建很多图层并制作。在照片的处理中，合并图层后就很难对照片进行修改。下面主要介绍如何减少图层数量。

1）合并可见图层。主要是在"图层"面板中只合并激活了指示可视性图层按钮 ● 的图层。

原图层

2）单击指示可视性图层按钮 ● ，隐藏"祥云"图层，在"指示可视性图层"没有被激活的状态下，单击"图层"面板中右上角的扩展按钮，在弹出的扩展菜单中选择"合并可见图层"命令，合并除"祥云"外所有图层，"祥云"图层则保持原来的状态。

合并可见图层后

▶ 步骤 01 新建空白图层，单击 ▣ 多边形套索工具，在图像左下角绘制如图所示的不规则选区，设置前景色为 R:30、G:73、B:148，按下 Alt+Delete 键填充选区，效果如图所示。

▶ 步骤 02 执行"图层"→"图层样式"→"颜色叠加"命令，在打开的"图层样式"对话框中设置相关参数，然后单击"确定"按钮，效果如图所示。

▶ 步骤 03 按照同样的方法，新建图层，然后绘制一个不规则的选区，填充颜色，设置图层样式；也可以将"01"图层复制，然后更改图层样式的参数。

▶ 步骤 04 单击移动工具 ↔ ，将图层移动至合适位置，然后将 01、02、03 图层选中，执行"图层"→"链接图层"命令，将图层链接起来。

创作技能点拨

3）拼合图像。主要是将"图层"面板上的所有图层合并为一个图层，单击"图层"面板右上角的扩展按钮，在弹出的扩展菜单中选择"拼合图像"命令。

拼合图像后

4）隐藏了图层，选择"拼合图像"命令后会弹出提示对话框，单击"确定"按钮后将会丢失隐藏的图层。

隐藏图层

弹出对话框

隐藏合并后

● 步骤 05 单击横排文字工具 T，在属性栏中设置文字的属性，在图像窗口中输入文字，按下 Ctrl+Enter 键结束操作，如图所示；再次单击横排文字工具 T，在图像窗口中拖曳，绘制一个文字框，然后输入段落文字，在"段落"面板中设置文字的段落属性，如图所示。

● 步骤 06 按照绘制多边形的方法，绘制正面图形，填充不同程度的蓝色之后，设置图形的不透明度，并且将其移至页面合适位置，分布情况如图所示，最后将三个图形链接。

● 步骤 07 再次新建一个图层，利用多边形套索工具 ⬠ 绘制一个异形图，用蓝色填充，取消选区，双击该图层缩略图以外的空白处，在弹出的"图层样式"对话框中选择"颜色叠加"选项，设置参数，单击"确定"按钮。

● 步骤 08 按照上述输入文字与绘制图形以及设置图形的图层样式的方法，制作其他文字以及修饰元素；再将素材"钟表.psd"文件导入该图像中，调整合适大小与位置，设置不透明度为20%，最终图像效果如图所示。

拓展项目演练（时代相机）

制作要点：

主要运用了对图层设置混合模式，使本图层与下一图层混合产生特殊的视觉效果；为图层添加图层样式，使其表现出现实中的一些真实现象，从而让图像表现得更加灵活。

最终效果：Ch03\02\Complete\ 时代相机.psd
素材位置：Ch03\02\Media\ 相机素材.psd......

● 步骤 01 打开本书附带光盘中的"Chapter03\02\Media\ 相机背景.psd"文件，如图所示。

● 步骤 02 按下快捷键 Ctrl+R，显示标尺，从垂直标尺下拖出一条辅助线，使其位于页面的中心位置。

● 步骤 03 选择"组 1"组，设置该组的不透明度为78%，如图所示，使背景图案产生朦胧效果。然后在"组 1"上方新建一个图层。

● 步骤 04 填充为黑色，执行"滤镜"→"渲染"→"镜头光晕"命令，设置参数后，单击"确定"按钮，设置该图层的混合模式为"滤色"，进行旋转。

● 步骤 05 选中"人物"图层，执行"图层"→"图层样式"→"外发光"命令，在弹出的对话框中设置参数，然后按下 Enter 键，应用参数，如图所示。

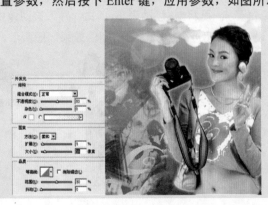

● 步骤 06 打开素材"相机素材.psd"文件，将其中的"相机"图层复制到该文档中，利用自由变换命令调整图像的位置与大小，如图所示。

步骤 07 按下"图层"面板底部的添加图层样式按钮 *fx.*，选择"投影"命令，在弹出的对话框中设置参数，单击"确定"按钮，并且设置该图层的混合模式为"正常"，不透明度为 58%，效果如图所示。

步骤 08 再将"相机素材 .psd"文件中的"手、组 2"中的图像复制到该文档中，利用自由变换命令调整到如图所示的位置与大小。

步骤 09 单击"组 2"组前面的右三角按钮，将该组图层展开；按住 Alt 键将"人物"图层的图层样式图标 *fx.* 拖曳到"组 2"组中的各个图层上，进行图层样式的复制，为每个相机添加外发光效果。

步骤 10 利用横排文字工具 **T**，在图像中输入相关文字，并且设置不同的属性，添加相机的内容描述，效果如图所示。

步骤 11 在"手"图层的图像上输入标志文字，设置属性后，按下 Ctrl+Enter 键确认操作，然后设置文字为弧形效果，并且为其添加斜面和浮雕样式。

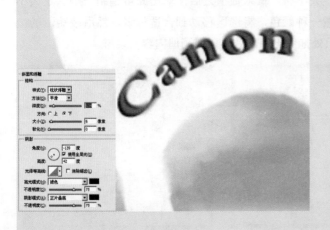

步骤 12 新建一个图层，在书脊位置绘制一个矩形，填充为从白色到透明的线性渐变，然后将该图层进行复制，移至合适位置后，再垂直翻转，效果如图所示。

3.3 旅游公司画册——安悦旅游

本例主要介绍了一则旅游画册的制作过程。画册以其具有特色的风景为背景，给人一种融入大自然的感觉，再将著名的人工建筑加以淋漓尽致的展现，就更能整体地表现其特征；然后加上文字的详细介绍，这样就将景点表现得活灵活现。

配色应用：

制作要点：

1. 利用多边形套索工具制作异形直角选区
2. 创建剪贴蒙版图层，基底图层的形状限制内容图层的显示范围
3. 设置图层的图层样式与混合模式，使其表现出不同的效果

最终效果： Ch03\03\Complete\ 安悦旅游 .psd
素材位置： Ch03\03\Media\ 风景素材 .psd
难易程度： ★★☆

 创作技能点拨

常见的文件格式：

文件格式是一种将文件以不同的方式进行保存的格式。Photoshop支持几十种文件格式，因此能很好地支持多种应用程序。在Photoshop中，常见的文件格式有PSD、BMP、JPEG、GIF、TIFF等。

（1）PSD格式

PSD是Photoshop的固有格式，PSD格式可以比其他格式更快速地打开和保存图像，很好地保存层、通道、路径、蒙版，以及压缩方案不会导致数据丢失等。但是，很少有应用程序能够支持这种格式。

（2）BMP格式

BMP是微软公司开发的Microsoft Pain的固有格式，这种格式被大多数软件所支持。BMP格式采用了一种叫RLE的无损压缩方式，对图像质量不会产生什么影响。

（3）JPEG格式

JPEG是我们平时最常用的图像格式。它是一种最有效、最基本的有损压缩格式，被绝大多数的图形处理软件所支持。JPEG格式的图像还广泛用于网

Step 01 旅游公司画册——背景的制作

▶ 步骤 01 执行"文件"→"新建"命令或按下快捷键 Ctrl+N，弹出"新建"对话框，设置参数，单击"确定"按钮，新建一个空白文档。

▶ 步骤 02 将标尺显示，并且单击矩形选框工具，在属性栏中的"样式"选项中选择"固定大小"，输入数值之后，单击即可绘制一个固定大小的选区，填充任意一种颜色，将选区移动到合适位置，然后按矩形的边缘所在位置从标尺处拖曳出辅助线，以便画册内容的编排。

页的制作。如果对图像质量要求不高，但又要求存储大量图片，使用JPEG格式无疑是一个好办法。但是，当要求进行图像输出打印时，最好不要使用JPEG格式，因为它是以损坏图像质量来提高压缩质量的。

（4）GIF格式

GIF是输出图像到网页最常采用的格式，GIF格式采用LZW压缩，限定在256色以内的色彩。GIF格式以87a和89a两种代码表示。GIF87a严格支持不透明像素；而GIF89a可以控制哪些区域透明，因此更大地缩小了GIF的尺寸。如果要使用GIF格式，就必须转换成索引色模式（Indexed Color），使色彩数目转为256或更少。

（5）TIFF格式

TIFF意为有标签的图像文件，目的是使扫描图像标准化。它是跨越Mac与PC平台最广泛的图像打印格式。TIFF使用LZW无损压缩方式，大大减少了图像尺寸。另外，TIFF格式最令人激动的功能是可以保存通道，这对于用户处理图像是非常有好处的。

橡皮擦工具：

在平面设计时，经常会使用橡皮擦工具擦除一些图像。橡皮擦工具主要用于去除笔刷内的图像像素，经常用于修改图像中的局部图像。

单击橡皮擦工具，在其属性栏上设置各项参数。

画笔：主要设置橡皮擦的大小及形状。

模式：有3种橡皮模式，分别是画笔、铅笔、方块。

不透明度：主要是控制橡皮擦出图像的不透明度。

不透明度: 100% ▶ 流量: 100% ▶

步骤03 将图像中作为绘制辅助线的辅助图层删除。新建一个图层，单击矩形选框工具，在图像中绘制图像图像一半大的选区，设置前景色为 R:255、G:254、B:238，按下快捷键 Alt+Delete 填充图像，取消选区。

步骤04 按照同样的方法，绘制另外一个选区，将其填充为同样的颜色；也可将"图层1"复制，然后用移动工具将其移至右边，如图所示。

步骤05 打开素材"Chapter03\03\Media\风景素材.psd"文件，将其中的"风景"组中的素材复制到编辑的文档中，分别对每个对象利用自由变换工具调整大小与位置等属性，如图所示。

步骤06 设置"山1"图层的不透明度为80%，"山2"的不透明度为59%，"荷花"的不透明度为50%，混合模式为"明度"，效果如图所示，使其产生与背景融为一体的效果。

流量：主要控制擦除的区域。

抹到历史记录：主要是擦除历史记录。

☐ 抹到历史记录

混合模式（线性加深）：

"线性加深"图层混合模式用于查看每个通道中的颜色信息，并通过减小亮度使基色变暗以反映混合色。与白色混合后不产生变化。

为了方便读者理解"线性加深"图层混合模式，这里我们将以实例的方式进行说明。

原图 1

原图 2

步骤 07 按照同样的方法，将"风景素材 .psd"文件中"建筑"组中的素材复制到正在编辑的文档中，并且按下快捷键 Ctrl+T，分别对每个图像进行大小、位置、方向等属性的调整，如图所示。

步骤 08 选中"草丛"图层，在按下 Alt 键的同时按下向下方向键，将该图层复制，并且向下移动一个像素位置；用移动工具 ⊹ 将副本图层向上移动合适位置，在按下 Ctrl 键的同时单击该图层的缩览图，选择图像的选区，用黑色填充，并且设置不透明度为 16%，作为草丛的阴影。

Step 02 旅游公司画册——文字编辑与修饰

步骤 01 按下"图层"面板下的新建组按钮 ☐，新建一个组，然后在该组中新建一个空白图层，按下快捷键 Ctrl+H，显示辅助线。单击椭圆选框工具 ○，按住 Shift 键，在图像左上角位置绘制一个正圆，并且填充为红色，如图所示。

步骤 02 将椭圆复制三个，中间间隔一定的距离，如图所示。

在原图1中创建衣服的选区

将原图2拖动到原图1中，调整形状

执行"选择"→"反向"命令，将反选图像删除

将图层混合模式改为"线性加深"，使图像自然地和衣服融合

改变图像的色相，能得到不同颜色的衣服

步骤03 将该组拖动到"图层"面板下的新建按钮上，复制组对象，然后单击移动工具将对象组向右移动，如图所示。

步骤04 单击横排文字工具，在属性栏中设置文字的属性参数后，在图像窗口中输入相关文字，完成后按下快捷键 Ctrl+Enter 结束操作；再利用移动工具将文字移动到红色底纹上边，均匀分布，如图所示。

步骤05 将文字与图形组选中，执行"图层"→"新建"→"从图层新建组"命令，在弹出的对话框中输入组的名称，然后单击"确定"按钮；并且将该组复制，用移动工具移至页面右边，如图所示。

步骤06 按照同样的方法，输入其他文字，在输入段落文字时，可用横排文字工具拖出一个文字框，然后将文字输入，并设置文字属性；还可为本图绘制一些修饰的矢量元素，效果如图所示。

拓展项目演练（峰日景观）

制作要点：
主要运用了对图层添加蒙版之后，用黑色的画笔对
图像进行修饰，隐藏不需要的图像，然后设置图层
的混合模式，使本图层与下一图层混合产生特殊的
视觉效果。

最终效果：Ch03\03\Complete\ 峰日景观 .psd
素材位置：Ch03\03\Media\ 日出 .jpg、山峰 .jpg
飞燕 .psd

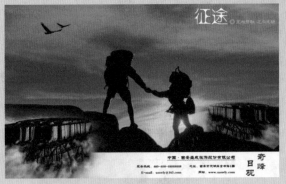

▶步骤 01 打开本书附带光盘中的"Chapter03\03\
Media\ 日出 .jpg"文件，如图所示。

▶步骤 02 单击裁剪工具，拖出一个比图像高的
区域，并且按下 Enter 键确认，将图像尺寸放大。

▶步骤 03 新建一个空白文档，利用矩形选框工具
在图像底端绘制一个矩形选区，然后填充为白色，
取消选区，如图所示。

▶步骤 04 选中"背景"图层，执行"图层"→"新
建调整图层"→"曲线"命令，在"调整"面板中
设置参数，调整图像的颜色，如图所示。

▶步骤 05 打开素材"山峰 .jpg"文件，将该文件复
制到正在编辑的文档中，利用自由变换命令调整大
小与位置，如图所示。

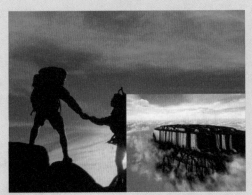

▶步骤 06 单击"图层"面板下面的添加图层蒙版按钮▣，为该图层添加蒙版，然后单击画笔工具，设置参数后，在蒙版图层中绘制黑色区域，将部分图像隐藏，如图所示。

▶步骤 07 设置该图层的混合模式为"正片叠底"，使其表现出与下图层混融的效果，如图所示。

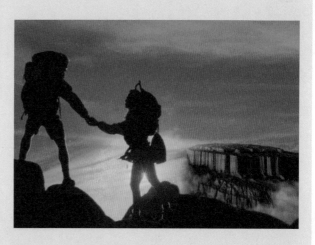

▶步骤 08 同时按下 Alt 键和向下方向键，将该图层复制；按下 Ctrl+T 自由变换，将图像调整为如图所示位置与大小，并且将其混合模式设置为"正常"。

▶步骤 09 将素材"飞燕.psd"文件中的"飞燕"图层拖动到该文件中，进行复制，然后设置图层混合模式，使其表现出剪影的效果。

▶步骤 10 单击横排文字工具▣，在图像的右上角输入相关文字，并且设置文字的属性，填充为白色，效果如图所示。

▶步骤 11 按照同样的方法，单击横排文字工具▣，在图像右下角拖曳出一个文本框，输入相关文字之后，调整文字的段落属性，一幅山峰日出效果宣传画册制作完成，如图所示。

读书笔记

第4章
网页设计案例

本章收录3个网页设计实战练习，包括自定义画笔与设置画笔属性、为图层添加蒙版、制作艺术字等操作过程，使读者不仅能学到实例的具体操作过程，还能学到更高级的操作技巧。

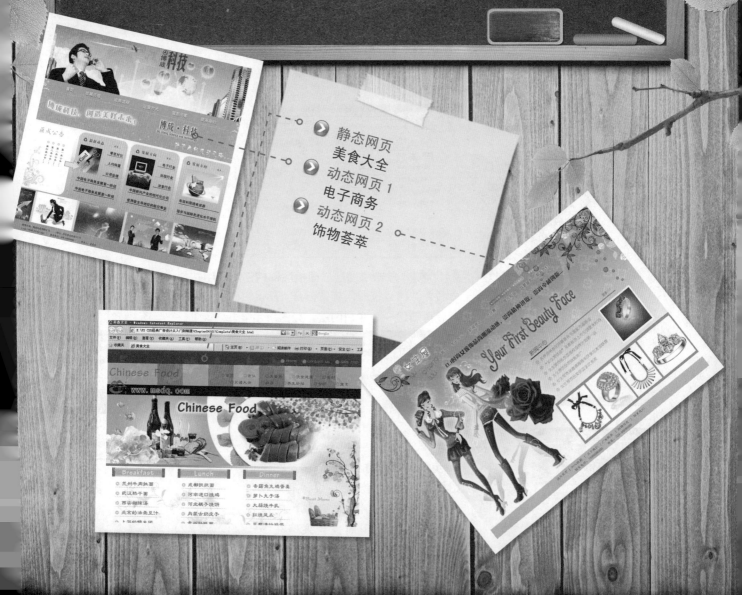

4.1 静态网页——美食大全

本例主要讲解了网页的制作过程。以橘红色和黄色的格子相间排列，与食物的鲜美程度形成统一与变化的效果，能够突出主题；以白色为背景，各种不同的淡雅色调图像为修饰元素，更能体现出轻盈的风格，与食物题材很搭调。

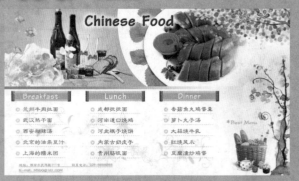

配色应用：

制作要点：

1. 使用自由变换工具调整图像位置与大小
2. 利用矩形选框工具绘制大小不一的矩形，填充不同的颜色
3. 使用横排文字工具输入文字，并设置其属性

最终效果：Ch04\01\Complete\ 美食大全 .psd
素材位置：Ch04\01\Media\ 素材 .psd......
难易程度：★★★☆

行业知识导航

网页设计概述：

网站是企业向用户和网民提供产品和服务的一种方式，是企业开展电子商务的基础设施和信息平台，离开网站（或者只是利用第三方网站）去谈电子商务是不可能的。企业的网址被称为"网络商标"，也是企业无形资产的组成部分，而网站是Internet上宣传和反映企业形象与文化的重要窗口。

网页设计的建站包含：企业网站、集团网站、门户网站、电子商务网站等。在行业中它们都有各自的作用。

网页设计的要点是设计为重而技术次之。

Step 01 静态网页——制作导航栏

▶步骤 01 执行"文件"→"新建"命令或按下快捷键 Ctrl+N，弹出"新建"对话框，设置参数，单击"确定"按钮，新建一个空白文档，如图所示。

▶步骤 02 单击"图层"面板底部的创建新组按钮，新建一个组，将其命名为"1"，按照同样的方法，在该组内部新建一个组，命名为"矩形"，然后再新建一个空白图层，如图所示。

▶步骤 03 单击矩形工具，在该图层上绘制一个矩形，设置前景色为 R:123，G:22，B:29，按下快捷键 Alt+Delete，用前景色来填充矩形，取消选区，如图所示。

明确网站的目标和用户需求：

Web站点的设计是展现企业形象、介绍产品和服务、体现企业发展战略的重要途径，因此我们必须明确设计站点的目的和用户需求，从而做出切实可行的设计计划。通常应根据消费者的需求、市场的状况、企业自身的情况等进行综合分析，以"消费者"为中心，而不是以"美术"为中心进行设计规划。

在设计规划时应考虑：
建设这个网站的目的是什么？
为谁提供产品和服务？
企业可以提供什么样的产品和服务？
网站的目标消费者和受众的特点是什么？
企业的产品和服务适合什么样的风格？

步骤 04 按照同样的方法，新建其他空白图层，利用矩形工具绘制矩形，填充为不同的颜色，然后取消选区，将矩形图层全部选中，单击"图层"面板下方的链接图层按钮，将选中图层链接，以便于操作，如图所示。

步骤 05 按下快捷键 Ctrl+O，打开素材"Chapter04\01\Media\ 素材 2.psd"文件，将"花纹"组中的图层复制到"美食大全"文件中，按下快捷键 Ctrl+T 进行自由变换，等比例调整图像的大小与位置，如图所示。

步骤 06 设置"01"图层的混合模式为"叠加"，"不透明度"为30%，设置"02"图层的混合模式为"叠加"，"不透明度"为40%，然后将这两个图层复制，并且进行水平翻转，将其向右移动，效果如图所示。

步骤 07 单击横排文字工具，在属性栏中设置属性，然后输入相关文字，完成后按下快捷键 Ctrl+Enter 结束操作，设置文字的"不透明度"为40%，将其移动到合适位置，如图所示。

网页设计方案主题鲜明：

在明确目标的基础上，完成网站的构思创意即设计方案。对网站的整体风格和特色作出定位，规划网站的组织结构。

Web站点应针对所服务对象（机构或人）的不同而具有不同的形式。有些站点只提供简洁文本信息；有些则采用多媒体表现手法，提供华丽的图像、闪烁的灯光、复杂的页面布置，甚至可以下载声音和录像片段。好的Web站点把图形表现手法和有效的组织与通信有机结合起来。

为了做到主题鲜明突出，要点明确，应按照客户的要求，以简单明确的语言和画面体现站点的主题；调动一切手段充分表现网站的个性和情趣，办出网站特点。

步骤 08 按照同样的方法，输入网址，执行"图层"→"图层样式"→"描边"命令，在打开的对话框中设置参数，然后单击"确定"按钮，为该文字图层添加白色的描边效果，如图所示。

步骤 09 再次单击横排文字工具 T，在属性栏中设置参数，输入不同的文字，设置文字的不同颜色，然后将其移至合适位置，如图所示。

步骤 10 按下 Ctrl 键并单击新建图层按钮，在文字图层下方新建一个空白图层，然后单击椭圆选框工具，按住 Shift+Alt 键从中心绘制一个正圆选区，将其填充为橘色，并且复制，移动到其他位置，将其合并。

步骤 11 按下快捷键 Ctrl+N，打开"新建"对话框，设置相关参数之后，单击"确定"按钮，新建一个空白文档，并且在该文档中新建一个空白图层，利用钢笔工具 绘制如图所示的路径。

步骤 12 按下快捷键 Ctrl+Enter，将路径转换为选区载入，然后将其填充为红色，取消选区，如图所示。

Web主页应具备的基本成分：
页头：准确无误地标识站点和企业标志。
E-mail地址：用来接收查询。
联系信息：邮件地址或电话。
版权信息：声明版权所有等。
充分利用已有信息，如客户手册、公共关系文档、技术手册以及数据库等。

网站版式设计：

网页设计作为一种视觉语言，特别讲究编排和布局，虽然主页的设计不等同于平面设计，但它们有许多相似之处。
版式设计通过文字图形的空间组合，表达出和谐的美感。

步骤 13 单击横排文字工具 T ，分别输入"美"、"食"、"大全"字样，设置不同的文字属性，然后将文字放于合适位置，如图所示。

步骤 14 将"美"、"食"文字图层进行复制，然后执行"图层"→"栅格化"→"文字"命令，将文字图层转换为普通图层，按住 Ctrl 键单击"图层 2"图层的缩略图，在"食副本"图层中设置"图层 2"图层的选区，按下快捷键 Ctrl+Shift+I，将选区反选，如图所示。

步骤 15 按下 Delete 键，将选区中的图像删除，按下快捷键 Ctrl+D 取消选区，只留下文字图形与异形图的相交部分，将该部分图像填充为白色；按照同样的方法，制作"美副本"图层的艺术效果，如图所示。

步骤 16 单击自定义形状工具 ，在属性栏中设置合适的参数，然后设置前景色为红色，按住 Shift 键，在页面中拖动鼠标，绘制如图所示的图形，将这些图层选中并且相互链接。

PHOTOSHOP 完美广告设计与技术精粹

行业知识导航

多页面站点页面的编排设计要求把页面之间的联系反映出来，特别要处理好页面之间和页面内的秩序与内容的关系。为了达到最佳的视觉表现效果，应反复推敲整体布局的合理性，使浏览者有一个流畅的视觉体验。

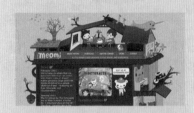

色彩在网页设计中的作用：

色彩是艺术表现的要素之一。在网页设计中，设计师应根据和谐、均衡和重点突出的原则，将不同的色彩进行组合、搭配以构成美丽的页面。

根据色彩对人们心理的影响，合理地加以运用。如果企业有企业形象识别系统（CIS），应按照其中的视觉识别系统（VI）进行色彩运用。

▶ 步骤 17 将所绘制的 Logo 复制到网页文档中，按下快捷键 Ctrl+T 进行自由变换，调整图形的大小与位置，如图所示。

Step 02 静态网页——制作示意图

▶ 步骤 01 按住 Ctrl 键单击创建新组按钮 ▭，在组"1"的下方新建一个组，将其命名为"2"，在该组中新建一个图层，利用钢笔工具绘制出如图所示的路径。

▶ 步骤 02 将路径转换为选区，单击渐变工具 ▭，设置前景色为橘色，背景色为白色，在属性栏中设置参数之后，在选区中拖动鼠标，取消选区，填充图形，效果如图所示。

▶ 步骤 03 按下快捷键 Ctrl+O 两次，分别打开素材"素材.psd"和"素材 2.psd"文件，将其中相关素材复制到网站文档中，利用自由变换命令调整各个图像的位置与大小，如图所示。

▶ 步骤 04 选中"食物"图层，为该图层添加图层蒙版，然后利用黑色的画笔在图像中涂抹，将部分图像隐藏，效果如图所示。

网页设计形式与内容相统一：

为了将丰富的含义和多样的形式组织成统一的页面结构，形式必须符合页面内容，体现内容的丰富含义。

灵活运用对比与调和、对称与平衡、节奏与韵律以及留白等手段，通过空间、文字、图形之间的相互关系建立整体的均衡状态，产生和谐的美感。如对称原则在页面设计中，它的均衡有时会使页面变得呆板，但如果加入一些富有动感的文字、图案，或采用夸张的手法来表现内容往往会达到比较好的效果。

以点、线、面作为视觉语言中的基本元素，并巧妙地互相穿插、互相衬托、互相补充，可以构成最佳页面效果，充分表达完美的设计意境。

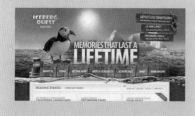

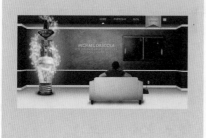

▶步骤05 将"酒瓶"图层进行复制，执行"编辑"→"变换"→"垂直翻转"命令，单击鼠标右键，选择"斜切"命令，将图像调整为如图所示的状态，按下 Enter 键确认操作。

 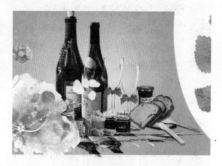

▶步骤06 设置该图层的"不透明度"为50%，并且为该图层添加图层蒙版，利用从黑色到白色的线性渐变工具在图像中拖曳，将部分图像隐藏，使其表现出透明的线性渐变效果，如图所示。

▶步骤07 在"花纹"图层的上层新建一个空白图层，利用矩形选框工具绘制一个矩形选区，填充为从橘色到白色的线性渐变效果，取消选区。

▶步骤08 单击横排文字工具 T，在属性栏中设置属性，然后在图像中输入相关文字，按下快捷键 Ctrl+Enter 结束操作；单击"图层"面板下方的"添加图层样式"按钮 fx，在弹出的快捷菜单中选择"外发光"命令，设置参数后，再切换到"斜面和浮雕"选项，设置好参数之后，单击"确定"按钮，图像效果如图所示。

三维空间的构成和虚拟现实：

网络上的三维空间是一个假想空间，这种空间关系需要借助动静变化、图像的比例关系等空间因素表现出来。

在页面中，图片、文字位置前后叠压，或页面位置变化所产生的视觉效果都各不相同。通过图片、文字前后叠压所构成的空间层次不太适合网页设计。根据现有浏览器的特点，网页设计适合比较规范、简明的页面。尽管这种叠压排列能产生强节奏的空间层次，但视觉效果强烈。

网页上常见的是页面上、下、左、右、中位置所产生的空间关系，以及疏密的位置关系所产生的空间层次，这两种位置关系使产生的空间层次富有弹性，同时也让人产生轻松或紧迫的心理感受。

Step 03　静态网页——制作模块

> 步骤 01　新建一个组，将其命名为"3"，将相关素材的图像图层复制到网页文档中，利用自由变换调整图像的大小与位置以及顺序，效果如图所示。

> 步骤 02　单击横排文字工具 T，在图像中输入"*Best Menu"字样，并且设置相关参数，将其移至水果篮的上方；新建一个组，在该组中新建一个空白图层，利用矩形工具绘制一个矩形选区，填充为绿色，取消选区，并且为其添加斜面和浮雕效果，按照同样的方法绘制其他矩形，添加不同的效果，如图所示。

> 步骤 03　将该组进行两次复制，并移动到不同的位置，如图所示。

> 步骤 04　将"素材 2.psd"文档中的"花纹"组复制到图像窗口中以后，调整大小与位置，然后执行"图像"→"调整"→"去色"命令，将图像呈灰度显示，如图所示。

> 步骤 05　单击横排文字工具 T，在图像中输入不同的文字，设置不同的属性，如图所示。

Breakfast

◎ 兰州牛肉拉面
◎ 武汉热干面
◎ 西安糊辣汤
◎ 北京的油条豆汁
◎ 上海的糯米团

现在，人们已经不满足于HTML语言编制的二维Web页面，三维世界的诱惑开始吸引更多的人，虚拟现实要在Web网上展示其迷人的风采，于是VRML语言出现了。VRML是一种面向对象的语言，它类似Web超链接所使用的HTML语言，也是一种基于文本的语言，并可以运行在多种平台之上，并能够更多地为虚拟现实环境服务。

网页设计中多媒体功能的利用：

网络资源的优势之一是多媒体功能。要吸引浏览者的注意力，网页的内容可以用三维动画、Flash等来表现。但由于网络宽带的限制，在使用多媒体形式表现网页的内容时不得不考虑客户端的传输速率。

▶步骤 06 按照同样的方法，制作其他文字，并且添加联系方式等信息，最终的网站效果图如图所示。

Step 04 静态网页——文件的保存

▶步骤 01 执行"文件"→"存储为 Web 和设备所用格式"命令，弹出"存储为 Web 和设备所用格式"对话框，根据需要设置相关参数。

▶步骤 02 单击"存储"按钮，弹出"将优化结果存储为"对话框，设置文件保存的位置，单击"格式"右侧的下拉按钮，从弹出的下拉列表中选择"HTML 和图像"选项。

▶步骤 03 单击"保存"按钮，即可将"美食大全"以 HTML 和图像的格式保存起来，双击其中的"美食大全 .html"文件，即可在 IE 浏览器中打开"美食大全"网页。

4.2 动态网页1——电子商务

本例讲解了制作电子商务网页的过程，整个图像以具有时尚轻盈的蓝色为主调，表现了具有代表性的科学时代，网页中以不同的图形将版面分为了不同的板块，便于区分和查阅，为文字添加了特殊效果，起到了更广泛的宣传作用。

配色应用：

制作要点：
1. 使用自定义形状工具绘制出不同的图形
2. 利用文字工具输入不同文字，并设置文字属性
3. 为文字添加不同的图层样式

最终效果： Ch04\02\Complete\ 电子商务 .psd
素材位置： Ch04\02\Media\ 背景 .psd……
难易程度： ★★☆

行业知识导航

结构清晰且便于使用：

如果人们看不懂或很难看懂你的网站，那么，他如何了解你所要传达的信息呢？使用醒目的标题或文字来突出你的产品与服务。即使你拥有最棒的产品，如果客户从你的网站上不清楚你在介绍什么或不清楚如何受益的话，他们是不会喜欢你的网站的，这就是网页设计的失败。

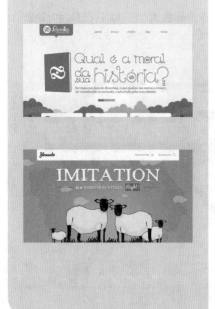

Step 01 动态网页1——设置辅助线

▶ 步骤 01 执行"文件"→"新建"命令或按下快捷键 Ctrl+N，弹出"新建"对话框，设置参数，单击"确定"按钮，新建一个空白文档，并且按下快捷键 Ctrl+R 添加标尺，如图所示。

▶ 步骤 02 设置前景色为 R:1、G:164、B:218，背景色为白色，然后单击渐变工具，在属性栏中设置参数后，在图像中按住 Shift 键拖动鼠标，将背景填充为从蓝色到白色的线性渐变效果。

导向清晰：

网页设计中的导航使用超文本链接或图片链接，使人们能够在你的网站上自由前进或后退，而不让他们使用浏览器上的前进或后退。我们在所有的图片上使用"ALT"标识符注明图片名称或解释，以便那些不愿意自动加载图片的观众能够了解图片的含义。

快速的下载：

很多浏览者不会进入需要等待5分钟下载时间才能进入的网站，在互联网上30秒的等待时间与我们平常10分钟的等待时间的感觉相同。因此，我们建议你在网页设计中尽量避免使用过多的图片及体积过大的图片。我们会与客户合作，将主要页面的容量控制在50KB以内，平均30KB左右，以确保普通浏览者浏览页面的等待时间不超过10秒。

▶ 步骤 03 选择"视图"→"新建参考线"命令，在"新建参考线"对话框中进行如图所示的设置。

▶ 步骤 04 按照同样的方法，设置其他垂直和水平参考线，如图所示。

Step 02 动态网页——使用素材

▶ 步骤 01 按下快捷键 Ctrl+O，打开素材"Chapter04\02\Media\ 背景 .psd、Logo.psd"文件，如图所示。

▶ 步骤 02 选择移动工具，将素材拖曳到"电子商务"文档中，按下快捷键 Ctrl+T 调整图像的位置和大小，如图所示。

非图形内容：

在必要时适当使用动态"GIF"图片。为减少动画容量，应用巧妙设计的Java动画可以用很小的容量使图形或文字产生动态的效果。但是，由于在互联网浏览的大多是一些寻找信息的人们，所以我们仍然建议设计者，要确定所设计的网站将为他们提供的是有价值的内容，而不是过度的装饰。

方便的反馈及订购程序：

让客户明确你所能提供的产品或服务并让他们非常方便地订购是你获得成功的重要因素。如果客户在你的网站上产生了购买产品或服务的想法，你能够让他们尽快实现吗？是在线还是离线？

▶ **步骤 03** 分别打开光盘中的素材"Chapter04\02\Media\ 导航栏背景 .psd"、"广告背景 .psd"文件，如图所示。

▶ **步骤 04** 利用移动工具将素材拖曳到"电子商务"文档中，然后利用自由变换命令调整图像的大小与位置等属性，完成后单击 ✔ 进行变换按钮。选中该组，单击"图层"面板中的添加图层蒙版按钮 ◻，为该组添加蒙版，利用矩形工具绘制矩形选区，填充为黑色，将超出界面的图像隐藏。

▶ **步骤 05** 新建一个空白图层，使其位于最上层，然后单击圆角矩形工具 ◻，在属性栏中设置参数后，在页面的下方绘制如图所示图形；将该图层复制两次，并且利用移动工具向右移动，将三个图形图层选中，单击属性栏中的水平居中分布按钮 ◻，如图所示。

▶ **步骤 06** 设置这三个图层的"不透明度"均为 50%；按照同样的方法，绘制其他图形，如图所示。

网站测试和改进：

实际上，测试是模拟用户询问网站的过程，用以发现问题并改进网页设计。我们通常安排与用户共同进行网站测试。

网页设计现状及实战技巧：

一、垃圾还是经典

网页技术更新很快，一个网站的界面设计寿命仅为2~3年而已。不管是垃圾还是精品，都没有所谓的经典。经典只是哪个首次成功创新性的应用。一个闭门造车者做出的东西，是远远赶不上综合借鉴者的。网页设计不同于其他艺术，在模仿加创新的网页设计领域中，即便是完全自己设计的，也是沿用了人们已经认同的大部分用户习惯，而且这种沿袭的痕迹是非常明显的！哪个设计者敢腆着脸说，这些都是我自己的原创设计。对于业界来说，经典只是一个理念和象征！

▶ 步骤 07 打开素材"Chapter04\02\Media\花纹.psd"文件，将其拖曳到"电子商务"文档中，利用自由变换命令调整图像的大小与位置，设置其"不透明度"为60%，效果如图所示。

Step 03 动态网页|——制作导航栏与工作栏

▶ 步骤 01 在工具栏上单击横排文字工具，在文档中输入导航栏信息，并且设置字体为"黑体"、大小为"9点"、颜色为"白色"，文字效果如图所示。

▶ 步骤 02 在"图层"面板中双击导航栏文字所在的图层，打开"图层样式"对话框，在其中选择"投影"选项并设置相关参数，再选择"描边"选项并设置参数，然后单击"确定"按钮，应用图层样式效果。

▶ 步骤 03 在工具栏中单击横排文字工具，在文档中输入"汇成公告"字样，并且设置字体为"长城中行书体繁"，大小为"15点"，颜色为R:9、G:167、B:220，按照同样的方法，输入其他文字，并且设置字体。

行业知识导航

二、国内网页设计环境

国内网页设计环境目前还停留在初级的认知阶段。也就是说，绝大多数人不知道网络的真正可用之处，你去做一个业务的时候，不得不去做大量的说服教育工作。以乙方的身份去说服甲方，以专业角度去教育非专业人士，结果是可想而知的。也正是这种全体社会普遍的低认知水平，导致了大量网络垃圾的产生。

三、什么是好的网页设计

（1）内容和功能决定表现形式和界面设计

常常拿到的任务是一张小纸条，上面只有两句话，叫你去做一个网站设计。有的人看看纸条就去设计页面了，仅凭两句话，就为客户做一个页面设计，结果只能是无休止的修改。

▶ 步骤 04 新建一个图层，单击自定义形状工具 ，在"形状"下拉列表中选择"箭头 9"选项，然后将前景色设置为蓝色，在页面中拖曳，绘制一个箭头形状；将该图层进行复制，利用自由变换工具调整大小之后，填充为白色，并且设置"不透明度"为 60%，效果如图所示。

▶ 步骤 05 在工具箱中单击自定义形状工具 ，在属性栏中单击"形状"下拉菜单，选择系统预设的形状，在其中选择所需要的形状样式，在文档中绘制一个形状，再输入相关文字并且设置文字的属性，如图所示。

▶ 步骤 06 打开素材"Chapter04\02\Media\ 图片 1.jpg"文件，将该图像复制到"电子商务"文件中，调整图像的大小、位置，如图所示。

▶ 步骤 07 在工具箱中单击直线工具按钮 ，在文档中绘制一条直线，然后再复制 4 条直线，并调整它们的位置，如图所示。

行业知识导航

做网页设计，你需要了解客户的东西很多：

◎建站目的。

◎栏目规划及每个栏目的表现形式和功能要求。

◎主色、客户性别、喜好、联系方式、旧版网址、偏好网址。

◎根据行业和客户要求，哪些要着重表现。

◎是否分期建设、考虑后期兼容性。

◎客户是否有强烈的建站愿望。

◎你是否能在精神意识上对客户产生影响。

◎面对你未接触的技术知识，你心里有底吗？

◎网站类型。

当你把这些内容都了解清楚的时候，你的大脑中就已经对这个网站有一个全面而形象的定位了，这时就可以有的放矢地去做界面设计了。

步骤 08 在工具栏上单击横排文字工具 T，在文档中输入最新动态的相关文字，并且设置文字的字体为"黑体"，大小为 7.5 点，颜色为黑色，按照同样的方法，为其他地方添加内容，效果如图所示。

步骤 09 打开素材"04.bmp"——"09.bmp"文件，将其复制到"电子商务"文档中，然后按下快捷键 Ctrl+T 自由变换，调整图像的大小与位置，如如图所示。

Step 04 动态网页Ⅰ——制作广告语

步骤 01 单击横排文字工具 T，在文档中输入相关文字，然后按下属性栏中的 按钮，会打开"字符"面板和"段落"面板，设置文字的属性，然后在单击属性栏中的变形文字工具，打开"变形文字"对话框，设置相关参数，然后单击"确定"按钮，文字效果如图所示。

步骤 02 双击该文字图层的空白处，打开"图层样式"对话框，选中左侧的"描边"选项，设置相关参数，然后切换到"外发光"效果，设置参数，然后单击"确定"按钮，效果如图所示。

（2）界面弱化

一个好的界面设计，它的界面是弱化的，突出的是功能，着重体现的是网站提供给使用者的主要功能。这就涉及浏览顺序、功能分区等。

要让访客在0.5秒内就能把握网站的行业性质，1秒内就知道该从哪个地方开始使用这个网站，能点一次的，绝不点第二次。当然，上面所说的是大多数功能性网站，对于宣传展示性网站，诸如加特效的或flash网站，可能就不得不花哨一些，但也不能太过分。网站不是动画片，在效率越来越高，社会心态越来越浮躁的今天，人们的耐心越来越小，心理承受能力越来越低。效果可以体现意境，点到为止即可。

（3）模块化和可修改性强

模块化不仅可以提高重用性，也能统一网站风格，还可以降低程序开发的强度。这里就涉及尺寸、模数、宽容度、命名规范等知识了，不再赘述。

步骤03 单击横排文字工具 T，输入"博成·科技"等字样，在属性栏中设置其属性之后并应用；双击该文字图层，执行"图层"→"图层样式"→"斜面和浮雕"命令，在打开的对话框中设置相关参数，并切换至"外发光"选项，然后单击"确定"按钮，效果如图所示。

步骤04 单击横排文字工具 T，输入"版权所有……"，然后在属性栏中设置相关参数，如图所示。

步骤05 双击该图层，在"图层样式"对话框中选择"外发光"、"斜面和浮雕"选项，设置相关参数，然后单击"确定"按钮，效果如图所示。

步骤06 执行"文件"→"存储为 Web 和设备所用格式"命令，在弹出的对话框中设置参数，单击"存储"按钮，弹出"将优化结果存储为"对话框，设置文件保存的位置，在"格式"下拉列表中选择"HTML 和图像"选项，单击"保存"按钮。以后再打开该文件，即可将图像以网页格式打开。

4.3 动态网页 2——饰物荟萃

本例讲解了一则关于女士饰物的网站制作过程，版面比较随意，但又不脱离网页的性质，这样既保留了网页本身的性质，又表现出了与产品相关的活泼、可爱的风格；再以粉色到白色的渐变为背景，有一种清新、舒服的视觉效果。

配色应用：

制作要点：
1. 使用文字工具输入不同的文字，必要时制作出艺术效果的特殊文字
2. 为不同的图层添加不同的图层样式
3. 利用现有资源自定义画笔笔触并设置其样式

最终效果： Ch04\03\Complete\ 饰物荟萃 .psd
素材位置： Ch04\03\Media\ 人物 .psd……
难易程度： ★★★☆

行业知识导航

无论是架构、模块或图片，都要考虑可修改性。举个简单的例子，Logo、按钮等，很多人喜欢制作图片，N个按钮就是N个图片。如果只做3~5类按钮的背景图片，然后用在网页代码里打上文字，那么修改起来就简单了，让程序员自己改字就可以了。然而，网页显示的字体是带有锯齿的，一般既能清晰又保证美观的字体字号有以下几类：宋体12px、宋体12px粗体、宋体14px、宋体14px 粗体、黑体20px、verdana 9px、Arial Black 12px。

Step 01 动态网页2——背景的制作

步骤01 执行"文件"→"新建"命令或按下快捷键 Ctrl+N，弹出"新建"对话框，设置参数，单击"确定"按钮，新建一个空白文档，设置前景色为 R:231、G:115、B:116，设置背景色为白色，然后将背景色填充为从前景色到背景色的线性渐变效果，如图所示。

步骤02 打开素材"Chapter04\03\Media\ 花纹 .psd"文件，将其中的"线条"图层拖曳到"饰物荟萃"文档中，进行复制，然后利用自由变换命令调整其大小与位置，设置其"不透明度"为 83%，效果如图所示。

（4）分析能力远比创意重要

设计界动辄就大谈什么"创意"，我要说的是，还没有搞清目的意义内容，还没在技术制作上臻于完善的基础上，用创意和特效来迷惑客户和访客是可耻的。一个网页设计者的分析能力远比创意来的重要。

四、网页配色基本概念

（1）主题

白纸黑字是永远的主题，谁都说不出不好来。

（2）最常用的流行色

蓝色——蓝天白云，沉静而且整洁。

绿色——绿白相间，雅致而有生气。

橙色——活泼热烈，标准的商业色调。

暗红——宁重、严肃、高贵，需要配黑色和灰色来压制刺激的红色。

（3）颜色的忌讳

忌脏——背景与文字内容对比不强烈，灰暗背景令人沮丧！

忌纯——艳丽的纯色对人的刺激太强烈，缺乏内涵。

忌跳——再好看的颜色，也不能脱离整体。

▶步骤 03 新建一个图层，单击自定义形状工具，在属性栏中的形状下拉列表中选择"花形装饰 2"选项，将该花形设置为选区，执行"编辑"→"定义画笔预设"命令，在弹出的对话框中将该图形命名为"花朵"，单击"确定"按钮，就会将该图形定义为画笔。

▶步骤 04 执行"窗口"→"画笔"命令，打开"画笔"面板，在左侧选择"散布"选项，设置相关参数：设置前景色为白色，单击画笔工具，在图像中拖曳，绘制如图所示的图像效果，设置该图层的"不透明度"为 20%。

▶步骤 05 按下快捷键 Ctrl+Tab，切换到"花纹 .psd"文件中，将两个花纹的图层选中，然后拖曳到另一个文件中，利用自由变换命令分别将两个图像调整到合适位置与大小，如图所示。

Step 02　动态网页2——制作导航栏

▶步骤 01 单击文字工具，在属性栏中单击按钮，打开"字符"和"段落"面板，设置文字的属性，然后在图像窗口中输入"女生屋"字样，按下快捷键 Ctrl+Enter 结束操作，如图所示。

忌花——要有一种主色贯穿其中，主色并不是面积最大的颜色，而是最重要的，最能揭示和反映主题的颜色，就像领导者一样，虽然在人数上居少数，但起决定性作用。

忌粉——颜色浅固然显得干净，但如果对比过弱，页面苍白无力了，就像无可救药的病夫一样。

蓝忌纯，绿忌黄，红忌艳。

（4）几种固定搭配

蓝白橙——蓝为主调。白底，蓝标题栏，橙色按钮或者ICON作为点缀。

绿白兰——绿为主调。白底，绿标题栏，兰色或橙色按钮或ICON作为点缀。

橙白红——橙为主调。白底，橙标题栏，暗红或橘红色按钮或ICON作为点缀。

暗红黑——暗红主调。黑或灰底，暗红标题栏，文字内容背景为浅灰色。

五、网页设计理念

（1）内容决定形式

先充实内容，再分区块，然后定色调，最后处理细节。

（2）整体与局部

先整体后局部，最后回归到整体

全局考虑，首先把能填上的都填上，占位置。然后定基调，分模块设计。最后调整不满意的局部细节。

（3）功能决定设计方向

看网站的用途，决定设计思路。商业型的就要突出盈利目的；政府型的就要突出形象和权威性的文章；教育型的，就要突出师资和课程。

步骤02 将该图层进行复制，按下快捷键Ctrl+[，将其向下移动一层，然后执行"图层"→"栅格化"→"文字"命令，将该文字图层转换为普通图层，然后按下Ctrl键单击该图层的缩略图，设置文字图形的选区，利用多边形套索工具加选选区，如图所示。

步骤03 执行"选择"→"修改"→"扩展"命令，在弹出的对话框中将"扩展量"设置为1，单击"确定"按钮，扩展选区，将其填充为白色，取消选区；执行"图层"→"图层样式"命令，在弹出的"图层样式"对话框中选择"外发光"选项，设置参数后单击"确定"按钮，效果如图所示。

步骤04 新建一个图层，单击钢笔工具，绘制如图所示的路径，然后按下快捷键Ctrl+Enter将路径转换为选区载入，将其填充为白色，按照同样的方法，绘制小孩的线条路径，最后将其填充为粉色，如图所示。

步骤05 设置"小孩"图层的不透明度为60%，然后选中"图层4"图层，按住Shift键单击"女生屋副本"图层，将四个图层选中，单击"图层"面板下面的链接图层按钮，如图所示。

创作技能点拨

滤镜（动感模糊）：

动感模糊和高斯模糊有些相似，不同的是，它是有方向的，并且能产生动感效果，在照片处理中通常用于表现速度感，使静态的图像产生运动的感觉，多次使用后效果会不断累积。

原图

执行"滤镜"→"模糊"→"动感模糊"命令，在弹出的对话框中设置参数，单击"确定"按钮确认。

角度：设置图像的模糊方向。
距离：主要设置图像模糊的长度，距离越大，图像模糊长度就越长，也就更加有速度感。

角度：-60
距离：20

步骤06 单击横排文字工具，在属性栏中设置相关属性，在图像窗口中输入文字，完成后按下属性栏中的提交所有当前编辑按钮，双击"图层"面板中的该图层，打开"图层样式"对话框，选择"投影"选项，设置参数后单击"确定"按钮，为文字添加外发光效果，如图所示。

步骤07 新建一个空白图层，单击圆角矩形工具，在导航栏的上层绘制一个圆角矩形，然后将该图层的图形设置为选区，填充为从红色到粉色的线性渐变效果，取消选择，如图所示。

步骤08 单击横排文字工具，在属性栏中设置参数，然后输入相关文字，新建一个图层，单击矩形选框工具，按住 Shift 键绘制一个正圆，填充为白色，将该图层复制两次，并且将图像移到不同位置，合并三个圆形图层。

Step 03 动态网页2——添加主题元素

步骤01 按下快捷键 Ctrl+O，打开素材 "Chapter04\03\Media\ 人物 .psd" 文件，将两个人物图层拖曳到"饰物荟萃"文档中进行复制，然后利用自由变换工具调整图像的大小与位置，完成后按下 Enter 键确认操作。

创作技能点拨

图层混合模式（亮光与柔光）：

这两种模式都影响到基础色调（基础色调就是在上面绘图合成一个选择的背景图像的色调）。这里采用滤镜和混合模式结合的方式进行详细介绍。

亮光模式能使颜色变亮或变暗，这取决于混合色的明暗度。比灰点亮的就会变亮，比灰点暗的就会变暗。用画笔在图片上绘制不会产生纯黑、纯白色。

原图

便条纸滤镜

设置图层混合模式为"亮光"

半调图案滤镜

▶ **步骤02** 选中"02"图层，单击"图层"面板右上方的控制菜单按钮，在弹出的菜单中选择"混合样式"命令，在"图层样式"对话框的左侧选择"外发光"选项，并且设置参数，单击"确定"按钮，如图所示。

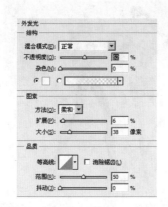

▶ **步骤03** 按住 Alt 键，拖动该图层的图层样式符号*fx*至"03"图层，复制图层样式，为"03"图层添加同样的外发光效果，如图所示。

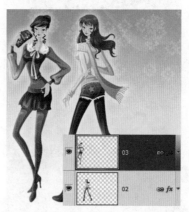

▶ **步骤04** 拖动"02"图层至新建图层按钮，释放鼠标，将该图层复制并删除图层样式，将其向下移动一层；按下 Ctrl 键单击副本图层的缩览图，设定人物选区，填充为黑色；按下快捷键 Ctrl+T 自由变换，调整图像的外形，使其变为斜切的形状，按下 Enter 键。

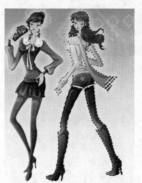

▶ **步骤05** 为该图层添加图层蒙版，利用从黑色到白色的线性渐变工具在图像中拖动，将部分图像隐藏，使其表现出透明渐变的效果；并设置"不透明度"均为30%，按照同样的方法，为"03"图层制作阴影效果，如图所示。

设置图层混合模式为"亮光"

设置图层混合模式为"柔光"

粗糙蜡笔滤镜

设置图层混合模式为"亮光"

铜板雕刻滤镜

设置图层混合模式为"柔光"

步骤06 将"人物.psd"文档中的"星星"图层和"音符"图层复制到"饰物荟萃"文档中，调整其顺序与位置等属性之后，设置"音符"图层的混合模式为"滤色"，效果如图所示。

步骤07 单击横排文字工具 T，在图像中输入文字之后，在"字符"面板中设置位置属性，如图所示。

步骤08 按照同样的方法输入文字，设置文字的属性，将文字栅格化，使其转换为普通图层，然后设定字形的选区，用从黑红色到粉色的线性渐变工具填充选区，取消选择，如图所示。

步骤09 执行"图层"→"图层样式"命令，打开"图层样式"对话框，选择"斜面和浮雕"选项，设置参数；切换到"外发光"选项，设置参数，然后单击"确定"按钮，效果如图所示。

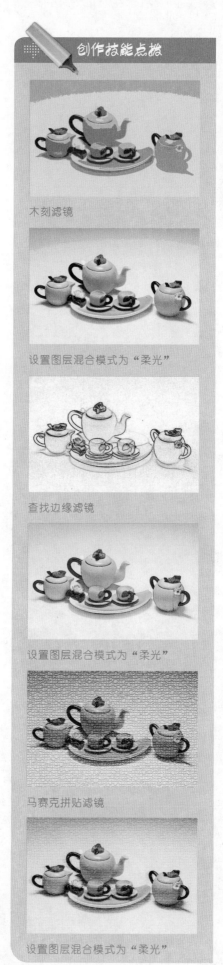

创作技能点拨

木刻滤镜

设置图层混合模式为"柔光"

查找边缘滤镜

设置图层混合模式为"柔光"

马赛克拼贴滤镜

设置图层混合模式为"柔光"

▶步骤 10 单击横排文字工具 T，添加其他必要的文字，然后分别设置不同的文字属性，也可添加其他的点缀物，效果如图所示。

▶步骤 11 新建一个图层，利用矩形选区工具 ⬚ 绘制一个矩形，填充为 R:91、G:5、B:67 颜色，取消选区；按照同样的方法，再次绘制一个矩形，填充为 R:198、G:325、B:31 颜色，取消选区，如图所示。

▶步骤 12 按照上述同样的方法，绘制一个矩形选区，填充为白色，取消选择，然后导入一张图像，将其放置到该图形的上层，使白色的矩形作为图像的白色描边效果；按照同样的方法，制作其他图像展示效果，如图所示。

▶步骤 13 按照同样的方法，再次制作一个粉色的矩形条，将其移动到页面的底端；利用横排文字工具 T 输入相关文字，设置文字属性，置于最上层，再添加一些竖形的小长条，填充为与文字同样的颜色，效果如图所示，一则饰物的网站效果制作完成。

读书笔记

第5章

报纸广告案例

本章收录 6 个广告实战练习，包括高级抠图、图像合成技巧等实例。通过这些实战的练习，可以学到更高级的图像编辑技巧，使效果图更加生动、逼真。

- 数码产品广告
 - 时尚手机
 - 精致 MP3
- 化妆品广告
 - 高级美白洁面乳
 - 洗发水
- 电子产品广告
 - 笔记本电脑
 - 机灵鼠标

5.1 数码产品广告——时尚手机

本例制作的是一则数码产品的报纸宣传广告。在如今的科技时代，手机是人们交流和业务往来不可或缺的联系工具，尤其是连想手机，外观简单、大方，样式繁多，适合各类人群。一直备受消费者的青睐和支持。

配色应用：

制作要点：
1. 使用自由变换命令调整图像的大小与形状
2. 使用图层蒙版隐藏不需要显示的图像部分
3. 使用矩形／椭圆选框工具绘制特殊选区
4. 使用图层样式为图像添加各种效果

最终效果： Ch05\01\Complete\ 连想手机 .psd
素材位置： Ch05\01\Media\ 素材 .psd、手机 .psd
难易程度： ★★★☆

报纸广告概述：

报纸是大家所熟悉的宣传媒介。而其上设计新颖的广告必然会引起读者的关注。在报纸上刊登广告有着自身的特点。报纸是现阶段商铺广告的常用媒体，其优点主要有：时效性强，反应及时；覆盖面广，读者稳定；发行具有区域性或行业性，针对性强；形象视觉佳，印象深刻，便于收藏；制作灵活，费用低；信息量大，周期短，易于控制。

报纸广告的特点：

一、广泛性
报纸种类多、发行面广、读者众多。所以报纸上既可刊登生产资料类广告，也可刊登生活资料类广告；既可刊登医药滋补类广告，也可刊登文化艺术类广告等。可用黑白广告，也可套红和彩印，内容形式非常丰富。

Step 01 数码产品广告设计——背景的制作

▶ 步骤 01 执行 "文件" → "新建" 命令或按下快捷键 Ctrl+N，弹出 "新建" 对话框，设置参数，单击 "确定" 按钮，新建一个空白文档。

▶ 步骤 02 设计前景色为 R:6、G:144、B:208。选择工具箱中的渐变工具，在属性栏中设置参数之后，在 "背景" 图层上拖曳鼠标，使页面呈现出从蓝色到白色的径向渐变效果。

二、快速性

报纸的印刷和销售速度非常快，第一天的设计稿第二天就能见报，并且不管是寒冬酷暑，还是刮风下雨，都能送到读者手中，所以适合于时间性强的新产品广告和快件广告。

三、时效性

报纸的广泛性和快速性决定了报纸广告时效性较短。需要长时间宣传的不适合在报纸上做广告。

四、经济性

由于报纸本身的新闻报导、学术研究、文化生活、市场信息具有吸引力，给广告引来了读者，所以报纸广告要在文字的海洋中形成个性，让读者的目光多停留一会儿，从中得到信息和美感。表现方法可根据实际情况采用图形和文字。而运用黑白构成的设计，无疑会相对方便且经济。

根据报纸广告的特点，广告设计者应发挥广告艺术的表现性，做到针对性强、形象突出、利于欣赏和阅读。

▶ 步骤 03 打开素材"Chapter05\01\Media\ 素材 .psd"文件，选中"花朵"组中的"花朵 1"图层，将其拖曳到"连想手机"文档中，复制该图像。

▶ 步骤 04 按下快捷键 Ctrl+T 自由变换，显示出图像的定界框，结合 Shift 键调整图像的大小、位置。

▶ 步骤 05 在"图层"面板中调整该图层的"不透明度"为 10%，混合模式为"明度"，效果如图所示。

Step 02 数码产品广告设计——为背景添加修饰元素

▶ 步骤 01 单击"图层"面板底部的新建图层按钮，新建一个图层，设置前景色为蓝色，选择椭圆选框工具，在属性栏中设置羽化值为 20px，用前景色来填充该选区，如图所示。

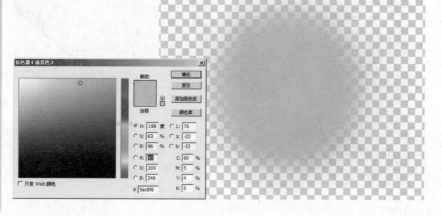

选择报纸头版的"报眼"，刊登在读者关心的栏目旁边，都会引起读者的关注。另外，利用定位设计的原理，强调主体形象的商标、标志，标题和图形的面积对比和明度对比。运用大标题或以色块衬托、线条烘托，甚至可采用套红手法进行加强使主体图形生动形象。

五、针对性

报纸具有广泛性和快速性，因此广告要针对时间、不同类型的报纸和不同的报纸内容，将信息传递出去。在选定了报纸后，要结合报纸的具体版面设计，巧妙地和报纸内容结合在一起。

六、突出性

报纸作为一种大众媒介，适于全民阅读，报纸广告在这种情况下必须具有自己突出的特点，通常可以通过版面的编排（比如全版广告能吸引大多数人的目光），跳跃的色彩（颜色的鲜明化能突出广告效应）等方式突出广告。

▶ 步骤 02 按照同样的方法，绘制其他修饰物，效果如图所示。

▶ 步骤 03 切换到"素材 .psd"文件，将"花纹"组中的三个花纹复制到另一个文件中，利用移动工具将其移至合适位置，并且按下快捷键 Ctrl+T 自由变换，按下 Shift 键，拖动对象四周的节点，将花纹等比例放大。

▶ 步骤 04 选择"花纹"组中的"03"图层，执行"图层"→"图层样式"命令，在弹出的"图层样式"对话框中选择"外发光"选项，设置相关参数，然后单击"确定"按钮，如图所示。

▶ 步骤 05 按住 Alt 键，拖动图层右边的 fx 图标至其他花纹图层上，进行图层样式复制，图像效果如图所示。

报纸广告的版面编排要点：

报纸广告的设计者不仅要解决版面编排设计的形式美问题，还需要将企业的形象理念、生产状态和经营宗旨以及商品的品牌形象通过报纸传达给大众。最具体的表现方式就是通过版面的编排设计来体现。从整体上讲，报纸广告是整个企业广告宣传的一个组成元素，因此它的所有编排，都应塑造出统一的、风格化的设计模式，以便于大众识别和记忆。

一、图片式

这类报纸广告是以图像为主，加入合适的元素，使报纸版面活泼，标题醒目，让人们记忆深刻。

二、图文并茂式

在报纸广告的版面编排操作中，必须制作几种不同的模式，例如整版、半版、通栏（包括横式和竖式）、中缝、刊头等。

步骤 06 再次切换至"素材 .psd"文档中，将"花朵"组中的不同图层复制到另一个文件中，并且等比例缩 / 放图像，将其移至合适位置，如有必要，还可为图像添加图层样式，效果如图所示。

步骤 07 新建一个图层，单击椭圆选框工具，在属性栏中设置羽化值为 0px，前景色为白色，按住 Shift 键在页面中拖曳，绘制一个正圆选区，单击属性栏中的从选区中减去按钮，再次在选取中间绘制一个正圆，将其从大圆中减去，成为一个圆环状。

步骤 08 按下快捷键 Alt+Delete，用前景色来填充圆环选区，然后按下快捷键 Ctrl+D 取消选区。按照同样的方法绘制其他圆环，并且设置该图层的混合模式为叠加，图像效果如图所示。

报纸的组成：

版心： 除去周围所留的空白，一个版面上真正容纳文字、图片的区域。

基本栏： 横排报纸的版心纵向等分为若干栏，称为基本栏。

报头： 报纸第一版刊登报名与其他内容的区域，多数在第一版左上角，4开报多数在第一版上方通栏排列。

报眼： 又称报耳，指横排报纸报头右边的版面。

报眼内容： 可以刊登新闻、广告，也可以与其他的部分相连使用。

报线： 版心的边线，分为天线（又称眉线）、地线。

报眉： 眉线上方所印的文字，一般刊登该版名称、版序、出版日期、版面内容标识等。

中缝： 一张报纸相邻两块版面之间的空隙，可空，也可刊登广告、转文等。

头条： 横排报纸左上方、竖排报纸中间，通常用来刊登最重要的稿件。

双头条： 在报眼或者版面右下方刊登一条与头条同样重要的稿件。

稿件倒头条： 版面右下方与头条同等规格处理的重要稿件。

步骤09 再次新建一个图层，单击椭圆选框工具，在页面中绘制一个椭圆，在属性栏中单击添加选区按钮，再次绘制一个竖形椭圆，添加到选区，填充为白色，取消选区。按照同样的方法绘制其他星形，如图所示。

Step 03 数码产品广告设计——手机特效设计

步骤01 打开素材"手机.psd"文件，将手机等素材复制到该文档中，并且利用自有变换命令将图像调整至合适大小与位置，如图所示。

步骤02 选中"01"图层，按下快捷键 Ctrl+[，调整图层的顺序，并且复制"01"图层，将多余的部分删除，将其调整到最上方，使花纹从手机中穿越而过，效果如图所示。

报纸的纸张：

新闻纸俗称白报纸，其特点是纸质松软多孔，有一定的机械强度，吸收性好，能使油墨在很短时间内渗透固着，折叠时不会粘脏，用于在高速轮转机上印刷。

常用于期刊及一般书籍。新闻纸的定量为51克/平方米；卷筒新闻纸的宽度有1572毫米、1562毫米、787毫米、781毫米4种；平版纸幅面尺寸为787毫米×1092毫米。新闻纸印刷适应性强，不透明，但白度较低，表面平滑度不同，印刷图片时应使用较粗网目，日光后容易变黄发脆，不宜长期保存。

报纸的柔印特点：

1）报纸印刷主要以文字、线条、色块为主，柔印具有凸印的优点，图文清晰，画面整洁、鲜明，色彩鲜艳，在这方面柔印优于胶印。

2）具有良好的印刷可重复性，可以保证印品墨色一致。

3）印版的加网线数可达到133~150线/英寸，采用CTP技术，其分辨率可达1270dpi，能满足报纸印刷的要求。

4）可方便地实现多色组印刷，发挥专色印刷的优势。

▶ 步骤 03　双击图层面板中的"01"图层空白处，打开"图层样式"对话框，在左侧选中"外发光"选项，然后设置参数，完成后单击"应用"按钮。按照同样的方法为其他手机添加外发光效果，如图所示。

▶ 步骤 04　将"03"图层复制，按下快捷键 Ctrl+T 自由变换，单击鼠标右键，在弹出的快捷菜单中选择"垂直镜像"命令，然后将图像移至合适位置，按下 Enter 键。

▶ 步骤 05　为该图层添加图层蒙版，单击渐变工具 ，在属性栏中设置参数然后在图像中拖曳，将蒙版绘制出从白色到黑色的线性渐变，同时图像显示出透明渐变的效果。

▶ 步骤 06　时尚手机制作完成之后，单击横排文字工具 T ，在属性栏中设置文字的参数，然后在图像中输入关于手机的文字，如图所示。

▶ 步骤 07　为不同的文字添加不同的图层样式，使其表现出艺术感。至此，一幅时尚的连想手机报纸广告制作完成。

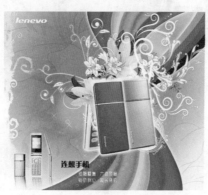
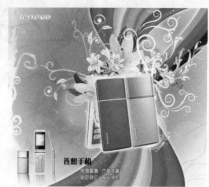

拓展项目演练（精致 MP3）

制作要点：

结合图层蒙版、渐变工具制作出图像的倒影效果；
为不同的对象添加不同的图层样式，使图像效果更
加自然，具有超强的美感

最终效果：Ch05\01\Complete\ 精致 MP3.psd
素材位置：Ch05\01\Media\ 精致 MP3.psd

▶步骤01 打开本书附带光盘中的 "Chapter05\01\
Media\ 精致 MP3.jpg" 文件，如图所示。

▶步骤02 选择 "图层3" 图层，执行 "图层" → "图
层样式" → "外发光" 命令，在打开的对话框中设置
参数，单击 "确定" 按钮应用样式，如图所示。

▶步骤03 将 "图层 4" 复制，按下快捷键 Ctrl+T 自
由变换，单击鼠标右键，在弹出的快捷菜单中选择 "垂
直翻转" 命令，将其移至合适位置，再单击鼠标右键，
选择 "斜切" 命令，修改图像的形状，如图所示。

▶步骤04 按下 Enter 键确认操作。为该图层添加图
层蒙版，按下 D 键还原前景色和背景色为默认色，
选择渐变工具 ，在属性栏中设置参数并在图像中
拖曳，隐藏图像部分区域，使之显示为透明渐变效果。

▶步骤05 单击横排文字工具 ，在属性栏中设置好
参数后，输入相关文字，并且为其添加描边样式，最
终的 MP3 图像效果如图所示。

5.2 化妆品广告——高级美白洁面乳

本例制作的是一则化妆品的报纸广告，整个画面以粉色为主调，表现出柔和、甜美的效果，与女士的肤色很协调。本产品既有女士专用系列，还有男士特惠包，深受每位使用者的一致好评和青睐。

配色应用：■ ■ ■ □

制作要点：
1. 使用调整菜单中的各项命令对人物肤色进行调整
2. 对不同的图层进行混合模式的设置
3. 使用自由变换命令调整图像的大小与位置
4. 使用渐变工具和画笔工具制作不同的渐变效果

最终效果：Ch05\02\Complete\ 高级美白洁面乳 .psd
素材位置：Ch05\02\Media\ 人物 .psd......
难易程度：★★☆

行业知识导航

报纸广告的表现手段：

报纸广告的表现手段很多，设计者应当选择恰当而巧妙的表现手法，为广告主题服务。为了烘托氛围、突出形象，可采用陈述、对比、联想、夸张、象征等手法，只要表现恰当，都能有效提高信息的强烈度和广告的记忆度。

一、直接展示

这是目前报纸广告采用得最多的一种表现手法，它将需要做广告的产品或服务直接、真实地展示在广告版面上，充分运用摄影或绘画等技巧的写实表现力，将产品的形态、质地、功能、用途等细致入微地表现出来，让消费者一目了然。

这种手法由于采用直述的方法将产品直接展示出来，所以在设计编排时要主次分明，突出容易打动人心的部位，错落有致、巧妙安排视觉流程，这样才能增强广告画面的视觉冲击力，有力地表达广告信息。

Step 01 化妆品广告——背景的制作

▶ 步骤 01 按下快捷键 Ctrl+N，在弹出的"新建"对话框中设置参数，单击"确定"按钮，新建一个空白文档，如图所示。

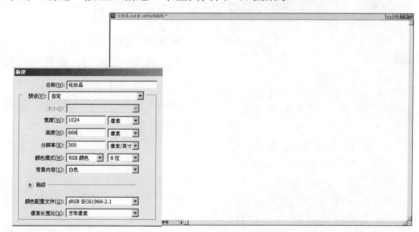

▶ 步骤 02 设置前景色为粉色，单击渐变工具 ■，在属性栏中设置参数，并在页面中拖曳，使"背景"图层变为渐变的效果，如图所示。

行业知识导航

二、运用对比

运用对比的表现手法，采用各种方式突出和强调产品或服务本身与众不同的特征，使读者对画面产生兴趣，进而留下深刻的印象。

在广告表现中，可以有多种对比手法，如运用黑白对比、形体对比、色彩对比、虚实对比等手法来突出产品形象、产品的特殊功能、厂家的标志和产品的商标，它可以产生不同的视觉效果，带给人不同的视觉感受。

三、合理夸张

夸张是建立在真实基础上的夸张，是对广告中所宣传产品的品质或某一典型特征进行合理的夸大和强调，它使广告作品更具奇特、新颖和富于变幻的情趣，借以加深人们对产品的特征的认识。夸张要注意整体与局部的比例关系，保持画面的整体形式美。夸张的幅度若小，没有力度感，不易引人注目；夸张太大，又会让人产生反感。

▶ **步骤 03** 打开素材"花.psd"文件，将花朵复制到"化妆品"图像窗口中，然后改变花朵的大小与位置，设置其混合模式为"线性减淡（添加）"，效果如图所示。

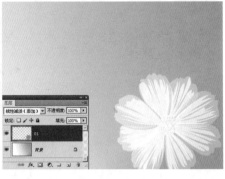

▶ **步骤 04** 按住 Alt 键并按下向上方向键，将"01"图层复制；按下快捷键 Ctrl+T 自由变换，显示出图像的定界框，按住 Shift 键拖曳四周的节点，等比例放大图像，设置"不透明度"为 100%，如图所示。

▶ **步骤 05** 按照同样的方法，复制并等比例缩／放图层，必要的时候设置图层的混合模式和不透明度，然后将其分布于不同的位置，图像背景的效果如图所示。

▶ **步骤 06** 执行"文件"→"打开"命令，在弹出的"打开"对话框中选择"人物.psd"文件，将其打开，并复制人物图像至另一个文件，如图所示。

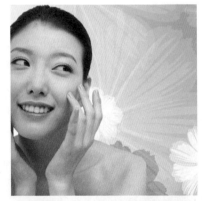

▶ **步骤 07** 执行"图像"→"调整"→"亮度／对比度"命令，在弹出的对话框中设置相关参数，单击"确定"按钮，并调整人物为合适大小，将其移至左边缘位置，如图所示。

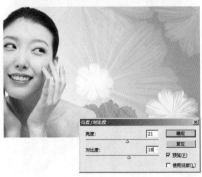

行业知识导航

四、发挥想象

这种表现手法不直接将所需说明的事物表现出来，而是通过另一种形象，把日常的事物状态变成令人印象深刻、惊心动魄的形象，使人们产生强烈的好奇和兴趣，然后通过广告标题或广告正文点明主题，从而达到宣传的效果。

想象具有多种表现形式，其中主要的手段为联想和幻想。

联想是由一个事物联想到另一个事物，联想具有一定的客观性，它以能直接感知的客观存在的事物为前提。

幻想是人们由于憧憬美好未来而创造出的一种新的意境，幻想的内容可以是虚构的，它可以把广告产品安排在根本不存在的场景之中。

Step 02　化妆品广告——添加主要元素

步骤 01 打开素材"化妆品 .psd"文件，将"化妆品"组中的所有元素复制到另一文件中。

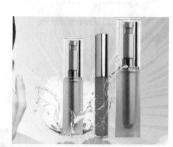

步骤 02 选中"水 1"图层，按下"图层"面板右上角的 按钮，选择"复制图层 ..."命令，在弹出的对话框中单击"确定"按钮，设置混合模式为"正片叠底"。

步骤 03 设置"水 1"图层的混合模式为"明度"；按照同样的方法，制作"水 3"图层的效果，如图所示。

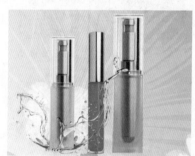

步骤 04 隐藏关于水的图层和"3"图层以外的图层，按下快捷键 Ctrl+Shift+Alt+E，盖印可见图层，将可见图层合并并显示原图层，如图所示。

步骤 05 按下快捷键 Ctrl+T 自由变换，单击鼠标右键，选择"垂直翻转"命令，将其移至合适位置，并且向上拖动下中节点；执行"滤镜"→"扭曲"→"海洋波纹"命令，设置好参数后，单击"确定"按钮，就会显示出水波抖动的倒影效果，如图所示。

创作技能点拨

图像调整：

"色阶"命令在图像调整中是非常重要的命令，主要是对颜色过亮或过暗的图像进行调整，掌握好它的操作原理可以更好地对图像进行调整，也能更深刻地理解颜色的调整。

具体的操作方法如下。

1）执行"图像"→"调整"→"色阶"命令，在弹出的对话框中设置各项参数，然后单击"确定"按钮。

2）按下快捷键Ctrl+L，在弹出的"色阶"对话框中设置各项参数，然后按Enter键确认。

3）按下快捷键Ctrl+Alt+L，重复上次操作并弹出上次调整的"色阶"对话框，再次设置各项参数。

在"色阶"对话框中设置参数的时候，可以利用滑块调整参数，也可以直接输入参数。

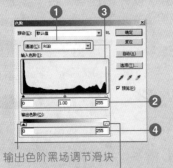

输出色阶黑场调节滑块

输出色阶白场调节滑块

❶通道：选择要进行调整的颜色通道。

❷输入色阶：输入色阶的黑场、白场、灰场的数值。

❸当前图像的通道直方图。

❹输出色阶：输出色阶的黑场、白场数值。

步骤06 单击添加图层蒙版按钮，为该图层添加图层蒙版，设置前景色和背景色分别为黑色和白色；单击渐变工具，在属性栏中设置相关参数，在图像窗口中拖曳，将部分图像隐藏，如图所示。

 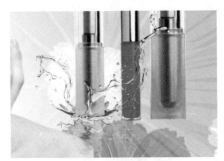

步骤07 将图层"2"、"1"复制，按照制作倒影的同样方法，制作化妆品包装的立体倒影，并设置"不透明度"为70%，如图所示。

 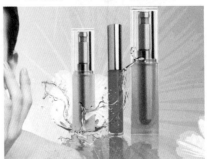

步骤08 在图层蒙版缩略图上右击，在弹出快捷菜单中选择"应用图层蒙版"命令；选中"化妆品"组中所有图层，执行"图层"→"链接图层"命令，利用移动工具，将链接的图层对象向右移动，如图所示。

 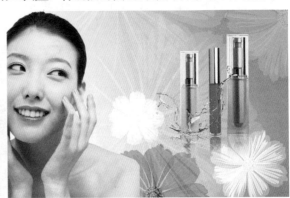

步骤09 选中"01"图层，将花朵复制，执行"编辑"→"自由变换"命令，调整对象的大小与位置，调整好之后单击属性栏中的按钮确认操作，设置该图层的混合模式为"线性加深"，如图所示。

输入色阶黑场：主要控制图像的最暗色阶在原色阶中的相对位置，对它进行调整的时候，将它向右调整，原来在它左侧的色阶都将变为0色阶，也就是黑色，相应地，它右侧的色阶也会按比例变暗。

原图

设置黑场为100

设置后效果

输入色阶白场：白场与黑场的调整正好相反，它使其左侧的色阶变为255色阶，也就是白色，右侧也相应地变亮，并且损失了图像中色彩的过渡。

设置白场为190

步骤10 单击椭圆选框工具 ，按住 Shift 键，在页面中绘制一个正圆选区，填充为白色，取消选区，设置不透明度为 100%；单击减淡工具 或加深工具 ，在正圆区域中涂抹，显示出白色正圆添加高光部分，再将两个图层选中，进行链接，如图所示。

步骤11 按照制作玻璃球的同样方法，制作"水泡"，并将其分布于页面不同位置，如图所示。

步骤12 在"人物"图层下方新建一个图层，单击矩形选框工具 在该图层绘制一个矩形选区，如图所示。

步骤13 单击渐变工具 ，在属性栏中单击渐变条 ，打开"渐变编辑器"对话框，设置渐变颜色，完成后单击"确定"按钮，在选区中拖曳，绘制一个渐变矩形，取消选区，如图所示。

步骤14 单击横排文字工具 ，设置参数后，在矩形上输入相关文字，还可利用画笔工具绘制一些小星星，作为化妆品的修饰物，如图所示。

拓展项目演练（洗发水）

制作要点：

在椭圆选框工具的属性栏中设置合适的羽化值，当填充选区时，会表现出透明渐变的效果；
掌握绘制正圆以及正方形和设置图层不透明度的方法，从而使得图像表现出叠加或透明的效果。

最终效果：Ch05\02\Complete\ 莎炫洗发水.psd
素材位置：Ch05\02\Media\ 莎炫洗发水.psd

步骤 01 打开本书附带光盘中的"Chapter05\02\Media\ 莎炫洗发水.psd"文件，如图所示。

步骤 02 在"背景"图层上边新建一个空白图层，单击椭圆选框工具|○，在属性栏中设置羽化值为100px，按住 Shift 键在图像窗口中绘制一个正圆，填充白色，取消选区，设置不透明度为50%，如图所示。

步骤 03 选中"包装"图层，执行"图层"→"图层样式"命令，在弹出的"图层样式"对话框中选择"外发光"选项，设置参数，然后应用参数并应用，如图所示。

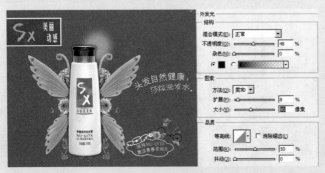

步骤 04 按下 Ctrl 键单击新建图层按钮，在该层下方新建一个空白图层，利用画笔工具 ✎ 绘制出包装盒的倒影，设置"不透明度"为48%，如图所示。

步骤 05 选择"背景"图层，设置前景色和背景色分别为"紫色"和"白色"，单击渐变工具 ▆，在属性栏中设置参数后，在该层图像中拖曳，绘制一个径向渐变的背景效果，如图所示。

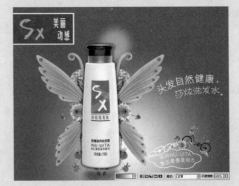

5.3 电子产品广告——笔记本电脑

本例是一则关于笔记本电脑的报纸广告，利用 Photoshop CS5.1 中的各种工具将所需素材有效结合在一起，不仅从本质上宣传了该产品的独特性与广泛性，而且使具有艺术感的产品吸引了大众的眼球，给人留下深刻印象。

配色应用 :

制作要点 :

1. 利用自由变换命令调整图像的位置与大小，使整个报纸广告画面协调有序
2. 利用钢笔工具简单、精确地将人物图像抠出
3. 利用钢笔工具绘制出形式各异的修饰元素

最终效果 : Ch05\03\Complete\ 笔记本电脑 .psd

素材位置 : Ch05\03\Media\ 素材 .psd……

难易程度 : ★★★☆

创作技能点拨

设置后效果

输入色阶灰场：灰场的色阶是可以双向调整的，它的方向决定着色戒对图像的作用，方向相反，作用也相应地相反。

灰场主要是在照片中控制中间色阶，在原色阶中的相应位置，色彩的过渡较小。

设置灰场为3.00

Step 01　电子产品广告——背景的制作

▶ 步骤 01 按下快捷键 Ctrl+O，打开素材"背景 .psd"文件。

▶ 步骤 02 按照同样的方法，打开素材"云朵 .jpg"文件，按住 Alt 键双击"背景"图层，使其转换为普通图层。

▶ 步骤 03 执行"图层"→"图层样式"→"混合选项"命令，在对话框中设置混合颜色带的参数，单击"确定"按钮，将云朵显示出来，如图所示。

▶ 步骤 04 单击移动工具，将图层拖曳到另一个文件中，进行复制，并且按下快捷键 Ctrl+T 调整图像的大小与位置。

创作技能点拨

设置后效果

输出色阶黑场：主要是将左侧的色阶丢失，并将整个图像的色阶状态压缩到当前色阶到255色阶之间，使图像丢失大量的暗色调和对比度，会使照片看上去更加灰白。

设置黑场为100

设置后效果

输出色阶白场：与输出色阶黑场相反，将右侧的色阶丢失，并将整个图像的色阶状态压缩到当前色阶到0色阶之间，使图像丢失大量的亮色调。

步骤 05 设置该图层的混合模式为"颜色减淡"，如图所示。

步骤 06 按下快捷键 Ctrl+E，将该图层与"背景"图层合并。

步骤 07 单击新建图层按钮，利用矩形选框工具在该图像的右上角绘制一个矩形选区，填充为黑色，取消选区，执行"滤镜"→"渲染"→"镜头光晕"命令，在对话框中设置参数，单击"确定"按钮，如图所示。

Step 02　电子产品广告——笔记本电脑的修饰

步骤 01 在"图层"面板中设置该图层的混合模式为"滤色"，如图所示。

步骤 02 按下快捷键 Ctrl+O，打开素材"元素.psd"文件，将"笔记本"图层复制到该图像中，如图所示。

步骤 03 将该图层复制，按下快捷键 Ctrl+T 自由变换，将图像垂直翻转，并且调整至合适位置；将该图层图像全选，填充为黑色，并且设置图层"不透明度"为 50%，笔记本的阴影效果如图所示。

创作技能点拨

设置白场为120

设置后效果

设置黑场为50，白场为190

设置后效果

▶步骤 04 新建一个图层，单击钢笔工具 🖋，绘制出如图所示路径，切换到"路径"面板，按下将路径转换为选区按钮 ⭕，将该路径转换为选区，然后填充为绿色，取消选区。

▶步骤 05 按照同样的方法，绘制植物的其他部分，并且填充相应的颜色；按下 Ctrl 键单击新建图层按钮 🔲，单击画笔工具 🖌，设置好参数之后，在该图层中绘制如图所示的图案效果。

▶步骤 06 按照同样的方法，绘制其他图案底纹，如图所示。

▶步骤 07 再次利用钢笔工具 🖋 绘制一些花朵的路径，将其转换为选区，填充为白色，复制后移至不同位置，并且调整不同的不透明度，如图所示。

▶步骤 08 按照上述绘制花茎和图案的方法绘制蝴蝶和星形图像，并且设置其属性，如图所示。

创作技能点拨

位图蒙版：

蒙版是一种特殊的选区，但它的目的并不是对选区进行操作，而是要保护选区不被操作。同时，不处于蒙版范围的地方则可以进行编辑与处理。

蒙版都不是独立的，它必须属于某一个图层，而且只对这个所属图层起作用，蒙版分为位图蒙版和矢量蒙版两种。

一、位图蒙版的特点

1）可以制作透明图层的效果，并且可以产生更为丰富的图层变化，在位图蒙版（图层蒙版）中可以使用画笔工具进行绘制，也可以使用渐变工具进行填充，还可以在蒙版中执行滤镜命令。

2）蒙版中是没有色彩的。

3）在位图蒙版中，白色是显示区域，灰色是让图像呈现半透明状态，黑色是隐藏区域。

二、位图蒙版的操作

（1）建立图层蒙版

方法一： 执行"图层"→"图层蒙版"→"显示全部"命令。

方法二： 在"图层"面板上单击"添加图层蒙版"按钮 。

（2）删除位图蒙版

方法一： 在"图层"面板上，选择图层蒙版并右击，在弹出的快捷菜单中选择"删除图层蒙版"命令。

方法二： 选择图层蒙版，直接将其拖移到"删除图层"按钮 上即可。

步骤 09 将这幅图案的所有图层选中，然后按下快捷键 Ctrl+E 进行合并；再按下快捷键 Ctrl+T 自由变换，按住 Ctrl 键，将图像调整为与屏幕大小相同的形状，按下 Enter 键，如图所示。

步骤 10 按下快捷键 Ctrl+O，打开"小孩 .psd"文件，将"小孩"图层复制到另一个文件，并利用自由变换命令调整图像的大小与位置，如图所示。

步骤 11 在"元素 .psd"文件中将"植物"组的图像复制到该文档中，调整大小和位置，使其置于笔记本的边缘，必要时将其复制，置于另一个边缘，如图所示。

步骤 12 将各自"植物"组中的图层合并，执行"图层"→"图层样式"命令，在弹出的对话框中选择"投影"选项，设置相关参数并且按下"确定"按钮。再将"素材 .psd"文件中的花环图像复制到该文档中，调整大小与位置，如图所示。

创作技能点拨

画笔工具：

画笔工具可以直接在图像上绘制出点或者线条，是Photoshop中最常用的绘画工具，也可以在照片上随意画出自己喜欢的图案，增加照片的趣味性。

单击画笔工具 ✎，在属性栏上设置各项参数。

单击下拉按钮，在弹出的面板中设置画笔笔刷样式和大小。

❶ 主要设置画笔的大小。

❷ 单击扩展按钮，在弹出的扩展菜单中选择不同的笔刷。

❸ 主要设置画笔的软硬度，参数越小，画笔就越软。

❹ 画笔的笔刷预设区。

不同的画笔预设显示方式

恢复默认的画笔预设

在画笔的扩展菜单中提供了更多的画笔可供选择

扩展菜单

画笔在图像中的特殊模式

Step 03 电子产品广告——其他元素的制作

▶步骤01 将"鸽子"组中的素材复制到该文档中，执行"编辑"→"自由变换"命令，按住 Shift 键，拖动图像四周的节点，等比例放大图像，然后单击属性栏中的 ✓ 按钮，确认操作，如图所示。

▶步骤02 单击"鸽子3"图层缩略图的空白处，在弹出的"图层样式"对话框中选择"外发光"选项，并且设置参数，单击"确定"按钮，为鸽子添加"外发光"图层样式；按住 Alt 键将 ■ 拖曳到其他鸽子图层进行图层样式的复制，如图所示。

▶步骤03 打开素材"人物.jpg"文件，利用钢笔工具绘制出人物的路径，切换至"路径"面板，按下面板底部的将路径转换为选区按钮 ○，单击移动工具 ▶+，将选区中的人物拖曳到另一个文档中进行复制，并且调整至合适大小与位置，如图所示。

▶步骤04 按照制作电脑倒影的同样方法，将人物图层复制以后，进行垂直翻转，并且按下快捷键 Ctrl+[，将图层下移一层，将其填充为黑色，设置"不透明度"为45%，将多余部分用橡皮擦擦掉，为人物添加倒影，如图所示。

创作技能点拨

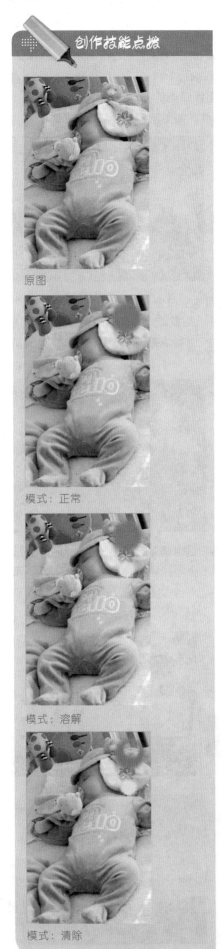

原图

模式：正常

模式：溶解

模式：清除

步骤 05 选中"人物"图层，执行"图层"→"图层样式"→"投影"命令，在弹出的对话框中设置参数，单击"确定"按钮，为人物添加投影效果，如图所示。

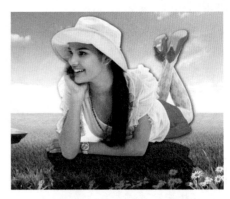

步骤 06 新建一个图层，单击钢笔工具，在图像上方绘制一个如图所示的路径，设置前景色 R:15、G:177、B:15，将路径转换为选区以后，用前景色填充选区，然后取消选区，如图所示。

步骤 07 再次新建一个图层，单击多边形工具，在属性栏中的"边"中设置参数为 3，设置前景色为 R:117、G:206、B:247，在图像中拖曳，绘制一个三角形，用橡皮擦工具擦除三个硬角，使边角变得平滑，如图所示。

步骤 08 新建图层，单击椭圆选框工具，按住 Shift 键，在三角形的左上方绘制一个正圆选区，设置前景色为白色，用白色到透明的径向渐变来填充选区，表现出三角形的高光效果，如图所示。

模式：点光

模式：差值

模式：强光

模式：实色混合

不透明度：100% ▶ ◢ 流量：100% ◢

调整笔刷的不透明度，范围为
1%~100%，主要决定笔刷在图
像上的不透明度。

▶ 步骤09 按照同样的方法，制作其他三角形，也可为三角形绘制不同
的条文，并且填充相应的颜色，将所有三角形与绿色的线条图层选中，
按下快捷键 Ctrl+E，合并图层，如图所示。

▶ 步骤10 双击"图层"面板中合层后图层的空白处，打开"图层样式"
对话框，选择"投影"选项，设置参数，单击"确定"按钮，为该图层
添加投影效果，如图所示。

▶ 步骤11 按照制作彩旗的同样方法，制作其他小彩旗，并且添加投影
样式，如图所示。

▶ 步骤12 为加强笔记本电脑报纸广告的宣传性，单击横排文字工具
T，在图像窗口中输入相关文字，并且为文字设置不同的文字属性，最
终的图像效果如图所示，一则笔记本电脑的报纸广告制作完成。

拓展项目演练（机灵鼠标）

制作要点：

将图像或选区进行复制，设置不同的混合模式和不透明度，从而表现出图像在某种环境中真实的一面。通过对图层添加蒙版，结合渐变工具的使用，制作出图像的透明渐变效果。

最终效果：Ch05\03\Complete\ 鼠标.psd
素材位置：Ch05\03\Media\ 机灵鼠标.psd

▶步骤 01 打开本书附带光盘中的 "Chapter05\03\Media\.psd" 文件，如图所示。

▶步骤 03 按下若干次向下方向键，将鼠标图像向下移动，并且设置该图层的不透明度为 40%，图像的阴影效果如图所示。

▶步骤 05 执行 "图层" → "图层样式" 命令，在弹出的对话框中选择 "外发光" 选项，设置相关参数，然后单击 "确定" 按钮，对图像应用参数，图像效果如图所示。

▶步骤 02 选中 "鼠标" 图层，按住 Alt 键的同时按下向下方向键，将该图层复制并且向下移动一个像素的距离，调整图层顺序，如图所示。

▶步骤 04 选中 "鼠标" 图层，然后单击工具箱中的减淡工具，在该图层的边缘涂抹，使图像的轮廓线条表现得更加舒畅。

▶步骤 06 单击多边形套索工具，将鼠标的大概轮廓选中，然后复制选区，按下快捷键 Ctrl+T, 按住 Shift 键拖曳四周节点，等比例放大图像，如图所示。

步骤 07 设置该图层的混合模式为"正片叠底","不透明度"为 10%，如图所示。

步骤 08 按照同样的方法再次将鼠标进行复制，利用自由变换命令将其等比例稍微缩小，如图所示。

步骤 09 单击鼠标右键，在弹出的快捷菜单中选择"垂直翻转"命令，并将其移至合适位置，如图所示。

步骤 10 单击"图层"面板下面的为图层添加蒙版按钮，为该图层添加一个图层蒙版，如图所示。

步骤 11 单击渐变工具，在属性栏中设置相关参数，然后在蒙版图层中拖动鼠标，绘制出从黑色到白色的线性渐变，将部分图像隐藏，制作出透明渐变的图像效果，如图所示。

步骤 12 单击横排文字工具 T，在属性栏中设置相关参数，然后在文档中输入"机灵"等字样，利用移动工具将文字移至合适位置，并且将文字设置为变形文字，如图所示。

步骤 13 执行"图层"→"图层样式"命令，在弹出的对话框中选择"斜面与浮雕"选项，设置相关参数，然后单击"确定"按钮，为图像添加斜面和浮雕效果，如图所示。

读书笔记

第6章

杂志广告案例

本章收录 6 个广告实战练习，包括图形的绘制、艺术字的制作等具体操作方法。通过这些练习，可以随心所欲地制作出完美的广告效果图。

- 饮料杂志广告
 - 冰爽饮料
 - 矿泉水
- 服装杂志广告
 - 可爱童装
 - 运动装
- 药品杂志广告
 - 易可冲剂
 - 感冒灵

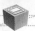

6.1 饮料杂志广告——冰爽饮料

本例制作的是一则饮料杂志广告，在制作过程中，以水的蓝色为主调，为背景添加了冰块来修饰，显示了透明玻璃被晶莹剔透的视觉效果，并且借助冰块的折射效果为玻璃杯添加了波纹效果，使之更加形象、生动。

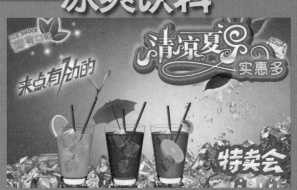

配色应用：

制作要点：
1. 使用自由变换命令调整图像的大小与形状
2. 使用图层样式为图像添加各种效果
3. 使用钢笔工具为文字图形添加艺术轮廓
4. 使用波纹滤镜效果为图像添加波纹效果

最终效果 ：Ch06\01\Complete\ 冰爽饮料 .psd
素材位置 ：Ch06\01\Media\01\ 植物 .psd……
难易程度 ：★★★☆

行业知识导航

杂志广告语言的独特性：

杂志的知识性、娱乐性、专业性特征，以及目标受众群体的相对明确、稳定和较高的文化水平，决定了杂志广告语言的独特性，即对象化、个性化和专业化特点。

一、对象化

每种杂志都有自己的目标受众群体——读者，他们就是杂志广告的诉求对象。杂志广告的语言风格应针对他们而定，即符合他们的文化水平、欣赏兴趣、美学爱好和语言习惯，为他们所熟悉、欣赏，使他们感到亲切。

Step 01　饮料杂志广告——背景的制作

▶ 步骤 01　执行"文件"→"新建"命令或按下快捷键 Ctrl+N，弹出"新建"对话框，设置参数，单击"确定"按钮，新建一个空白文档。

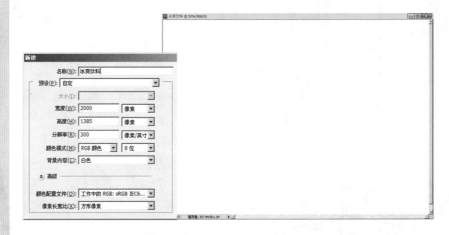

▶ 步骤 02　设置前景色和背景色分别为蓝色和白色，选择渐变按钮，在属性栏中设置相关参数，并且单击径向渐变按钮，然后在"背景"图层上拖曳，绘制如图所示的填充效果。

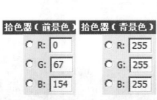

比如，采用理性诉求还是以情感人，语言表达高雅一点还是通俗一些，语言风格含蓄深邃好还是浅显直白好……都要针对不同的受众对象而定，这就是语言风格的对象化。

二、个性化

语言的表达是广告创意和信息内容的体现。语言风格的个性化，就是指杂志广告文案的语言要体现出广告信息的个性化特征，并与目标读者的个性心理相吻合，使读者感到新鲜、独特、耳目一新。这样，才能使杂志的目标读者乐于接受，并深受影响。

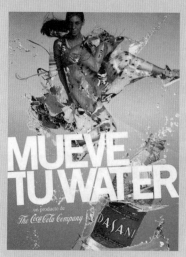

三、专业化

杂志广告的目标受众群体，均有一定的专业素养和文化水平，因而，在专业性杂志上做专业商品广告，采用专业化的语言风格，易于为专业目标受众所理解，不仅可以节省很多文字，而且可以有的放矢，增强广告效应。

步骤 03 打开素材"Chapter 06\01\Media\ 冰块 .psd"文件，将"冰块"图层复制到"冰爽饮料"文件中，按下快捷键 Ctrl+T 自由变换，按住 Shift 键拖动图像四周的控制点，等比例调整图像的大小，调整好之后按下 Enter 键确认操作，如图所示。

Step 02 饮料杂志广告——艺术字的制作

步骤 01 单击横排文字工具 T，在属性栏中设置参数，然后输入"薄荷口味"字样；并且单击创建文字变形按钮 ，在弹出的"变形文字"对话框中设置参数，单击"确定"按钮，文字效果如图所示。

 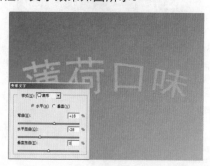

步骤 02 执行"图层"→"栅格化"→"文字"命令，将文字图层转换为普通图层；然后执行"编辑"→"描边"命令，在打开的"描边"对话框中设置相关参数，然后单击"确定"按钮，为该图层添加描边效果，如图所示。

 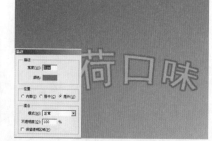

步骤 03 按照同样的方法，为该图层再次添加一个黄颜色的描边效果，如图所示。

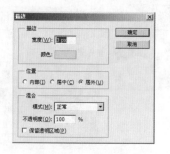

比如，在电影杂志上做影视广告，在体育杂志上做体育用品广告，在妇女杂志上做化妆品或服装广告，在医学杂志上做医疗器械和药品广告，等等，广告文案的语言均可选用相应的专业术语和专业化的语言风格，从而以短小的文案传达出大量的信息。

杂志广告的制式：

杂志广告的制式，指的是不同开本的杂志中，广告作品所占的版面和版位。制式类型大致有封面、封二、封三、封底、扉页以及内页等。与报纸广告一样，杂志广告的不同制式，直接关系到广告效应，因为制式不同，广告的注意值或阅读率是不一样的。据调查和科学验证，不同的版面引起的注意值如下。

制式类型	注意值	制式类型	注意值
封面	100	封底	100
封二	95	封三	90
扉页	90	底扉	85
正中内页	85	内页	80

在同一版面中，读者的注意值是大比小高，上比下高，横排版左比右高，竖排版右比左高。

步骤 04 按照制作变形文字的同样方法，制作其他变形文字，然后将文字图层转换为普通图层，按住 Ctrl 键单击该图层的缩略图，设置选区之后，进行渐变填充，如图所示。

步骤 05 单击"图层"面板底部的新建图层按钮，新建一个空白图层，将其向下移动两层顺序；然后单击钢笔工具，在属性栏中设置好参数之后，绘制一个叶子的形状，如图所示。

步骤 06 按下快捷键 Ctrl+Enter，将路径转换为选区载入，然后填充为绿色渐变，并且取消选区，为叶子添加白色描边效果，如图所示。

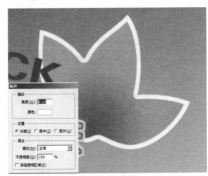

步骤 07 按照绘制叶子的同样方法，绘制叶脉部分，并且填充为白色，效果如图所示；然后将这四个图层选中，按下快捷键 Ctrl+E 合并图层。

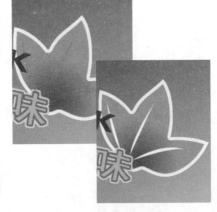

内页各制式的广告文案：

内页各制式广告有全页、半页、1/4页、跨页、折页、多页专辑等多种。这类广告的文案写作应注意以下几点。

1）突出画面的视觉冲击力，文案以点睛之笔升华主题。

借助于杂志媒体特有的制作精美，重读率高，时效性长等特点，内页各制式广告应充分发挥画面的艺术表现力，信息内容可几乎全部通过画面来体现。文案则少而精，只起画龙点睛的作用，使广告给人以含蓄、深邃之美感。

2）图文结合，发挥图文并茂的视觉效果。

即以色彩鲜明，形象逼真的画面塑造品牌形象；文案以言简意赅的语言对画面信息做关键性的解释、提示或说明，并成为画面的重要组成部分。二者相辅相成，相得益彰。

3）大标题，详细的文案，以杰出创意和理性诉求抓住读者的注意力。

步骤 08 按下快捷键 Ctrl+T 自由变换，将该图层移至页面左上角，并且调整大小与旋转角度，作为该产品的标志，如图所示。

步骤 09 执行"图层"→"图层样式"命令，在弹出的"图层样式"对话框中选择"投影"选项，设置参数之后，单击"确定"按钮应用参数，为该图层的图像添加投影效果，如图所示。

步骤 10 打开素材"Chapter 06\01\Media\ 植物 .psd"文件，将"橘子"图层复制到另一个文档中，调整图像的大小与位置，最后按下快捷键 Ctrl+[，将图层向下移动一层，并且与上层相互链接，如图所示。

步骤 11 再将"星星"图层复制到该文档中，进行大小、位置、方向的调整，用来修饰标志的单调性，如图所示。

杂志广告除了图文配合外，也可以全凭文案进行传播。应以醒目的大标题吸引读者注意，再以较为详细的文案满足目标读者的求详求实，急与实践的心理。诉求形式不限，以符合杂志媒体特点和杂志特定读者群体文化素养为标准。

4）各种较小版面分类广告，以引人注目的标题脱颖而出。

这些分类的小广告，除了品牌名称或企业形象标识及随文外，别无其他，文案的写作十分简单，比较容易把握。

步骤12 单击横排文字工具 T，在属性栏中设置相关参数，输入文字之后，将其栅格化，使文字图层转换为普通图层；按住 Ctrl 键单击该图层的缩略图，将文字图形轮廓转换为选区，如图所示。

步骤13 切换至"路径"面板，单击将选区转换为路径按钮，将选区转换为路径，然后单击工具箱中的转换点工具，调整路径，如图所示。

步骤14 按下快捷键 Ctrl+Enter，将路径转换为选区载入，然后单击"样式"面板中的一种样式（也可以使用自定义样式），为选区添加一种样式，然后取消选区，如图所示。

步骤15 执行"图层"→"图层样式"命令，在弹出的对话框中选择"投影"选项，设置参数，再分别切换到"外发光"和"描边"选项，设置参数后，单击"确定"按钮，对文字图形添加样式效果，如图所示。

创作技能点拨

减淡工具和加深工具：

减淡工具是在图像原有颜色的基础上，减淡颜色，产生变浅的效果。

加深工具是在图像原有颜色的基础上，加深颜色，产生变暗的效果。

在设计中经常会使用到减淡工具，在处理图像上也经常用到。下面以图片为例，说明使用减淡工具和加深工具能带来不同的效果。

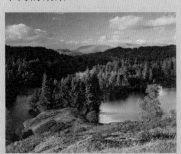

原图

使用减淡工具在图像上涂抹，增加了白雾茫茫的感觉。

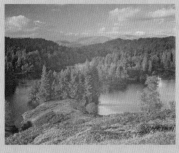

使用减淡工具

使用加深工具，降低了图像的整体色调，使图像具有日落西下的感觉。

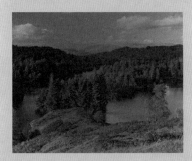

使用加深工具

> 步骤 16 将该图层拖曳到新建按钮上进行复制，在复制的图层样式图标上单击鼠标右键，在弹出的快捷菜单中选择"清除图层样式"命令，取消图层样式，将图像设置为选区之后，删除填充样式；为其添加蓝色的描边，如图所示。

> 步骤 17 将该图层与源图层选中，执行"图层"→"对齐"→"水平居中"命令，再执行"图层"→"对齐"→"垂直居中"命令，图像效果如图所示。按下链接图层按钮 🔗，将两个图层链接，并且将其移至页面合适位置，如图所示。

> 步骤 18 按照制作艺术字的同样方法，制作其他艺术字效果，并且调整文字的大小、位置等属性，如图所示。

> 步骤 19 再将素材"植物.psd"文件中的相关元素和"吊牌.psd"文件导入图像窗口中，利用自由变换命令调整图像的大小与位置，也可为其添加图层样式，如图所示。

创作技能点拨

加深工具和减淡工具同时使用能增添图像的立体感，使图像层次分明。

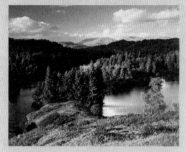

减淡工具和加深工具结合使用

适当改变图像的色相，带来一种落叶纷飞的视觉感受。

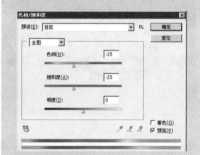

调整色相/饱和度

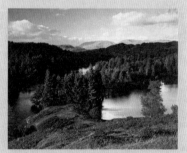

改变图像色相并降低饱和度

Step 03 饮料杂志广告——制作饮料杯的特殊效果

步骤01 打开素材"饮料"文件夹中的每个素材，将其复制到正在编辑的文档中，调整合适大小与位置，并且为饮料杯添加其他小元素，如图所示。

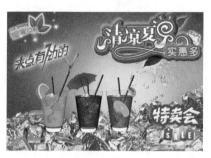

步骤02 选择"01"图层，将该图层进行复制，并且按下快捷键Ctrl+[，将其向下移动一层；执行"编辑"→"自由变换"命令，显示图像定界框，单击鼠标右键，在弹出的快捷菜单中选择"垂直翻转"命令，改变图像高度并且将图像向下移动，作为杯子的倒影，按下Enter键，如图所示。

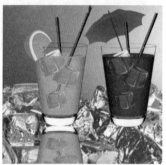

步骤03 为该图层添加图层蒙版，并且利用从黑色到白色的线性渐变来修饰图像显示范围，使部分图像隐藏；单击图层的缩略图，执行"滤镜"→"扭曲"→"波纹"命令，在弹出的对话框中设置参数，并且应用参数，为倒影添加波纹效果，设置该层的混合模式为"正片叠底"，如图所示。

步骤04 按照同样的方法，为其他饮料杯图层添加波纹倒影效果，如图所示。

拓展项目演练（矿泉水）

制作要点：

结合自由变换命令、图层蒙版制作出图像的不同显示效果与倒影质感，再利用横排文字工具输入相关文字并且设置文字的属性，再设置文字的不透明度等，使文字与背景和主题元素完美结合。

最终效果：Ch06\01\Complete\ 矿泉水 .psd
素材位置：Ch06\01\Media\ 水平 .psd

步骤01 打开本书附带光盘中的"Chapte06\01\Media\ 水瓶 .psd"文件，如图所示。

步骤02 选中"水瓶"图层，将其复制两次，并且调整图像的大小与位置，如图所示。

步骤03 按照同样的方法，选中"水纹"图层，将其复制，并且调整大小与位置，如图所示。

步骤04 单击横排文字工具 T，在属性栏中设置文字的属性之后，输入"魅力……"文字，作为产品的广告语，如图所示。

步骤05 再次利用横排文字工具 T 输入"H_2O"文字，根据不同的需要，设置不同的颜色与不透明度，并且利用自由变换命令，调整文字的大小与位置以及旋转角度，再为水平添加倒影，一则矿泉水的杂志广告案例制作完成，如图所示。

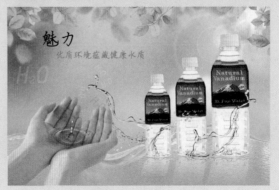

6.2 服装杂志广告——可爱童装

本例讲解了一则制作童装杂志广告的过程，根据儿童具有可爱、天真、稚嫩等特征，制作出了具有活泼、炫彩的视觉效果与梦幻般的境界，既如实地描述了童装的本质气息，还体现了儿童与梦想的构思理念，很好地为主题做了铺垫。

配色应用：

制作要点：

1. 调整混合选项参数，将蓝天中的白云抠出
2. 使用钢笔工具绘制出形象的异形图
3. 使用滤镜中的相关命令制作出特殊效果
4. 使用渐变工具为图形填充渐变效果

最终效果：Ch06\02\Complete\ 可爱童装 .psd
素材位置：Ch06\02\Media\ 元素 .psd、小木屋 .psd
难易程度：★★☆

 创作技能点拨

图像管理：

在制作平面广告时，应首先确定图像文件的大小，但往往设计时需要适当改变图像大小，进行整体的调整。

执行"图像"→"图像大小"命令，在弹出的对话框中分别设置宽度、高度、分辨率。

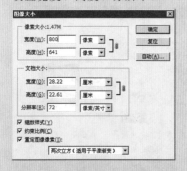

像素大小： 主要设置图像的宽度和高度，并且显示图像整体大小。

文档大小： 同样是设置图像的宽度和高度，不同的是它以输出的图像尺寸为标准。

如果不勾选"重定图像像素"复选框修改图片大小，设置后发现Photoshop中的图片没有变化，改变的是文件打印大小。

Step 01 服装杂志广告——背景的制作

步骤01 执行"文件"→"新建"命令或按下快捷键 Ctrl+N，弹出"新建"对话框，设置参数，单击"确定"按钮，新建一个空白文档；并且执行"图层"→"新建"→"图层"命令，在"新建"对话框中设置参数，新建一个空白图层，如图所示。

步骤02 设置前景色为 R:48、G:120、B:213，背景色为白色；单击渐变工具 ，单击属性栏中渐变条的下拉三角按钮，选择"前景色到背景色渐变"，并且设置其他参数，在该图层中拖曳，绘制如图所示的效果。

滤镜（特殊模糊）：

在平面广告设计中，经常会希望通过画面模糊来达到一些特殊的效果，"特殊模糊"命令主要是对图像轮廓以外的部分进行模糊，是模糊滤镜中唯一一个不模糊图像轮廓的命令，可以用来制作照片的艺术效果和线描效果。

半径： 主要设置模糊的范围，参数越大，应用模糊的图像就越多。

阈值： 主要设置相似颜色的模糊范围。

品质： 单击下拉按钮，在弹出的下拉列表中有3种品质可以选择，分别为高、中、低。

模式： 主要设置模糊的方法，分为3种模式，分别是正常、仅限边缘和叠加边缘。

"正常"模式主要模糊轮廓以外的图像。

▶步骤 03 打开素材 "Chapte06\02\Media\ 云朵 .jpg" 文件，按住 Alt 键双击"背景"图层，将该图层转换为普通图层，执行"图层"→"图层样式"→"混合选项"命令，在"混合颜色带"中调整"本图层"的滑块，将云朵显示，单击"确定"按钮，如图所示。

▶步骤 04 执行"图层"→"新建调整图层"→"渐变映射"命令，在打开的对话框中选择"从白色到透明"的渐变，再将两个图层选中，进行合并；将云层复制到另一个文档中，并且调整图像的大小与位置，如图所示。

Step 02　服装杂志广告——修饰元素的制作

▶步骤 01 设置该图层的"不透明度"为 50%，并且添加图层蒙版，设置前景色为黑色，单击画笔工具，在属性栏中设置参数之后，在该图层中涂抹，将部分云朵隐藏，如图所示。

▶步骤 02 新建一个图层，利用钢笔工具绘制出一个心形的轮廓，按下快捷键 Ctrl+Enter 键，将路径转换为选区，填充白色，取消选取，如图所示。

创作技能点拨

调整后效果

"仅限边缘"模式主要是将图像的轮廓表现为黑白效果，参数的大小决定图像边缘的保留程度。

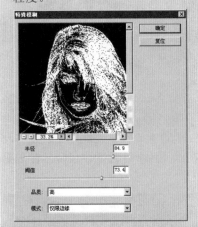

调整参数

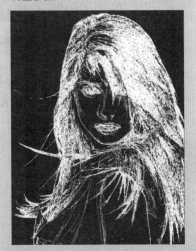

调整后效果

步骤 03 执行"滤镜"→"模糊"→"高斯模糊"命令，在弹出的对话框中设置参数，然后单击"确定"按钮，并且设置该图层的"不透明度"为 50%，就会表现出云彩组成的心形效果，如图所示。

步骤 04 按照同样的方法绘制一个心形的实心选区，将其填充为白色，设置前景色为 R:225、G:248、B:249，执行"滤镜"→"渲染"→"云彩"命令，将选区内的图像制作成云彩的效果，取消选区，设置该图层的"不透明度"为 92%，如图所示。

步骤 05 打开"Chapter06\02\Media\ 元素 .psd"文件，将"气球"图层的图像复制到该文档中，设置其大小与位置等属性，按下快捷键 Ctrl+[，将该图层向下移动一层，如图所示。

步骤 06 打开素材"Chapter06\02\Media\ 小木屋 .psd"文件，将"小木屋"图层复制到文档中，按下快捷键 Ctrl+T 自由变换，按住 Shift 键拖动四周的控制节点，等比例调整图像的大小，将其放置到心形中心，如图所示。

调整参数

调整后效果

通过观察可以发现，半径的大小与阈值的大小是相对的，如果任何一个相差过大，图像中的轮廓细节就会有部分损失，这在处理照片时要尤其注意，小小差距就可以改变照片的最终效果。

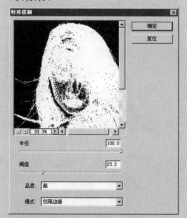

调整参数

▶ 步骤 07 单击"图层"面板上的新建图层按钮 ，新建一个空白图层，单击画笔工具 ，在属性栏中设置属性，并且设置前景色为白色，在该图层中绘制一块白色区域，然后为该图层添加蒙版，用黑色的画笔将部分区域隐藏，显示出一条路的效果，如图所示。

▶ 步骤 08 将"素材.psd"文件中的"小树"图层中的图像复制到该文档中，进行复制之后，为每个图层设置不同的透明度，调整大小与位置等属性，如图所示。

▶ 步骤 09 新建一个图层，在该图层上绘制一个矩形选区，填充为黑色，取消选区；然后执行"滤镜"→"渲染"→"镜头光晕"命令，在弹出的对话框中设置参数后，单击"确定"按钮，设置该图层的混合模式为"滤色"，阳光的光晕效果表现出来，如图所示。

▶ 步骤 10 新建一个空白图层，利用多边形套索工具 绘制出一个纸飞机的轮廓，将其填充为黄色，再次新建一个空白图层，利用多边形套索工具绘制出飞机的阴影部分，将其填充为较暗一点的颜色，然后将两个图层合并，如图所示。

调整后效果

调整参数

调整后效果

创作技能点拨

步骤 11 按照同样的方法，绘制其他飞机，将飞机填充为不同的颜色，并且将其调整为不同的大小与位置，如图所示。

步骤 12 新建一个图层，单击钢笔工具，在该图层上绘制一个树的枝干的形态，按下快捷键 Ctrl+Enter，将路径转换为选区之后，单击渐变工具，在属性栏中设置属性后，在选区中拖动鼠标，绘制出渐变的枝干，按照同样的方法，绘制枝干的其他部分并且填充颜色，如图所示。

步骤 13 按照绘制树干的同样方法，绘制树叶，并且填充为黄色到绿色的径向渐变，然后将"树叶"图层复制，并且将其分布于不同的位置，最后将树的所有图层选中，按下快捷键 Ctrl+E，进行图层合并，将该树复制，并且放大副本图层，向左方向移动，再添加一些飘叶，如图所示。

步骤 14 将"素材 .psd"文件中的"小鹿"图层复制到该文档中，然后调整大小与位置，使小鹿的高度与树的枝头相平行，如图所示。

创作技能点拨

模糊工具：

模糊工具是将颜色值相接近的颜色融为一体，使颜色看起来平滑柔和，可改变工具的形状，可调整强度，也就是模糊的融合度的强烈。

使用方法和画笔相似，在属性栏上可以设置不同的参数。

设置模糊的画笔大小

模式：　正常

设置绘图模式

强度：50%

设置描边强度

下面以模糊图像的背景为例来具体说明其用法。

原图

画笔大小：100
模式：正常
描边强度：100%

画笔大小：100
模式：色相
描边强度：80%

步骤 15 按住 Ctrl 键单击"图层"面板中的新建图层按钮□，在"小鹿"图层下方新建一个空白图层，然后选择"渐变工具"，设置前景色为蓝色，在属性栏中设置相关参数后在该图层中拖曳，绘制如图所示效果，再为该图层添加蒙版，用黑色的画笔绘制部分区域，将多余图像隐藏。

Step 03　服装杂志广告——人物的修饰

步骤 01 将"素材 .psd"文件中的"花边"、"男孩"等图层复制到另一个文档，调整大小与位置，如图所示。

步骤 02 新建一个图层，将该图层填充为白色，然后单击橡皮擦工具，在属性栏中设置属性，在该图层中拖曳鼠标，将中间部分擦除，如图所示。

 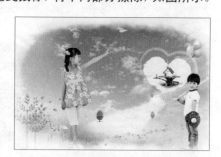

步骤 03 为图像添加一些修饰元素（蝴蝶结、云朵等），将其放置合适位置，并调整正确的图层顺序，如图所示。

步骤 04 单击横排文字工具T，在属性栏中设置相关参数后，在页面中输入相关文字。一幅童装的图像效果制作完成，如图所示。

 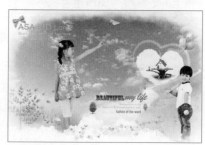

拓展项目演练（运动装）

制作要点：

将图像复制之后，为副本图像设置了不同的效果，使其与背景紧密结合，表现出若隐若现的效果，衬托主题而不喧宾夺主。在利用横排文字工具输入相关文字，并为文字设置了艺术效果，使文字简约而不单调。

最终效果：Ch06\02\Complete\ 冠舒运动装 .psd
素材位置：Ch06\02\Media\ 冠舒运动装 .psd

步骤 01 打开本书附带光盘中的 "Chapter\06\02\ Media\ 冠舒运动装 .psd" 文件，如图所示。

步骤 02 将 "3" 图层拖动到新建图层 按钮上进行复制，并按快捷键 Ctrl+T 自由变换，等比例缩小图像，将其移至其他位置，如图所示。

步骤 03 设置副本图层的混合模式为 "线性减淡（添加）"，不透明度为 20%，如图所示。

步骤 04 单击钢笔工具 ，在页面中绘制品牌的标志路径，然后按快捷键 Ctrl+Enter，将路径转换为选区，并且填充为红色，如图所示。

步骤 05 利用自由变换命令将该标志等比例缩小，按 Enter 键，如图所示。

步骤06 单击横排文字工具 T，在属性栏中设置参数，然后输入"冠舒"字样，完成后单击 ✔ 按钮，确认操作，如图所示。

步骤07 执行"编辑"→"变换"→"斜切"命令，显示文字的定界框，用鼠标向右拖动上中节点，使文字表现出斜切的效果，完成后按Enter键，如图所示。

步骤08 按快捷键Ctrl+E，向下合并图层，并将该图层复制，填充为白色，向右移动，作为文字的白色背景。再次输入其他文字，如图所示。

步骤09 按照同样的方法，在图像左下角输入文字，并且填充为蓝色，如图所示。

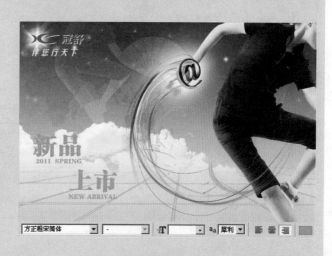

步骤10 执行"图层"→"图层样式"→"外发光"命令，在选项栏中设置参数，单击"确定"按钮，为文字添加"外发光"样式，按照同样的方法，为文字再添加其他样式，如图所示。

步骤11 按照制作文字的其他方法，为该图像再次添加其他艺术字，最终图像效果如图所示。

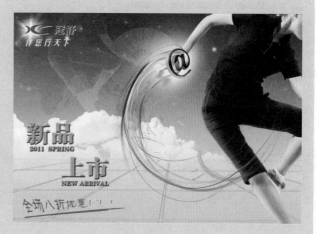

6.3 药品杂志广告——易可冲剂

本例讲解了一则制作药品包装盒的杂志广告，根据药品适用的人群——儿童，设计出了以活泼、可爱为主调的效果，不管是包装盒的底色，还是文字、图像的颜色，都采用了比较鲜亮的色调，衬托主题，使之符合产品的设计理念。

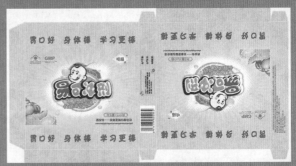

配色应用：

制作要点：
1. 利用透视命令将图形制作成透视的效果
2. 使用钢笔工具绘制出卡通的轮廓
3. 适用图层样式命令为文字添加特殊效果
4. 将图层复制并旋转，制作出对称的图像效果

最终效果： Ch06\03\Complete\ 易可冲剂 .psd
素材位置： Ch06\03\Media\ 素材 .psd
难易程度： ★★★☆

创作技能点拨

拾色器：

单击工具栏上的色板，在弹出的"拾色器"对话框中设置各项参数，在平面设计中主要用于设置需要填充图像的颜色，是最常用的工具之一。

— 默认前景色和背景色
— 设置前景色
— 设置背景色

在"渐变编辑器"对话框中，单击颜色条，会弹出"拾色器"对话框。在对话框中可以吸取不同的颜色，以及设置不同的参数。

颜色选择条
颜色选择区
颜色色标值

Step 01　药品杂志广告——包装盒的展开轮廓制作

▶ **步骤 01** 按快捷键 Ctrl+N，新建一个空白文档，在弹出的"新建"对话框中设置参数之后，单击"确定"按钮，新建一个文件，如图所示。

▶ **步骤 02** 单击"图层"面板下面的新建图层按钮 ，新建一个空白图层，然后设置前景色为 R:255、G:255、B:0，单击矩形选框工具 ，在属性栏中设置好参数之后，在页面中单击，绘制一个固定的矩形选区，按快捷键 Alt+Delete，用前景色来填充，取消选区，如图所示。

不同的参数设定不同的色域

H：色相

S：饱和度

B：亮度

R：红色

G：绿色

步骤 03 单击"图层"面板下的添加图层样式按钮，在弹出的快捷菜单中选择"描边"命令，在弹出的对话框中设置描边参数，然后单击"确定"按钮，为图形添加描边效果，如图所示。

步骤 04 将该图层拖曳至"图层"面板底部的新建图层按钮上，然后松开鼠标，将该图层进行复制，得到图层 1 的副本图层；按快捷键 Ctrl+T 自由变换，显示出图像的定界框，如图所示。

步骤 05 按住 Shift 键，向右拖动图像，使其与原图层相贴，然后向左拖动右中节点，将图形压扁，然后按 Enter 键确认操作，如图所示。

步骤 06 按住 Shift 键，将"图层 1"与"图层 1 副本"图层选中，一起拖至新建按钮上进行复制，得到"图层 1 副本 2"、"图层 1 副本 3"图层，单击移动工具，将这两个图层向右移动，如图所示。

创作技能点拨

B：蓝色

L：亮度

a：红绿

b：蓝黄、

一般情况下，都是通过H（色相）来设定颜色的，可以在颜色滑块区域设定色相，在色域的上下方向设定颜色明度，在水平方向设定颜色饱和度。

明度变化

饱和度变化

步骤 07 按照同样的方法，绘制"图层 1 副本"图层，将其移至"图层 1"图层的左边与其相贴，并执行"编辑"→"变换"→"透视"命令，显示出图像的节点，然后拖动左上 / 左下节点，将其移至透视形状之后，单击属性栏中的 ✔ 进行变换按钮，如图所示。

步骤 08 将"图层 1 副本 2"图层进行复制得到"图层 1 副本 5"，然后利用自由变换命令调整图形的大小与位置，使其高度与"图层 1 副本"图层的宽度相等，宽度保持不变，如图所示。

步骤 09 再将"图层 1 副本 5 "图层进行复制，利用透视命令将图形调整为透视效果，按照同样的方法，制作盒子轮廓的其他部分，如图所示。

步骤 10 将除"背景"图层外的其他图层选中，单击"图层"面板底部的链接图层按钮 ⊖⊃，将图层链接，然后执行"图层"→"新建"→"从图层中建立组"命令，将这些图层包含在一个组里面，以便于编辑，如图所示。

创作技能点拨

在"拾色器"对话框中，将光标移动到拾取图像上，将自动变成吸管形状 ✐，在图像不同的地方可以吸取不同的色彩。

—— 现在颜色
—— 原始颜色

R: 255	C: 0 %
G: 110	M: 71 %
B: 31	Y: 86 %
# ff6e1f	K: 0 %

RGB和CMYK数值

由于颜色千变万化，有时肉眼看起来一样的颜色，在拾色器中也能轻松得知颜色的不同数值。

在图像中吸取颜色

在对话框中显示颜色位置和数值

吸取相邻位置的颜色

Step 02 药品杂志广告——制作包装盒的图像内容

▶步骤 01 新建一个图层，单击椭圆选框工具 ◯，设置羽化值为 50px，在页面中拖动椭圆，绘制一个椭圆形状，设置前景色为 R:255、G:243、B:63，按快捷键 Alt+Delete，用前景色填充选区，然后取消选区，如图所示。

▶步骤 02 再次新建一个空白图层，设置前景色为 R:255、G:244、B:97，单击钢笔工具 ✐，在属性栏中设置参数之后，绘制如图所示路径，然后按快捷键 Ctrl+Enter，将路径转换为选区，填充前景色之后取消选区，如图所示。

▶步骤 03 新建一个空白图层，利用钢笔工具 ✐绘制如图所示形状，将其转换为选区之后，用白色来填充，然后取消选区。设置前景色为白色，单击画笔工具 🖌，在属性栏中设置参数之后，在该图层图像的边缘处单击，为图形添加蜂窝式的边缘效果，如图所示。

▶步骤 04 新建一个图层，利用椭圆选框工具 ◯结合 Shift 键绘制一个正圆选区，填充为黄色，取消选区；再次新建一个图层，绘制一个椭圆选区，将其填充为从白色到透明的线性渐变效果，取消选区，将这两个图层进行合并之后，再复制若干个，并且调整图层副本的大小与位置，最后将这些图形合并，如图所示。

显示颜色不同的数值

可以看出颜色值的显示位置和颜色值都发生了变化。

在平面设计中，应严格要求颜色值，在"拾色器"对话框中直接输入数值更加精确。

填充颜色的快捷键如下。

按快捷键Alt+Delete可以填充前景色。

按快捷键Ctrl+Delete可以填充背景色。

按D键恢复默认的前景色和背景色为黑色和白色。

滤镜（杂色）：

在"杂色"滤镜下有中间值、减少杂色、去斑、添加杂色、蒙尘与划痕5个选项。使用不同功能会产生不同的效果。

一、中间值

原图

设置参数

步骤 05 打开素材 "Chapter06\03\Media\ 素材 .psd" 文件，将 "水果" 图层复制到另一个文件当中，调整大小与位置。新建一个图层，用椭圆选框工具绘制如图所示的圆环，然后填充为橘色，为该图层添加蒙版，用黑色的画笔涂抹，将部分图像隐藏，如图所示。

步骤 06 执行 "图层"→"图层样式"命令，在弹出的对话框中选择"投影"选项，设置参数后单击"确定"按钮，为图像添加投影效果，如图所示。

步骤 07 新建一个图层，单击钢笔工具，绘制如图所示的路径，然后切换到"路径"面板，单击将路径转换为选区载入按钮，然后将选区填充为白色，并取消选区，如图所示。

步骤 08 设置前景色为 R:244、G:188、B:0，然后新建一个空白图层，单击工具箱中的椭圆选框工具，在属性栏中设置羽化值为 30px，然后按住 Shift 键绘制一个正圆，用前景色来填充，取消选区，再将该图层进行复制并移至其他位置，作为卡通人物的腮红，如图所示。

创作技能点拨

中间值效果

二、减少杂色

减少杂色效果

三、去斑

原图

去斑效果

四、添加杂色

原图

▶ 步骤 09 再次新建一个图层，单击钢笔工具 ![pen]，绘制人物的轮廓路径，按快捷键 Ctrl+Enter，将路径转换为选区，然后将其填充为 R:G:B: 色，取消选区之后，为该图层添加外发光效果，如图所示。

▶ 步骤 10 按照绘制卡通人物脸部的方法，绘制眼睛和其他五官部分，并且填充为相应的颜色，如图所示。

▶ 步骤 11 将卡通人物和水果的图层选中，执行"图层"→"链接图层"命令，将图像相互链接，然后执行"图层"→"新建"→"从图层中建立组"命令，将该组命名为"图像"，单击"确定"按钮，如图所示。

Step 03　药品杂志广告——为包装盒添加文字

▶ 步骤 01 单击横排文字工具 ![T]，在属性栏中设置参数后，在图像窗口中输入"易"字，并且将其填充为 R:228、G:3、B:127，按快捷键 Ctrl+Enter 结束操作，还可将文字旋转一定角度。然后为该文字添加描边、投影效果，如图所示。

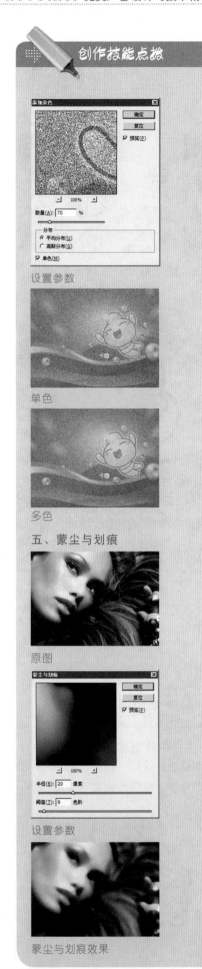

创作技能点拨

设置参数

单色

多色

五、蒙尘与划痕

原图

设置参数

蒙尘与划痕效果

> 步骤 02 按照制作艺术文字的同样方法，制作其他文字，为其添加效果，在制作时应注意要根据产品的适应人群来搭配颜色和调整文字角度，同时也可调整文字的图层顺序，如图所示。

> 步骤 03 在文字图层下方新建一个图层，按住 Ctrl 键单击 "易" 文字图层的缩览图，设置为选区，然后按住 Shift+Ctrl 键单击其他三个字的缩览图，设置文字选区，执行 "选择" → "修改" → "扩展" 命令，在弹出的对话框中将扩展量设置为 12px，将选区填充为白色，取消选区，如图所示。

> 步骤 04 为该图层添加外发光效果；按照同样的方法，制作其他艺术文字，为文字添加一些样式，使其表现出更加活泼的视觉感。同时也需输入一些必要的说明文字，如图所示。

> 步骤 05 打开素材 " Chapter06\03\Media\ 素材 .psd" 文件，将相关素材复制到该文档中，进行位置、大小的调整，再输入说明文字，并将相对的一个面也设计为该面的效果，但是要将其旋转 180°，如图所示。

拓展项目演练（感冒灵）

制作要点：

本例制作了关于六九感冒灵的立体包装杂志效果图，主要是运用了矩形选框工具绘制出矩形之后，利用自由变换工具将其调整为斜切的图形，然后填充渐变的效果，为图形添加简单的文字说明。

最终效果：Ch06\03\Complete\ 六九感冒灵 .psd
素材位置：Ch06\03\Media\ 质量安全 .jpg

▶步骤01 新建一个文档，然后新建一个图层，将该图层填充为如图所示效果。

▶步骤02 新建一个图层，利用矩形选框工具绘制一个矩形选区，执行"选择"→"变换选区"命令，按住Ctrl键将选区调整为异形，然后填充渐变色，如图所示。

▶步骤03 为该图层添加描边和投影效果，使其更加真实，按照同样的方法，制作盒子的其他表面，如图所示。

▶步骤04 利用圆角矩形工具绘制一个圆角矩形，然后利用矩形工具将左上角与右下角填补成直角，然后填充为白色，将其复制并等比例缩小，填充为桃红色，如图所示。

▶步骤05 将这两个图层选中，单击属性栏中的水平居中对齐按钮和垂直居中对齐按钮，然后将其合并；按照同样的方法，利用矩形工具绘制其他图形，最后将其合并，如图所示。

步骤06 单击横排文字工具 T ，在属性栏中设置参数，然后输入相关文字，将其移至合适位置，如图所示。

步骤07 执行"图层"→"图层样式"命令，选中下拉菜单中相关命令，为不同的文字或图形添加不同的样式，如图所示。

步骤08 将"图层5"图层与其他文字图层选中，单击 ∞ 按钮，将其链接，便于操作；按快捷键Ctrl+T自由变换，调整大小与位置之后，按住Ctrl键，拖动链接图层四周的节点，使其与前面的"图层3"的图形相符，如图所示。

步骤09 按照同样的方法，为盒子的顶部也制作如图所示的文字效果。

步骤10 单击横排文字工具 T ，在属性栏中设置属性之后，在页面中绘制一个文字框，然后输入文字，完成后单击属性栏中的 ✔ 按钮；将文字调整为如图所示状态，使其作为药品的说明文字。

步骤11 为侧面再次添加质量安全标志；然后将盒子的正面和侧面进行复制，将其垂直镜像后，添加图层蒙版，绘制从白色到黑色的线性渐变效果，使盒子表现出倒影的效果，如图所示。

第7章

海报招贴案例

本章收录 6 个广告实战练习，包括设置图层的样式效果、改变图像的显示区域技巧等实例。通过这些练习，可以更多元化地编辑图像，使其显示出丰富多彩的视觉效果。

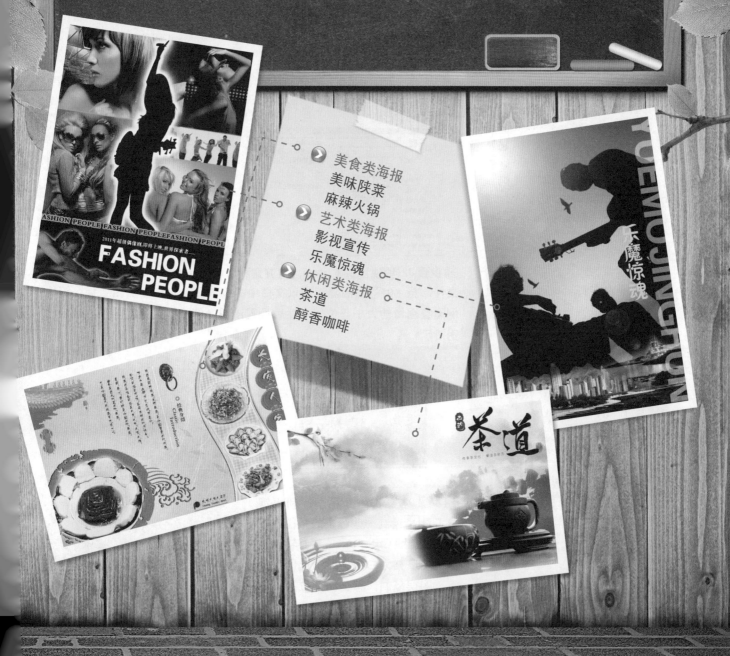

- 美食类海报
 美味陕菜
 麻辣火锅
- 艺术类海报
 影视宣传
 乐魔惊魂
- 休闲类海报
 茶道
 醇香咖啡

7.1 美食类海报——美味陕菜

　　本例制作了一则关于陕菜的宣传海报，在制作过程中，背景色以淡橘色为主，为美食添加了一份暖意，然后将古长安的特色建筑与富有人文性的字体相结合，充分体现了陕西的浓郁气息，这给陕菜添加了极为丰厚的韵味。

配色应用：

制作要点：
1. 使用自由变换命令调整图像的大小与形状
2. 使用钢笔工具绘制出奇特的形状
3. 使用横排文字工具输入文字并且设置文字属性
4. 使用图层样式为图像添加各种效果

最终效果： Ch07\01\Complete\ 美味陕菜 .psd
素材位置： Ch07\01\Media\ 菜品 .psd、素材 .psd
难易程度： ★★☆

行业知识导航

海报、招贴的概念：

海报，又称招贴画，以其醒目的画面引起行人的注意，它属于户外广告，分布在街道、影剧院、展览会、商业闹市区、车站、码头、公园等公共场所，国外也称之为"瞬间"的街头艺术。

海报与其他广告形式相比，具有画面面积大、内容广泛、艺术表现力丰富、远视效果强烈等特点，因此在宣传媒介中占有很重要的位置。

海报设计的六大原则：

海报在广告上扮演着重要的角色。海报设计讲求创意和冲击力，并配以精彩的文案，力求使作品立体地展现企业的产品、文化、理念，有非常强的营销作用，与多数图片加文字堆砌组合的普通设计形成鲜明的对比，具有强烈的视觉冲击力，注重实用和创新。

Step 01　美食类海报——清香背景的制作

▶ **步骤 01** 执行"文件"→"新建"命令或按快捷键 Ctrl+N，弹出"新建"对话框，设置参数，单击"确定"按钮，新建一个空白文档。

▶ **步骤 02** 按快捷键 Ctrl+O，打开素材"Chapter07\01\Media\ 素材 .psd"文件，将"01"图层复制到该文档中，按快捷键 Ctrl+T 自由变换，等比例调整图像的大小与位置，然后设置该图像的"不透明度"为 50%，如图所示。

▶ **步骤 03** 新建一个图层，利用钢笔工具 ✎ 绘制一些线条的路径，然后按快捷键 Ctrl+Enter，将其转换为选区，填充为白色，取消选区，并将该图层复制，移至其他位置，如图所示。

单纯：形象和色彩必须简洁。

统一：海报的造型和色彩必须和谐，要具有统一的协调效果。

均衡：整个画面要具有魄力感与均衡效果。

销售重点：海报的构成要素必须化繁为简，重点突出。

惊奇：海报在形式上或内容上要出奇、创新。

技能：海报设计需要有高水准的表现技巧，无论绘制或印刷都不可忽视技能性的表现。

海报设计的常用技法：

一、直接展示法

这是一种最常见的表现手法。它将某产品或主题如实地展示在广告版面上，充分运用摄影或绘画等技巧的写实表现能力，刻画和着力渲染产品的质感、形态和功能，将产品精美的质地引人入胜地呈现出来，给人以逼真的现实感，使消费者对所宣传的产品产生一种亲切感和信任感。

这种手法由于直接将产品推向消费者面前，所以要十分注意画面上产品的组合和展示角度，应着力突出产品的品牌和产品本身最容易打动人心的部位，运用色光和背景进行烘托，将产品置身于一个具有感染力的空间，这样才能增强广告画面的视觉冲击力。

步骤 04 按照同样的方法，新建一个图层，利用钢笔工具绘制出叶子的形状，将路径转换为选区之后，设置前景色为 R:252、G:196、B:111，用前景色来填充选区，取消选区之后，设置该图层的"不透明度"为15%，如图所示。

Step 02　美食类海报——主题元素的制作与修饰

步骤 01 新建一个图层，单击钢笔工具，绘制出如图所示的路径，切换到"路径"面板，单击按钮，在弹出的控制菜单中选择"描边路径"命令，在弹出的对话框中选择设置工具为画笔（需提前设置画笔参数），如图所示。

步骤 02 将该图层进行复制，并且水平向右移动，将这两个图层进行合并，按住 Ctrl 键在该图层缩览图上单击设定选区，将其填充为从橘色到白色的线性渐变，取消选区之后，为图像添加斜面和浮雕效果，如图所示。

步骤 03 新建一个空白图层，利用钢笔工具绘制两条曲线中间的部分，将路径转换为选区之后，填充颜色，然后执行"图层"→"图层样式"命令，在弹出的对话框中分别选择"描边"、"内发光"选项，设置参数并应用，如图所示。

二、突出特征法

突出特征法也是运用得十分普遍的表现手法，是突出广告主题的重要手法之一，有着不可忽略的表现价值。运用各种方式抓住和强调产品或主题本身与众不同的特征，并把它鲜明地表现出来，将这些特征置于广告画面的主要视觉部位并加以烘托处理，使观众在接触画面的瞬间即可感受到，达到刺激购买欲望的促销目的。

三、对比衬托法

对比衬托法是一种趋向于对立冲突的表现手法。它把作品中所描绘的事物性质和特点放在鲜明的对照和直接对比中来表现，借彼显此，从对比所呈现的差别中，达到集中、简洁、曲折变化的表现。通过这种手法更鲜明地强调或提示产品的性能和特点，给消费者以深刻的视觉感受。

步骤 04 打开素材"素材 .psd"文件中的"图层 1"图层复制到该文档中，将其调整至合适大小与位置之后，按快捷键 Ctrl+Shift+Alt+E，创建剪切蒙版，用下面图像轮廓来限制该图层的显示区域，如图所示。

步骤 05 打开"菜品.psd"文件，将部分图层复制到正在编辑的文件当中，利用自由变换命令调整图像的大小与位置；并且为每个图层添加"投影"和"外发光"效果，然后将菜品的图层选中，执行"图层"→"新建"→"从图层建立组"命令，将其命名为"菜品"，如图所示。

步骤 06 按照同样的方法，将剩余的一个菜品也复制到该文档中，执行"编辑"→"自由变换"命令，将图像放大，置于页面的左下角位置。

步骤 07 双击"图层"面板中该图层的空白处，打开"图层样式"对话框，在对话框左边选择相应的选项，并设置参数，然后单击"确定"按钮，如图所示。

四、合理夸张法

借助想象，对广告作品中所宣传的对象的品质或特性的某个方面进行夸大，以加深或扩大人们对这些特征的认识。通过夸张手法能更鲜明地强调或揭示事物的本质，加强作品的艺术效果。

夸张是一般中求新奇变化，通过虚构把对象的特点和个性进行夸大，赋予人们一种新奇与变化的情趣。按其表现的特征，夸张可以分为形态夸张和神情夸张两种类型。

▶步骤 08 按住 Ctrl 键并单击"图层"面板下面的新建空白图层按钮，在该图层下方新建一个图层，利用钢笔工具绘制出如图所示路径，按快捷键 Ctrl+Enter 将路径转换为选区，填充 R:184、G:117、B:22 颜色，取消选区，如图所示。

▶步骤 09 按照与其他图层同样的添加图层样式的方法，为该图层添加"斜面和浮雕"和"外发光"效果，然后将该图层与上一图层相互链接，如图所示。

▶步骤 10 将"素材 .psd"文件中的"建筑"图层复制到另一个文档中，按快捷键 Ctrl+T 自由变换，按住 Shift 键将图像等比例缩小，然后将其水平翻转，放置页面的左上角，如图所示。

▶步骤 11 设置该图层的混合模式为"强光"，不透明度为"55%"，使图像表现出朦胧的效果，与背景色相协调，如图所示。

海报设计的表现手法：

一、以小见大

在广告设计中对立体形象进行强调、取舍、浓缩，以独到的想象力抓住一点或一个局部加以集中描写或延伸放大，以更充分地表达主题思想。这种以点观面、以小见大、从不全到全的表现手法，给设计者带来了很大的灵活性和无限的表现力，同时为接受者提供了广阔的想象空间，获得生动的情趣和丰富的联想。

二、联想法

在审美的过程中通过丰富的联想，能突破时空的界限，扩大艺术形象的容量，加深画面的意境。

步骤12 按照同样的方法，将"图层2"图层复制到该文档中，设置混合模式为"强光"，不透明度为55%，将其移至建筑的下方位置；然后利用横排文字工具 T 输入"珍品"字样，并设置文字的属性，将文字的混合模式设置为"柔光"，并将这三个图层链接，如图所示。

步骤13 将"素材.psd"文件中的"灯笼"图层复制到该文档中，调整大小与位置之后，分别执行"图层"→"图层样式"命令，设置参数后，单击"确定"按钮，如图所示。

步骤14 单击横排文字工具 T ，在属性栏中设置好参数之后，在图像窗口中输入"长安人家"字样，完成后按Ctrl+Enter键结束文字的输入；然后设置文字的图层样式，并将文字放置在灯笼的上层，链接图层，如图所示。

步骤15 新建一个空白图层，利用钢笔工具 绘制出酒店的标志，将其转换为选区，填充为R:58、G:31、B:15色，取消选区，如图所示。

通过联想，人们在审美对象上看到自己或与自己有关的经验，美感往往显得特别强烈。联想过程中引发了美感共鸣，其感情的强度总是激烈的、丰富的。

三、幽默法

幽默法是指广告作品中巧妙地再现喜剧性特征，抓住生活现象中局部性的东西，通过人们的性格、外貌和举止的某些可笑的特征表现出来。幽默的表现手法，往往运用饶有风趣的情节和巧妙的安排，造成一种充满情趣、引人发笑而又耐人寻味的幽默意境。幽默的矛盾冲突可以达到既出乎意料又在情理之中的艺术效果，引起观赏者会心的微笑，以别具一格的方式，体现了艺术感染力。

Step 03　美食类海报——文字的编辑与修饰

步骤 01　单击横排文字工具 T，在图像窗口中输入文字，将其设置为不同的字体与大小之后，填充为与标志同样的颜色；然后单击矩形选框工具 ⬚，在文字行距的空白部分绘制一个矩形选区，填充于文字一样的颜色，将标志与文字、横线图层选中并链接，放置到合适位置，如图所示。

步骤 02　按照同样的方法输入其他文字，将文字选中后，在属性栏中设置参数，在输入完成之后，单击属性栏中的切换文本取向按钮 ⬚ 可切换文本的方向，如图所示。

步骤 03　将"素材 .psd"文件中的"实物"图层复制到该文档中，然后用自由变换命令调整大小与位置，单击 ⬚ 按钮；新建一个图层，设置前景色为白色，利用矩形工具在实物左侧绘制一条竖线，如图所示。

步骤 04　单击竖排文字工具 ⬚T，在属性栏中设置参数之后，在窗口中拖曳绘制一个文字框，并且输入文字，在输入过程中，要注意文字的断行。然后将三个文字图层与实物、线条图层选中并链接，如图所示。

拓展项目演练(麻辣火锅)

制作要点:

精美的色彩搭配无疑给整个画面添加了新鲜感。在制作过程中主要将文字加以简单的修饰,并为主题元素添加样式效果,但要注意元素的搭配与调整,就可制作出一则完美的火锅海报。

最终效果: Ch07\01\Complete\ 麻辣火锅.psd
素材位置: Ch07\01\Media\ 火锅素材.psd、背景.psd

▶**步骤 01** 打开本书附带光盘中的"Chapter07\01\Media\ 背景.psd"文件,新建一个图层,单击椭圆选框工具|○,设置羽化值为 80px,按住 Shift 键,绘制两个正圆,填充为白色,如图所示。

▶**步骤 02** 打开"Chapter07\01\Media\ 火锅素材.psd"文件,将"酒杯"、"火锅"等图层复制到该文档中,并且调整文档的大小与位置,如图所示。

▶**步骤 03** 为"火锅"和"酒杯"图层添加外发光效果之后,在"火锅"图层下方新建一个图层,利用画笔工具 ✎ 绘制出火锅的阴影效果,如图所示。

▶**步骤 04** 新建一个图层,然后单击画笔工具 ✎,设置参数后,在该图层中绘制出如图所示形状,设置图层的"不透明度"为 80%,并将其复制并等比例缩小。

步骤 05 再次新建一个图层，单击椭圆选框工具 ⬭，设置羽化值为 50px，按住 Shift 键在右上角处绘制一个正圆，将其填充为白色，取消选区，设置该图层的"不透明度"为 90%，如图所示。

步骤 06 单击竖排文字工具 �T，在图像窗口中输入相关字样，然后分别选中文字，为文字设置不同的属性，完成后单击 ✔ 按钮，将其移至白色圆形的上方，如图所示。

步骤 07 按照同样的方法，输入其他相关文字，放置合适的位置，如图所示。

步骤 08 利用钢笔工具 ✎ 或椭圆选框工具 ⬭ 绘制出酒店的标志，将其填充为如图所示的颜色，然后输入文字，并对文字加以修饰，如图所示。

步骤 09 新建一个图层，设置前景色为 R:68、G:1、B:4，单击矩形工具 ▭，在属性栏中设置参数后，在页面的下侧绘制一个矩形，按照同样的方法，再绘制一个白色的线条，如图所示。

步骤 10 单击横排文字工具 T，在属性栏中设置参数，并输入相关文字，将其放置到棕色的矩形框上层，如图所示。

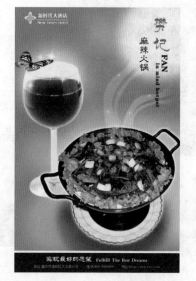

7.2 艺术类海报——影视宣传

　　本例制作了一则电影宣传海报，这是最流行的一种宣传方式，在电视中或候车厅等场合随处都可以看到；在制作过程中，主要将不同的照片合成到一个平面上，表现出拼贴的效果，然后添加了其他元素，对其进行了简单的修饰。

配色应用：

制作要点：
1. 使用自由变换命令调整图像的大小与形状
2. 使用调整图层的相关命令改变图像的颜色
3. 使用钢笔工具绘制出奇特的形状
4. 使用横排文字工具输入文字并且设置文字属性

最终效果：Ch07\02\Complete\ 时尚达人 .psd
素材位置：Ch07\02\Media\ 人物图 \01.jpg~05.jpg……
难易程度：★★☆

行业知识导航

四、比喻法

比喻法是指在设计过程中选择两个各不相同，而在某些方面又有些相似性的事物，"以此物喻彼物"。比喻的事物与主题没有直接的关系，但是某一点上与主题的某些特征有相似之处，因而可以借题发挥，进行延伸转化，获得"婉转曲达"的艺术效果。

与其他表现手法相比，比喻手法比较含蓄隐伏，有时难以一目了然，但一旦领会其意，便能给人以意犹未尽的感受。

Step 01 艺术类海报——海报图像的制作

▶ 步骤 01 执行"文件"→"新建"命令或按快捷键 Ctrl+N，弹出"新建"对话框，设置参数，单击"确定"按钮，新建一个空白文档。

▶ 步骤 02 设置前景色为 R:255、G:207、B:74，然后按快捷键 Alt+Delete，用前景色来填充"背景"图层，如图所示。

创作技能点拨

滤镜（云彩）：

"云彩"滤镜主要是通过前景色和背景色在图像中生成模拟云彩的效果，可以增添照片的气氛，也可以制作特殊效果。使用时，先设置前景色和背景色，然后执行"滤镜"→"渲染"→"云彩"命令，即可得到图像。每执行一次"云彩"命令，得到的效果都不同。

执行一次"云彩"命令

执行两次"云彩"命令

分别设置前景色和背景色，再执行"云彩"命令，可以得到不同的效果。

步骤 03 将素材"Chapter07\02\Media\ 人物图 \01.jpg"文件打开，将其导入正在编辑的文档中，然后按快捷键 Ctrl+T 自由变换，调整图像的位置与大小，按照同样的方法，调整其他图像（02.jpg~05.jpg）的位置与大小，也可利用模糊工具将部分图像的边缘进行模糊处理，如图所示。

步骤 04 选中"02"图层，单击"图层"面板下方的添加图层蒙版按钮，为该图层添加一个图层蒙版，然后利用矩形选框工具绘制一个矩形选框，并填充为黑色，将该区域的图像隐藏，如图所示。

步骤 05 按照同样的方法，为"03"图层添加图层蒙版，利用画笔工具将人物周围的背景图像隐藏，如图所示。

步骤 06 选择"02"图层，执行"图层"→"新建调整图层"→"照片滤镜"命令，在打开"调整"面板中设置参数，即可对该调整图层以下的图层进行应用，如图所示。

创作技能点拨

1）可以对执行"云彩"命令之后的图像运用各种颜色调整命令。

运用"色相/饱和度"命令

调整后的效果

运用"可选颜色"命令

调整后的效果

运用"色阶"命令

▶步骤07 由于对"背景"图层也应用了该命令，而"03"图层为半透明状态，所以就会改变"03"图层的视觉效果，此时，在调整图层的图层蒙版中用矩形选框工具 绘制出"01"、"02"图层的选区，然后按快捷键 Ctrl+Shift+I 进行反选，填充为黑色，隐藏该区域的应用效果。

▶步骤08 选择"05"图层，单击"图层"面板下方的创建新的填充或调整图层按钮 ，在弹出的"调整"面板中选择"照片滤镜"命令，设置参数，就可对该图层以下的所有图层应用该效果，然后将除"背景"图层的其他图层选中，为这些图层建立一个组，如图所示。

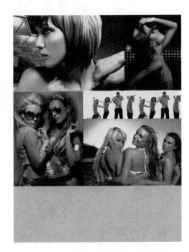

Step 02　艺术类海报——绘制人物剪影

▶步骤01 新建一个图层，单击钢笔工具 ，在属性栏中设置好参数之后，在该图层中绘制一个人物的外轮廓，然后按快捷键 Ctrl+Enter，将路径转换为选区，并填充为黑色，取消选区，如图所示。

创作技能点拨

调整后的效果

2）在"图层"面板上新建一个图层，设置前景色和背景色，然后执行"滤镜"→"渲染"→"云彩"命令，并可以通过图层的混合模式来对图像进行调整。

原图

设置图层混合模式为"叠加"

调整后的效果

设置图层混合模式为"色相"

步骤 02 将该图层选中并拖曳至"图层"面板的新建图层按钮 🖵 上，然后释放鼠标，将该图层复制；按住 Ctrl 键单击副本图层的缩览图，设置选区，执行"选择"→"修改"→"扩展"命令，将"扩展量"设置为20，单击"确定"按钮，将选区填充为白色，取消选区，如图所示。

步骤 03 执行"滤镜"→"模糊"→"高斯模糊"命令，在弹出的对话框中设置参数，完成后按 Enter 键，将白色轮廓进行模糊处理，如图所示。

步骤 04 执行"图层"→"图层样式"，在弹出的对话框中选择"外发光"选项，设置参数，单击"确定"按钮，图像效果如图所示。

步骤 05 新建一个图层，在图像的下方利用矩形选框工具 🔲 绘制一个矩形选区，填充为黑色，然后取消选区，如图所示。

创作技能点拨

调整后的效果

设置图层混合模式为"饱和度"

调整后的效果

步骤 06 打开素材"Chapter 07\02\Media\ 人物图 \06.psd"文件，将其中的人物图像复制到另一个文档中，利用自由变换工具调整图像大小、位置，如图所示。

步骤 07 执行"图层"→"图层样式"，在弹出的"图层样式"对话框中选择"外发光"选项，设置相关参数，单击"确定"按钮，对图像添加外发光效果，如图所示。

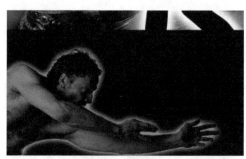

Step 03 艺术类海报——为电影海报添加文字

步骤 01 单击横排文字工具 T，在属性栏中设置参数，然后在图像窗口中输入相关文字，按 Ctrl+Enter 键结束操作；然后为文字添加白色的描边效果，使文字变得更粗，效果如图所示。

步骤 02 按照同样的方法，输入其他文字，也可为文字添加不同的艺术效果，最终的电影海报效果如图所示。

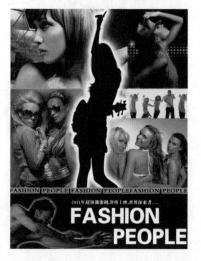

拓展项目演练（乐魔惊魂）

制作要点：

将一幅自然的优美照片进行色彩等方面的修饰，使
其变为夕阳下的剪影效果图，然后为图像添加一些
自然和楼宇元素，使其表现出自然与城市之美融为
一体的夕阳下的效果图，安静、甜美、动听……

最终效果：Ch07\02\Complete\.psd
素材位置：Ch07\02\Media\.psd

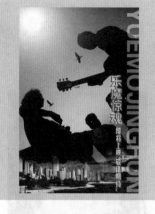

步骤 01 打开本书附带光盘中的"Chaptr07\02\
Media\ 乐人 .jpg"文件，按快捷键 Ctrl+J，将背景图层
复制，如图所示。

步骤 02 导入素材"Chapter 07\02\Media\ 风景 .jpg"
文件，按快捷键 Ctrl+T 自由变换，调整图像的大小
与位置，如图所示。

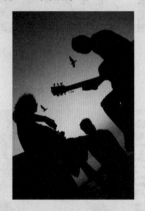

步骤 03 单击"图层"面板中的添加图层蒙版按钮
，为该图层添加蒙版，然后用设置好的画笔涂抹，
将部分图层隐藏，如图所示。

步骤 04 打开素材"Chapter 07\02\Media\ 山峦 .psd"
文件，将其复制到正在编辑的文档中，调整其位置
与大小，如图所示。

步骤 05 按照同样的方法，为该图层添加蒙版，然
后用画笔绘制黑色区域，将黑色区域的图像隐藏，使
图像有效地融合，如图所示。

步骤06 执行"图层"→"新建调整图层"→"照片滤镜"命令，在"调整"面板中设置参数后，就会新建一个调整图层，并且对下面的图层产生如图所示效果。

步骤07 新建一个图层，将该图层填充为黑色，执行"滤镜"→"渲染"→"镜头光晕"命令，在打开的对话框中设置参数，然后单击"确定"按钮，设置该图层的混合模式为"滤色"，如图所示。

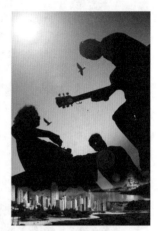

步骤08 单击横排文字工具 T，在属性栏中设置参数后，在页面中输入相关文字，完成后单击 ✔ 按钮结束操作，如图所示。

步骤09 按快捷键Ctrl+T，在属性栏中的"设置旋转"参数框中输入90°，按Enter键，将其向右移动，并设置文字的不透明度为50%，如图所示。

步骤10 按照同样的方法输入其他文字，并对文字设置相应的属性，移至合适位置，如图所示。

步骤11 分别选中两个图层，执行"图层"→"图层样式"命令，在弹出的对话框中选择相关选项，然后设置参数，单击"确定"按钮应用参数，最终图像效果如图所示。

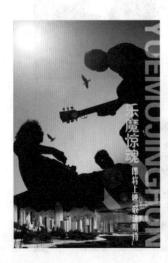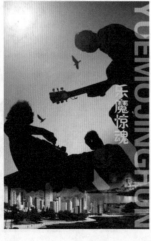

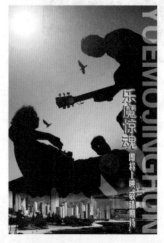

7.3 休闲类海报——茶道

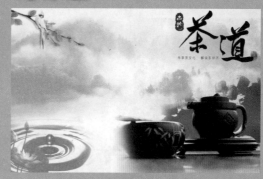

本例主要讲解了一则茶道的制作过程，虽然在技术上没有太大的难度，但是一定要注意意境的表达与修饰。本例以淡绿色为主调，体现了自然、和谐；以云雾间的山为背景，水为衬托，更体现了品茶的意趣与宁静的气氛。

配色应用：

制作要点：
1. 使用自由变换命令调整图像的大小与形状
2. 使用调整图层的相关命令改变图像的颜色
3. 利用图层蒙版命令隐藏部分图像
4. 使用横排文字工具输入文字并且设置文字属性

最终效果：Ch07\03Complete\ 茶道 .psd
素材位置：Ch07\03\Media\ 茶道素材 .psd、指纹 .jpg
难易程度：★★☆

创作技能点拨

滤镜（风）：

"风"滤镜可以在图像中色彩相差较大的边界上增加细小的水平短线来模拟风的效果。

执行"滤镜"→"风格化"→"风"命令，打开"风"对话框。

"风"对话框

方法
● 风 (W)
○ 大风 (B)
○ 飓风 (S)

"方法"选项组

方向
● 从右 (R)
○ 从左 (L)

"方向"选项组

Step 01　休闲类海报——图像的背景制作

▶ 步骤 01　执行"文件"→"新建"命令或按快捷键 Ctrl+N，弹出"新建"对话框，设置参数，单击"确定"按钮，新建一个空白文档。

▶ 步骤 02　打开素材"Chapter07\03\Media\ 茶道素材 .psd"文件，将"山峦"图层复制到该文件中，然后按快捷键 Ctrl+T 自由变换，调整图像的大小与位置，再按 Enter 键确认操作，如图所示。

▶ 步骤 03　设置该图层的"不透明度"为 40%，使山峦表现出朦胧的效果，如图所示。

设置不同的"方法"和"方向"可得到不同的效果。

原图

方法：风
方向：从右

调整后的效果

方法：大风
方向：从右

调整后的效果

步骤 04 将"茶道素材.psd"文件中的"水滴"图层复制到该文件中，同样使用自由变换命令调整图像的大小与位置，然后按"图层"面板上的添加图层蒙版按钮 ，为该图层添加图层蒙版，利用设置好参数的画笔来涂抹部分区域，黑色的区域图像将被隐藏，如图所示。

步骤 05 将"荷花"图层选中，拖入该文件中，进行复制，按照同样的方法，调整荷花的大小与位置，调整好之后单击属性栏中的 ✔ 按钮，并且设置该图层的"不透明度"为 85%，如图所示。

步骤 06 执行"图层"→"新建调整图层"→"渐变映射"命令，在弹出的对话框中设置渐变色（从 R:19、G:162、B:0 到白色），就会自动新建一个"调整"图层，图像会表现出如图所示的效果。

步骤 07 将素材中的"八哥"和"叶子"图层复制到该文件中，执行"编辑"→"自由变换"命令，就会显示图像的定界框，按住 Shift 键拖动图像四周的节点，等比例缩小图像，并将其放于页面的左上方，然后按 Enter 键，确认操作，如图所示。

方法：飓风
方向：从右

调整后的效果

步骤 08 选中"叶子"图层，执行"图层"→"复制图层"命令，在弹出的对话框中设置参数后，单击"确定"按钮；按快捷键 Ctrl+[，将该图层向下移动一个顺序，如图所示。

步骤 09 按住 Ctrl 键，单击该图层的缩览图，设定选区，将其填充为黑色，取消选区，并且设置其不透明度为 30%，并按下若干次向下方向键，将该图层向下移动，如图所示。

步骤 10 按照同样的方法，为"八哥"图层制作阴影效果，然后将这四个图层选中，按下链接图层按钮 ∞，将其链接，并执行"图层"→"新建"→"从图层建立组"命令，将该组命名为"枝头"，如图所示。

Step 02 休闲类海报——制作主题元素

步骤 01 将素材中的"墨迹"图层复制到该图像窗口中，按快捷键 Ctrl+T 自由变换，调整图像的大小与位置，按 Enter 键结束操作，设置该图层的"不透明度"为 60%，如图所示。

创作技能点拨

渐变编辑器：

"渐变编辑器"对话框用于修改现有渐变样式，还可以添加中间色，在两种以上的颜色间创建混合。

单击渐变工具 ，在其属性栏单击渐变颜色条，打开"渐变编辑器"对话框。

"渐变编辑器"对话框

❶ 预设渐变颜色列表。
❷ 不透明度色标。
❸ 色标。
❹ 更改所选色标的不透明度。
❺ 颜色中点。

一、添加色标

在颜色条下方单击，便增加一个色标，其颜色是以最近使用的颜色为标准的。

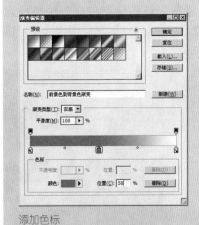

添加色标

▶ **步骤 02** 按照同样的方法，将"茶具"素材复制到该图像窗口中，调整好位置与大小之后，为该图层添加图层蒙版，然后设置画笔参数，在图像中涂抹，将部分图像隐藏，使茶具表现出模糊的渐变效果，如图所示。

Step 03 休闲类海报——为图像添加文字

▶ **步骤 01** 打开素材"Chapter07\03\Media\ 文字 .psd"文件，将两个文字形状图层复制到该文件中，等比例缩小图形之后，利用移动工具 将其放于不同的位置，如图所示。

▶ **步骤 02** 新建一个图层，单击钢笔工具 ，绘制一个异形图，按下快捷键 Ctrl+Enter，将路径转换为选区，填充为 R:127、G:37、B:2，取消选区，如图所示。

▶ **步骤 03** 单击横排文字工具 ，在页面中输入不同的文字，并且设置不同的文字属性，然后调整图层的顺序，如图所示。

二、改变颜色

双击色标，在弹出的"拾色器"对话框中可以设置色标的颜色。

双击色标

在"拾色器"对话框中设置颜色

三、添加不透明色标

在颜色条上方单击，便添加一个不透明度色标，其作用是改变当前不透明度色标所在位置的颜色的不透明度。

输入数值

添加不透明度色标

步骤 04 导入素材"Chapter07\03\Media\ 指纹 .jpg"文件，单击属性栏上的 ✔ 按钮，执行"图层"→"栅格化"→"智能图层"命令，将智能图层转换为普通图层，如图所示。

步骤 05 单击魔棒工具 ，在图像的白色区域单击，然后执行"选择"→"选取相似"命令将白色图像变为选区部分，按 Delete 键，删除白色图像，将指纹图像变为透明背景效果，然后取消选区，如图所示。

步骤 06 执行"编辑"→"自由变换"命令，图像四周出现定界框，然后按 Shift 键，拖动图像四周节点，等比例缩小图像，将其放置页面右侧如图所示位置，按 Enter 键，确认操作。

步骤 07 设置该图层的混合模式为"正片叠底"，不透明度为80%，最终的图像效果如图所示。

PHOTOSHOP 完美广告设计与技术精粹

拓展项目演练(醇香咖啡)

制作要点:

本例是一则制作咖啡海报的实例,将现有的素材进行整合与修饰,从而制作出浓情香味的咖啡效果图,在制作过程中,主要应用了不同的图层样式效果,表现出动人的图像效果。

最终效果: Ch07\03\Complete\ 咖啡.psd
素材位置: Ch07\03\Media\ 咖啡素材.psd

▶步骤01 打开本书附带光盘中的"Chapter07\03\Media\ 咖啡.psd"文件,如图所示。

▶步骤03 设置"线条"图层的不透明度为20%;设置"图层2"的混合模式为"线性光",不透明度为80%,为该图层添加蒙版,用黑白渐变来填充,如图所示。

▶步骤05 为该图层添加图层蒙版之后,利用画笔工具 ✏ 在图像中涂抹,黑色区域为图像的隐藏部分,灰色为图像半透明状态,白色区域为可见部分,使图像表达得更生动,如图所示。

▶步骤02 打开素材"Chapter 07\03\Media\ 咖啡素材.psd"文件,将"线条"、"图层2"复制到该文件中,进行链接之后,调整大小与位置,如图所示。

▶步骤04 选择"咖啡"图层,设置该图层的混合模式为"正片叠底",不透明度为50%,如图所示。

154 ◀◀◀

步骤 06 单击横排文字工具 T ，在"咖啡"图像的下方输入文字，并且设置文字的属性；然后执行"图层"→"图层样式"→"外发光"命令，效果如图所示。

步骤 07 切换到"斜面和浮雕"选项，设置好参数之后，单击"确定"按钮，文字效果如图所示。

步骤 08 按照同样的方法，输入其他文字，并且设置不同的样式效果，如图所示。

步骤 09 将素材"咖啡素材 .psd"文件中的"coffee cup"图层复制到该文件中，按下快捷键 Ctrl+T 自由变换，按住 Shift 键，等比例缩小图像，并且将其移至咖啡杯的上层中心位置，如图所示。

步骤 10 设置该图层的混合模式为"正片叠底"，并且单击"图层"面板下方的添加图层样式按钮 fx. ，在弹出的快捷菜单中选择"外发光"命令，然后设置参数，单击"确定"按钮，如图所示。

步骤 11 将"图层 3"到"图层 2 副本"图层选中，按下 按钮，在弹出的控制菜单中选择"链接图层"命令，将这几个图层链接起来，便于操作，最终的图像效果如图所示。

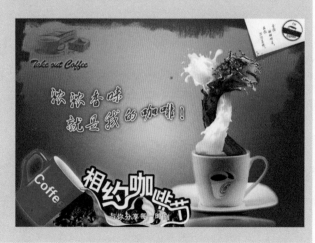

读书笔记

第 8 章
DM 广告案例

本章收录 6 个广告实战练习，包括图像的色彩调整、图层蒙版的应用等内容，能使学者在图像处理与合成方面获益匪浅。

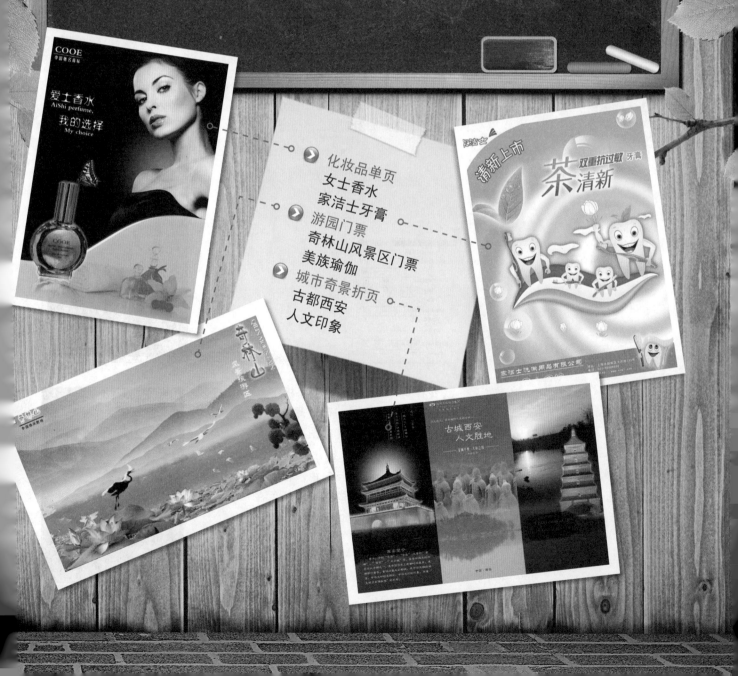

- 化妆品单页
 女士香水
 家洁士牙膏
- 游园门票
 奇林山风景区门票
 美族瑜伽
- 城市奇景折页
 古都西安
 人文印象

8.1 化妆品单页——女士香水

本例主要讲解了一则制作女士香水宣传单页的过程，利用各种素材进行完美的结合，表现出简单、大方的图像效果，不绚丽但高调，正适合化妆品类的风格。

配色应用：

制作要点：
1. 使用自由变换命令调整图像的大小与形状
2. 使用图层蒙版隐藏不需要显示的图像部分
3. 设置图像的混合模式，表现出特殊的效果
4. 使用图层样式为图像添加各种效果

最终效果： Ch08\01\Complete\ 女士香水 .psd
素材位置： Ch08\01\Media\ 香水素材 .psd、人物 .jpg……
难易程度： ★★★☆

行业知识导航

DM 的概述：

DM（direct mail advertising）直译为"直接邮寄广告"，即通过邮寄、赠送等形式，将宣传品送到消费者手中、家里或公司所在地。也有将其表述为直投杂志广告（direct magazine advertising）。

因此，DM 是区别于报纸、电视、广播、互联网等传统的广告刊载媒体的新型广告发布载体。传统广告刊载媒体贩卖的是内容，然后把发行量二次贩卖给广告主，而 DM 则是贩卖给直达目标消费者的广告通道。

Step 01 化妆品单页——制作单页的图像效果

▶ **步骤 01** 执行"文件"→"新建"命令或按快捷键 Ctrl+N，弹出"新建"对话框，设置参数，单击"确定"按钮，新建一个空白文档，将背景色填充为黑色，如图所示。

▶ **步骤 02** 单击"图层"面板下面的新建图层按钮 ，在"背景"图层的上方新建一个空白图层；单击渐变工具 ，按 D 键，还原前景色与背景色为黑色与白色，在属性栏中设置渐变工具的参数，然后在页面中拖曳，绘制如图所示效果。

DM除了采用邮寄以外，还可以借助于其他媒介，如传真、杂志、电视、电话、电子邮件及直销网络、柜台散发、专人送达、来函索取、随商品包装发出等。

DM可以直接将广告信息传送给真正的受众，而其他广告媒体形式只能将广告信息笼统地传递给所有受众，而不管受众是否是广告信息的真正受众。

DM 的表现形式：

信件、海报、图表、产品目录、折页、名片、订货单、日历、挂历、明信片、宣传册、折价券、家庭杂志、传单、请柬、销售手册、公司指南、立体卡片、小包装实物等都属于DM的表现形式。

步骤 03 置入素材"Chapter08\01\Media\ 人物 .jpg"文件，按下属性栏中的✔进行变换；在"图层"面板中的该图层上单击鼠标右键，在弹出的快捷菜单中选择"栅格化图层"命令，将智能对象转换为普通图层，如图所示。

 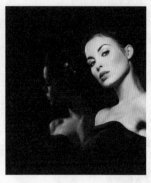

步骤 04 单击钢笔工具 ✐，在属性栏中设置参数，利用钢笔工具 ✐ 绘制出人物的路径，按 Ctrl+Enter 键，将路径转换为选区载入，按快捷键 Ctrl+Shift+I，反选选区，将选区内的图像删除，取消选区，如图所示。

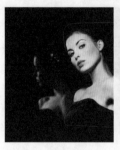 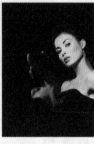

步骤 05 执行"编辑"→"自由变换"命令，显示出图像的定界框，按住 Shift 键拖曳图像四周的节点，将图像等比例方法，放置页面的右上角，然后按下 Enter 键确认操作，如图所示。

步骤 06 新建一个图层，单击钢笔工具 ✐，绘制出如图所示的异形图，然后将其转换为选区，填充为白色，取消选区，如图所示。

DM 的特点：

一、针对性

由于DM直接将广告信息传递给真正的受众，具有强烈的选择性和针对性。

DM的持续时间长，一个30秒的电视广告，它的信息在30秒后荡然无存。DM则明显不同，在受众者作出最后决定之前，可以反复翻阅直邮广告信息，并以此作为参照物来详细了解产品的各项性能指标，直到最后作出购买或舍弃的决定。

二、灵活性

不同于报纸杂志广告，DM的广告主可以根据自身的具体情况来任意选择版面。

步骤07 执行"图层"→"图层样式"命令，在弹出的"图层样式"对话框中选择"斜面和浮雕"选项，设置参数，完成后单击"确定"按钮，对图形添加斜面和浮雕样式，如图所示。

步骤08 将该图层进行复制，清除图层样式之后，设置该图形的选区，并将其转换为路径，利用转换点工具稍微调整图形的形状，再将其转换为选区，填充为 R:234、G:191、B:180，取消选区，如图所示。

步骤09 按照为图形添加效果的同样方法，为该图层添加内发光效果，如图所示。

步骤10 导入素材"香水图片.jpg"文件，将其转换为普通图层之后，设置该图层的混合模式为"线性加深"，不透明度为80%，然后调整图像的位置与大小，如图所示。

DM是由广告主直接寄送给个人的，故而广告主在付诸行动之前可以参照人口统计因素和地理区域因素选择受众对象以保证最大限度地使广告讯息为受众对象所接受。同时，与其他媒体不同，受众者在收到DM广告后，会迫不及待地了解其中内容，不会受外界干扰。基于这两点，DM广告与其他媒体广告相比能产生良好的广告效应。

▶步骤 11 为该图层添加图层蒙版，然后单击画笔工具 ，在属性栏中设置画笔的参数，在图像中涂抹，将图像的轮廓部分隐藏，使其表现出柔和的效果，如图所示。

▶步骤 12 按下快捷键 Ctrl+O，打开"香水素材 .psd"文件，将其中的两个图层复制到该文件中，进行大小、位置等属性的调整；然后为该图层添加"外发光"效果，如图所示。

▶步骤 13 将"图层 5"图层进行复制，执行"编辑"→"变换"→"垂直翻转"命令，将图像垂直翻转之后，按照同样的方法，将其进行斜切并改变图像的高度，移至合适位置之后，按下 Enter 键确认操作，如图所示。

▶步骤 14 设置该图层的混合模式为"亮光"，"不透明度"为50%；为该图层添加图层蒙版，然后用从白色至黑色的线性渐变在图层中拖曳，使图像显示出透明渐变的效果，如图所示。

三、可测定性

广告主在发出直邮广告之后，可以通过产品销量的增减变化情况及变化幅度来了解广告信息传出之后产生的效果，这一优势超过了其他广告媒体。

四、隐蔽性

DM是一种深入潜行的非轰动性广告，不易引起竞争对手的察觉和重视。

步骤 15 执行"滤镜"→"扭曲"→"水波"命令，在弹出的对话框中设置参数，然后单击"确定"按钮，图像效果如图所示。

Step 02　化妆品单页——文字的制作

步骤 01 单击横排文字工具 \boxed{T} ，输入相关文字，然后设置不同的文字属性，再新建一个图层，用矩形选框工具绘制一个选区，将其填充为白色，取消选区，如图所示。

步骤 02 按照同样的方法，为单页添加其他文字，如图所示。

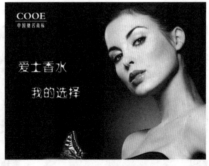
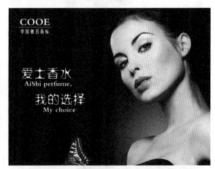

步骤 03 单击椭圆形选框工具 ，按住 Shift 键，绘制一些圆形选区，将其填充为白色之后，取消选区，然后设置图层的"不透明度"为20%，并将该图层复制，进行旋转，如图所示。

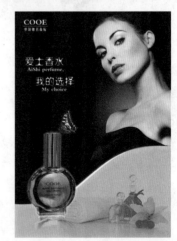

拓展项目演练（家洁士牙膏）

制作要点：

本实例是关于牙膏宣传单页的制作过程，主要以绿色、清新为主调，利用绿色与白色相间的图像为背景，给人以优雅、爽快的感觉，再为其配上可爱的卡通素材，更能体现产品本质的特征。

最终效果：Ch08\01\Complete\ 家洁士牙膏.psd
素材位置：Ch08\01\Media\ 家洁士牙膏.psd......

▶步骤 01 打开本书附带光盘中的"Chapter08\01\Media\ 家洁士牙膏.psd"文件，如图所示。

▶步骤 02 将打开的素材"Chapter08\01\Media\ 家洁士牙膏.psd"文件复制到另一个文档中并且调整大小与位置，如图所示。

▶步骤 03 选中"图层 5"图层，执行"图层"→"图层样式"命令，在弹出的对话框中选择"外发光"选项，设置参数，然后单击"确定"按钮，为该图层添加"外发光"样式；按照同样的方法，为另一个图层添加白色的"外发光"样式，如图所示。

▶步骤 04 将素材中的"叶子"图层复制到该文档中，调整图像的大小与位置，将该图层复制并向下移动一层，按住 Ctrl 键并单击该图层的缩略图，设定选区，填充为白色，如图所示。

步骤 05 执行"滤镜"→"模糊"→"高斯模糊"命令，在弹出的对话框中设置好参数之后，单击"确定"按钮；然后按照上述同样的方法，为该图层添加外发光效果。

步骤 06 新建一个图层，利用钢笔工具绘制出叶脉的路径，然后将其转换为选区之后，填充为白色，取消选区，并且为该图层添加内发光效果，如图所示。

步骤 07 单击矩形选框工具，按住 Shift 键，绘制一个正圆，填充为白色之后，设置该图层的不透明度为 20%；然后按住 Ctrl 键单击新建图层按钮，在该图层下方新建一个图层，用画笔工具绘制出水珠的阴影。

步骤 08 按照同样的方法，绘制其他叶片，如图所示。

步骤 09 在"图层 1"图层上方新建一个空白图层，利用矩形选框工具绘制一个矩形，将其填充为 R:63、G:153、B:86，然后取消选区，如图所示。

步骤 10 单击横排文字工具，在绿色图像上输入相关文字，并且设置不同的文字属性，家洁士牙膏的最终宣传单页制作完成，如图所示。

8.2 游园门票——奇林山风景区门票

本例主要讲解了门票的制作过程。由于门票分正反两面，所以我们主要在正面设计了该景区的奇特风景的宣传，而背面为次，主要以简单而具有代表性的图像为底色，其上添加了简单的文字介绍，色彩淡雅、清新，给人一种爽快感。

配色应用：

制作要点：
1. 使用自由变换命令调整图像的大小与形状
2. 使用图层蒙版隐藏不需要显示的图像部分
3. 设置图像的混合模式，表现出特殊的效果
4. 使用图层样式为图像添加各种效果

最终效果：Ch08\02\Complete\ 奇林山门票正 .psd……
素材位置：Ch08\02\Media\ 奇林山门票素材 .psd
难易程度：★★☆

行业知识导航

DM 广告的优点：

1）可以自主选择广告时间、区域，灵活性大，更加适应善变的市场。

2）想说就说，不为篇幅所累，广告主不再被"厚此不忍，薄彼难为"困扰，可以尽情赞誉商品，让消费者全方位了解产品。

3）内容自由，不拘泥于形式，可以第一时间抓住消费者的眼球。

4）信息反馈及时、直接，有利于买卖双方双向沟通。

Step 01 游园门票——制作景区的奇特背景

▶步骤01 执行"文件"→"新建"命令或按下快捷键 Ctrl+N，弹出"新建"对话框，设置参数，单击"确定"按钮，新建一个空白文档，将背景色填充为白色，如图所示。

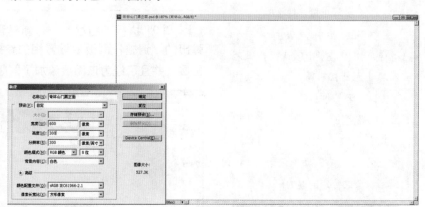

▶步骤02 打开素材"Chapter08\02\Media\ 奇林山门票素材 .psd"文件，将"图层 1"图层复制到正在编辑的图像文件中，按下快捷键 Ctrl+T 自由变换，调整图像的大小与位置，如图所示。

DM 的设计制作方法：

◎设计人员要透彻了解商品，熟知消费者的心理习性和规律，知己知彼，方能百战不殆。

◎爱美之心，人皆有之，故设计要新颖有创意，印刷要精致美观，吸引更多的眼球。

◎DM的设计形式没有法则，可视具体情况灵活掌握，自由发挥，出奇制胜。

◎充分考虑其折叠方式，尺寸大小，实际重量，便于邮寄。

◎可在折叠方法上玩些小花样，比如借鉴中国传统折纸艺术，让人耳目一新，但切记要使接受邮寄者方便拆阅。

◎配图时，多选择与所传递信息有强烈关联的图案，可以刺激记忆。

◎考虑色彩的魅力。

▶ **步骤 03** 按"图层"蒙版下方的 ▣ 按钮，为该图层添加图层蒙版，然后单击画笔工具 ✎，并设置画笔的参数，然后在图像中绘制黑色的区域，将该区域的图像隐藏，如图所示。

▶ **步骤 04** 按照同样的方法，将"奇林山门票素材 .psd"文件中的"湿地"图层复制到该图像文件中，调整好位置等属性之后，按下属性栏中的 ✓ 进行变换按钮，如图所示。

▶ **步骤 05** 执行"图层"→"新建调整图层"→"渐变映射"命令，在弹出的"调整"面板中设置相关参数，此时，软件会自动新建一个调整图层，并且已经为该图层添加了蒙版，图像效果如图所示。

创作技能点拨

滤镜（塑料包装）：

塑料包装滤镜为图像添加更多的高光效果。塑料包装滤镜对创建不规则的高光，如液体、玻璃等，都具有很好的效果。

在对话框中可以设定"高光强度"、"细节"和"平滑度"3个选项。

设置参数

原图

塑料包装效果

在制作包装时，经常会用到"塑料包装"命令，前面已讲解了使用塑料包装的效果，这里将以具体的实例来说明塑料包装在商业上的应用。

制作啤酒特效

原图

▶步骤06 将"Chapter08\02\Media\ 朝阳 .jpg"文件拖入该图像中，单击属性栏中的 ✔ 进行变换按钮，然后在"图层"面板中该图层上单击鼠标右键，在弹出的快捷菜单中选择"栅格化图层"，如图所示。

▶步骤07 执行"编辑"→"自由变换"命令，显示图像的定界框，按住 Shift 键拖动图像四周的节点，等比例放大图像，如图所示。

▶步骤08 设置该图层的不透明度为 36%，然后为该图层添加图层蒙版，利用画笔工具将部分图像隐藏，图像效果如图所示。

▶步骤09 按下 Ctrl 键，单击新建图层按钮 ，在该图层的下方新建一个图层，然后设置前景色为 R:217、G:148、B:14，单击渐变工具 ，在属性栏中设置渐变工具的参数，在图像中拖曳，增加朝阳的色彩，并设置该图层的混合模式为"正片叠底"，"不透明度"为 50%，如图所示。

创作技能点拨

单击钢笔工具 🖊，在图像上绘制啤酒特效的路径，将路径转换为选区后填充颜色。

执行"滤镜"→"模糊"→"高斯模糊"命令，将图像模糊。

单击加深工具 ✋，在图像中进行涂抹。

执行"滤镜"→"艺术效果"→"塑料包装"命令，打开"塑料包装"窗口，在其中设置各项参数。

Step 02　游园门票——为门票正面添加更多素材

⊙步骤 01　切换到"奇林山门票素材 .psd"文件中，将荷花的三个图层复制到该图像中，并且利用自由变换工具调整三个图层的大小与位置，然后按下快捷键 Ctrl+[或者 Ctrl+]，调整图层的顺序，如图所示。

⊙步骤 02　将荷花的三个图层相互链接之后，按照同样的方法，为该图像添加白鹤等素材，并且调整其大小与位置，如图所示。

⊙步骤 03　置入"Chapter08\02\Media\ 梅花 .jpg"文件，确认对其进行变换后将其转换为普通图层，利用魔术橡皮擦工具 ✐将白色的背景擦除，按Ctrl+T 键进入自由变换状态调整图像的大小与位置，如图所示。

⊙步骤 04　调整该图层的不透明度为 70%，将该图层复制两次，分别等比例缩小，移至不同的位置，然后将这三个梅花图层选中，进行链接，如有必要，可复制花朵，如图所示。

塑料包装

高光强度 (H)　　10

细节 (D)　　10

平滑度 (S)　　12

"塑料包装"窗口

塑料包装效果

调整色阶

完成效果

步骤 05 新建一个图层,将其填充为黑色,执行"滤镜"→"渲染"→"镜头光晕"命令,在弹出的对话框中设置参数之后,单击"确定"按钮,设置该图层的混合模式为"滤色",如图所示。

步骤 06 为该图层添加图层蒙版,将多余部分隐藏并且将其等比例缩小,移至太阳光的位置,然后在蒙版处单击鼠标右键,选择"应用图层蒙版"命令,如图所示。

Step 03 游园门票——添加说明文字

步骤 01 单击横排文字工具 T,在属性栏中设置文字的属性之后,在页面中输入相关文字;为不同的文字设置不同图层样式,如图所示。

步骤 02 单击钢笔工具,绘制出该景区的标志,然后将其转换为选区,填充不同的颜色,如图所示,门票的正面制作完成。

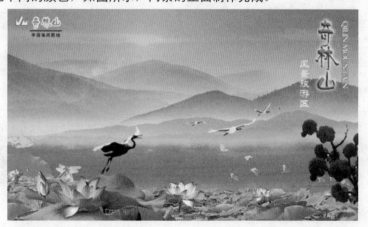

钢笔工具（填充路径）：

钢笔工具的主要作用是绘制路径。这里介绍填充路径的用法。

原图

绘制路径

右击路径，在弹出的快捷菜单中选择"填充路径"命令，打开"填充路径"对话框。

"填充路径"对话框

内容：此选项区域包含使用和自定图案两部分，"使用"下拉列表中有多个选项。

"使用"下拉列表

混合：分为模式和不透明度两部分。模式的用法和图层混合模式一样；不透明度指定填充的不透明度。

Step 04　游园门票——制作门票背面的背景效果

▶**步骤01** 新建一个与正面同样大小的文件，置入素材"Chapter08\02\Media\夕阳.jpg"文件，调整文件的大小与位置，然后按下 Enter 键，并将该图层转换为普通图层，设置其填充为 86%，如图所示。

▶**步骤02** 新建一个空白图层，设置前景色为 R:11、G:196、B:15，然后单击椭圆选框工具 ◯，在该图层中绘制一个椭圆，按下快捷键 Ctrl+Shift+I，将选区反选，设置羽化值为 15px，用前景色来填充选区，取消选区，如图所示。

▶**步骤03** 设置该图层的"不透明度"为 60%，将素材"Chapter08\02\Media\山峦.jpg"文件置入，按照调整夕阳的同样方法，将其转换为普通图层，然后按下快捷键 Ctrl+Alt+G，创建剪切蒙版，用绿色形状来限制"山峦"图层的显示效果，如图所示。

▶**步骤04** 新建一个图层，将该图层填充为白色，设置图层的"不透明度"为 20%，使图像显示出朦胧的效果，如图所示。

渲染：可以设置羽化半径，羽化半径越大，边缘越模糊；反之，羽化半径越小，边缘越清晰可见。

填充图案

设置模式为"叠加"，制作出有纹理的星星效果。

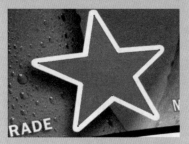

完成效果

在对话框中设置参数如下。

"填充路径"对话框

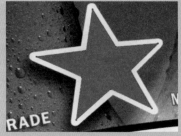

完成效果

步骤 05 再次新建一个图层，选择自定义形状工具，在属性栏中设置好参数之后，在图像中拖曳鼠标，绘制一个如图所示的效果。

步骤 06 设置该图层的"不透明度"为 100%，并且执行"图层"→"图层样式"→"描边"命令，为该图层添加描边效果，如图所示。

Step 05 游园门票——为门票背面添加文字

步骤 01 单击横排文字工具，在属性栏中设置文字参数，然后在绿色的方框上面拖曳出一个文字框，输入相关文字，完成后按 Ctrl+Enter 键结束操作，如图所示。

步骤 02 再次单击横排文字工具，设置文字的参数之后，在属性栏中输入文字，并且单击创建文字变形按钮，打开"变形文字"对话框，设置参数后，单击"确定"按钮，并且为文字设置斜面和浮雕、描边、外发光效果，按照同样的方法输入地址等其他文字，如图所示。

拓展项目演练（美族瑜伽）

制作要点：

本实例是一则关于瑜伽宣传单页的制作过程，选择绿色为背景，突出了人与自然和谐相处的观念。在制作过程中，主要是利用"自由变换"命令调整了人物的大小与位置，再为气球添加了效果，这样，更能给人一种安静、舒畅、真实的气氛与感觉。

最终效果：Ch08\02\Complete\ 美族瑜伽.psd
素材位置：Ch08\02\Media\ 人物.psd...

▶ **步骤 01** 按下快捷键 Ctrl+O，打开本书附带光盘中的素材"Chapter08\02\Media\ 美族瑜伽.psd"文件，如图所示。

▶ **步骤 02** 按照同样的方法，打开素材"Chapter08\02\Media\ 人物.psd"文件，将其中的素材复制到另一个文档中并且调整大小与位置。

▶ **步骤 03** 单击画笔工具 ✎，在属性栏中设置画笔参数，然后按下 Ctrl 键，并单击"图层"面板中的新建图层按钮 ❑，在"人物"图层下面新建一个空白图层；在该图层中用画笔涂抹，绘制出人物的影子效果，如图所示。

▶ **步骤 04** 选择"气球 1"图层，执行"图层"→"图层样式"命令，在打开的对话框中选择"外发光"选项，设置参数，然后单击"确定"按钮。按住 Alt 键，拖动按钮至"气球 2"图层，将图层样式进行复制，对该图层应用外发光效果，如图所示。

8.3 城市奇景折页——古都西安

本例主要讲解了三折页的制作过程，在制作过程中，首先是利用复制图层并且移动图层的方法，将页面大小分为三等分，然后将不同的文化因素进行修饰整合，使其表现出一幅具有代表性的图像效果，古今结合，具有优厚的文化底蕴。

配色应用：

制作要点：

1. 将绘制好的图形进行复制，调整位置，将页面分为三等分
2. 使用自由变换命令调整图像的大小与形状
3. 使用图层蒙版隐藏不需要显示的图像部分

最终效果： Ch08\03\Complete\ 古都西安 .psd
素材位置： Ch08\03\Media\ 祥云 .psd、钟楼 .jpg……
难易程度： ★★★☆

创作技能点拨

钢笔工具（描边路径）：

在创建一个路径后，执行"描边路径"命令能在路径上进行描边处理。

1）打开一个图像文件。

2）单击钢笔工具 ，沿着花的形状绘制路径。

3）在路径上单击右键，在弹出的快捷菜单中选择"描边路径"命令，打开"描边路径"对话框。

"描边路径"对话框

Step 01 古都西安——制作折页的背景

步骤 01 执行"文件"→"新建"命令或按下快捷键 Ctrl+N，弹出"新建"对话框，设置参数，单击"确定"按钮，新建一个空白文档，将背景色填充为黑色，如图所示。

步骤 02 执行"图层"→"新建"→"图层"命令，在弹出的"新建图层"对话框中设置好参数之后，单击"确定"按钮，新建一个空白图层，然后单击矩形选框工具 ，在该图层上绘制一个选区，将其填充为任意颜色，取消选区，如图所示。

创作技能点拨

4）单击"工具"下拉按钮，在下拉列表中选择需要的工具。选择不同的工具，描边效果会不一样。

使用描边路径前必须对工具进行设置，例如选择画笔工具，则要在属性栏上设置画笔形状、大小、不透明度，设置好画笔的颜色，然后再进行描边处理。

（1）工具：画笔工具

沿着图像的边缘描边

（2）工具：橡皮擦工具

擦除中间的描边

（3）工具：加深工具

加深中间描边的颜色

步骤 03 将该图层拖曳到"图层"面板的新建图层按钮上，将该图层进行复制，再次执行该操作，复制两个副本图层，然后利用移动工具将各个图形移动，使得三个矩形为相邻状态，并将其填充为不同的颜色，便于区分，如图所示。

步骤 04 将这三个矩形图层选中，按下快捷键 Ctrl+T 自由变换，拖曳四周的控制点，调整三个图形与页面同等大小，然后按下 Enter 键确认操作，如图所示。

步骤 05 按下 Ctrl 键，单击"图层 1 副本"图层的缩略图，将该图层的矩形设置为选区，然后单击渐变工具，在属性栏中设置参数之后，在该选区中拖动鼠标，将其填充为渐变效果，取消选区，如图所示。

步骤 06 按下快捷键 Ctrl+O，打开素材"Chapter08\03\Media\祥云 .psd"文件，将三个图层中的图像复制到正在编辑的"古都西安"文件中，然后利用自由变换命令调整图像的大小与位置，也可将部分祥云进行复制，最后将关于"祥云"的图层进行合并，并且将其填充为白色，如图所示。

路径与选区的相互转换：

在设计中经常会将路径转换为选区或将选区转换为路径。

原图

绘制"花朵"的路径

一、将路径转换为选区

单击路径，在弹出的快捷菜单单选择"建立选区"命令。按下快捷键 Ctrl+Enter 也可将路径转换为选区。

二、将选区转换为路径

在选区的状态下，单击"路径"面板上的"工作路径"将选区转换为路径，并按下 Ctrl+D 取消选区。

▶ **步骤 07** 设置该图层的不透明度为 15%，然后将该图层调整到"图层 1 副本"的上层，按快捷键 Ctrl+Alt+G，创建剪切蒙版，利用矩形选区来限制祥云的显示范围，如图所示。

▶ **步骤 08** 将"图层 1"图层选中，将该图层的图形设置为选区之后，按照上述填充背景同样的方法，将该选区填充为从黑色到米色的径向渐变，取消选区，将"图层 1 副本 2"图层的图形填充为黑色，如图所示。

Step 02　古都西安——添加主题元素

▶ **步骤 01** 按下快捷键 Ctrl+O，打开素材"Chapter08\03\Media\兵马俑.jpg"文件，将该图像复制到"古都西安"文件中，利用自由变换命令调整图像的大小与位置，如图所示。

▶ **步骤 02** 单击"图层"面板底部的添加图层蒙版按钮 ▣，为该图层添加一个图层蒙版；选择渐变工具 ▤，在属性栏中设置好参数，如图所示。

创作技能点拨

去色：

执行"图像"→"调整"→"去色"命令，可以将原图的颜色转换为以灰色调为主的图像。

原图

去色命令

执行"图像"→"调整"→"色相/饱和度"命令，可以任意改变图像的颜色。

调整色相/饱和度

▶ 步骤 03 设置好之后单击"确定"按钮，然后在该图像中拖曳，将边缘隐藏，表现出与背景色相融的效果，如图所示。

▶ 步骤 04 将 素 材 "Chapter08\03\Media\钟楼.jpg"文件拖入该文档中，然后释放鼠标，在属性栏中单击✓进行变换按钮，然后将该图层进行栅格化，转换为普通图层，如图所示。

▶ 步骤 05 单击钢笔工具，在属性栏中设置好参数之后，在该图层中绘制出钟楼的路径，然后按下 Ctrl+Enter 键，将路径转换为选区载入，按下快捷键 Ctrl+Shift+I，将选区反选后删除，取消选区，就可以将钟楼的图像抠出，如图所示。

▶ 步骤 06 进入自由变换状态调整钟楼的大小与位置于左边的矩形框上方，然后按下 Enter 键；为该图层添加蒙版，单击画笔工具，设置参数，在图像中涂抹，将图像底部隐藏，使其表现出柔和的边缘，如图所示。

▶ 步骤 07 执行"图层"→"图层样式"命令，在打开的"图层样式"对话框中选择"外发光"选项，设置"外发光"样式的参数，然后单击"确定"按钮，如图所示。

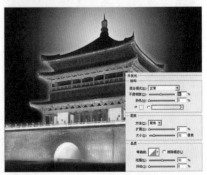

矩形选框工具：

单击矩形选框工具 □，在属性栏上的"样式"下拉列表中有3种样式，分别是正常、固定比例、固定大小。选择不同的样式可以制作出不同的选区。

样式：正常

- 正常
- 固定比例
- 固定大小

正常：在图像上建立随意大小的选区。

原图

样式：正常

固定比例：选择"固定比例"，分别设置"宽度"和"高度"。

原图

▶ 步骤 08 将素材"Chapter08\03\Media\ 大雁塔 .jpg"文件拖入该文件，进行变换之后，将图层转换为普通图层，按照抠取"钟楼"图像的同样方法，将"大雁塔"图像抠出，如图所示。

▶ 步骤 09 同样地，调整图像的大小与位置，将其放置到右侧黑色矩形的上方，为该图层添加蒙版，利用画笔工具 ✎ 将部分图像隐藏，然后为该图像添加外发光效果，如图所示。

▶ 步骤 10 将素材"日落 .jpg"文件导入到该文档中，调整位置、大小之后，将图层转换为普通图层，为其添加蒙版，如图所示。

▶ 步骤 11 单击渐变工具 ■，设置属性为从白色到黑色的线性渐变，在图像中拖曳，将部分图像隐藏，然后执行"图层"→"创建剪贴蒙版"命令，只显示黑色矩形内部的风景，如图所示。

▶ 步骤 12 将素材"南湖 .jpg"文件导入该文件中，调整大小，然后添加图层蒙版，单击渐变工具 ■，设置属性为从白色到黑色的线性渐变，在图像中拖曳，使其表现出透明渐变的效果，设置图像的"不透明度"为 50%，如图所示。

创作技能点拨

样式：固定比例

固定大小：选择"固定大小"，分别设置"宽度"和"高度"。

原图

样式：固定大小
宽度：200px
高度：200px

样式：固定大小
宽度：200px
高度：300px

Step 03 古都西安——添加文字

> 步骤01 新建一个图层，单击钢笔工具，在窗口中绘制出企业标志，然后切换到"路径"面板，单击将路径转换为选区按钮，将其填充为白色，取消选区，如图所示。

> 步骤02 单击横排文字工具，在属性栏中设置相关属性，在文档中输入企业名称，如有必要，还可新建一个图层，绘制一个矩形选区，填充为白色，稍加修饰，将企业名称与标志等图层选中，进行链接，便于移动时的整体操作，如图所示。

> 步骤03 将链接的图层拖动到新建图层按钮上，进行复制，然后改变文字的颜色为黑色，按下若干次向下、向右方向键，并设置这些图层的不透明度为80%，表现出文字阴影效果，如图所示。

> 步骤04 按照同样的方法，利用横排文字工具输入其他文字，将其放置到合适的位置，在编辑"西安简介"段文字之时，可以利用横排文字工具先绘制一个文字框，然后输入文字，将不同的文字分别选中，再在属性栏中设置参数，最终的图像效果如图所示。

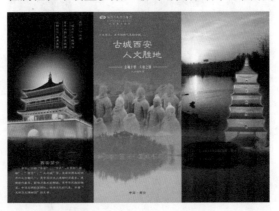

拓展项目演练（人文印象）

制作要点：

本实例是一则关于人文印象的邮票的制作过程，利用一张风景图片，对其进行渐变映射和滤镜的修饰之后，使图像变为水彩画的效果，然后利用软件自带的形状，绘制出邮票的边缘效果，再添加阴影效果，最终的邮票效果会表现出优雅的风格。

最终效果：Ch08\03\Complete\ 人文印象.psd
素材位置：Ch08\03\Media\ 风景.jpg

▶步骤 01 按下快捷键 Ctrl+O，打开本书附带光盘中的素材"Chapter08\03\Media\ 风景.jpg"文件，如图所示。

▶步骤 02 按下快捷键 Ctrl+J，通过复制建立一个图层，即可将"背景"图层进行复制，将副本图层隐藏，如图所示。

▶步骤 03 切换至"背景"图层，执行"图像"→"调整"→"渐变映射"命令，在弹出的对话框中设置参数，并且应用参数，图像效果如图所示。

▶步骤 04 将"图层 1"图层显示并选中，执行"滤镜"→"成角的线条"命令，在弹出的对话框中设置参数，然后单击"确定"按钮，如图所示。

步骤 05 设置该图层的混合模式为"线性加深","不透明度"为 55%，图像效果如图所示。

步骤 06 按下快捷键 Ctrl+E 向下合并图层，按住 Alt 键双击"背景"图层，将其转换为普通图层，即"图层 0"，如图所示。

步骤 07 按下 Ctrl 键，单击新建图层按钮 ，在该图层下方新建一个图层，将其填充为黑色；然后利用自由变换命令将图像等比例缩小，如图所示。

步骤 08 将前景色设置为白色，在图像的最上层新建一个空白图层，选择自定义形状工具，在属性栏的形状下拉列表中选择"邮票 1"选项，在图层中拖曳，绘制一个如图所示的形状。

步骤 09 将"图层 0"图层选中，按下快捷键 Ctrl+]，向上移动一层，调整图像合适位置与大小，然后将超出白色区域的图像删除，如图所示。

步骤 10 在页面中输入文字，并且设置文字的参数，更换背景颜色，并且为"图层 2"添加阴影效果，一张具有人文印象的邮票制作完成，如图所示。

第9章

户外广告案例

在平面设计中，户外广告是具有典型代表性的广告类型，它以最简单、最直观的形式起到标志和宣传的作用。本章收录 6 个户外广告实战练习，全面讲解了制作各类户外广告的表现手法和技术要领。

- 霓虹灯广告
 音乐 KTV
 爱家便利店
- 车身广告
 德芙意巧克力
 啵啵奶糖
- 高立柱广告
 风景区
 赏客游乐场

9.1 霓虹灯广告——音乐KTV

本例制作的是KTV的霓虹灯广告，"享受生活，体验激情"是现代人的追求。该广告通过各种音乐元素的组合，使人过目难忘，达到理想的宣传效果。

配色应用：

制作要点：

1. 使用渐变工具制作背景
2. 使用图层样式为图像添加各种效果
3. 使用文字变形命令制作文字效果
4. 调整图层混合模式和不透明度使图像之间衔接自然

最终效果： Chapter09\01\Complete\ 音乐 KTV.psd

素材位置： Chapter09\01\Media\ 素材 1.psd ～素材 6.psd

难易程度： ★★★

行业知识导航

户外广告概述：

户外广告是一种典型的广告形式，随着社会经济的发展，户外广告已不仅仅是广告业的一种传播媒介，也是现代化城市环境建设布局中的一个重要组成部分。电脑喷画技术在户外广告中的应用，极大地提高了户外广告的制作水平和表现力，与城市的美化、商店的布局、街道的连接相得益彰，成为现代大都市的又一景观。

Step 01 音乐KTV——背景设计

▶ 步骤01 执行"文件"→"新建"命令或按下快捷键 Ctrl+N，弹出"新建"对话框，设置宽度为82.8cm，高度为53.6cm，分辨率为300 像素\英寸，单击"确定"按钮，如图所示。将前景色设为 R:81、G:135、B:234，背景色设为黑色，选择渐变工具，单击属性工具栏上的，打开"渐变编辑器"对话框，选择前景色到背景色渐变。

▶ 步骤02 选中"背景"图层，单击径向渐变按钮，在页面内拖曳，绘制渐变，如图所示。

随着技术的不断发展，时下正在发展和普及的有电脑写真喷绘广告、柔性灯箱广告、三面转体广告牌、三面翻转广告牌、多画面循环广告牌、电脑控制的彩色活动跳格电子显示屏、发光二极管显示板，电子大屏幕墙、空中激光动画等新的户外广告媒体。

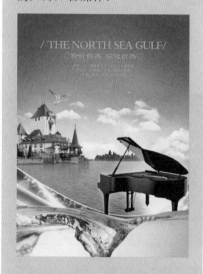

/ THE NORTH SEA GULF/

户外广告媒体类型：

户外广告的类型有很多，例如射灯广告牌、公交车广告、灯箱广告、霓虹灯广告、单立柱、候车厅广告、火车站广告、机场广告、单一媒体、网络媒体等。

热舞 的士高

展板海报 通用模板
DISCO NIGHT

Step 02　音乐KTV——主题元素设计

▶ **步骤01** 按下快捷键 Ctrl+O，打开本书附带光盘中的 "Chapter09\01\Media\ 素材 1.psd" 文件，将打开的图像拖曳到正在操作的文件窗口中，将图层混合模式设为 "滤色"，"不透明度" 设为 33%，如图所示。

▶ **步骤02** 选中拖入图层，单击添加图层样式 fx，打开 "图层样式" 对话框，选择 "外发光"，参数设置如图所示。设置完毕按 Enter 键确认。

▶ **步骤03** 打开本书附带光盘中的 "Chapter09\01\Media\ 素材 2.psd" 文件，将打开的图像拖曳到正在操作的文件窗口中，将图层混合模式分别设为 "颜色减淡"、"叠加"、"滤色" 和 "正片叠底"，如图所示。

▶ **步骤04** 选中 "图层 1"，单击添加图层样式 fx，打开 "图层样式" 对话框，选择 "外发光"，参数设置如图所示。设置完毕按 Enter 键确认。

户外广告的形式：

一、路牌广告

在户外广告中，路牌广告最为典型。路牌广告从其开始发展到今天，媒体特征始终是一致的。它一般设立在闹市地段。地段越好，行人就越多，因而广告所产生的效应也越强。因此路牌的特定环境是马路，其对象是动态的行人，所以路牌画面多以图文的形式出现，画面醒目，文字精炼，使人一看就懂，具有印象捕捉快的视觉效应。

随着商业产品营销活动的快速发展，路牌广告的种类和表现形式也有了相应的发展。平面布局的绘画形式已不能充分利用好的路段媒介，于是运用长条连接的立体三面造型手法，用自动电路控制，使路牌广告能定时翻转。这样，一块路牌的位置就可以放置3个不同的广告，而且因其翻动效果更加引人注目。

▶ **步骤05** 打开本书附带光盘中的"Chapter09\01\Media\ 素材 3.psd"文件，将打开的图像拖曳到正在操作的文件窗口中，将图层混合模式分别设为"正片叠底"、"柔光"、"柔光"和"强光"，如图所示。

▶ **步骤06** 打开本书附带光盘中的"Chapter09\01\Media\ 素材 4.psd"文件，将打开的图像拖曳到正在操作的文件窗口中，将图层的"不透明度"分别设置为 75% 和 88%，如图所示。

▶ **步骤07** 选中"图层 2"，单击添加图层样式 *fx*，打开"图层样式"对话框，选择"外发光"，参数设置如图所示。设置完毕按 Enter 键确认。

▶ **步骤08** 打开本书附带光盘中的"Chapter09\01\Media\ 素材 5.psd"文件，将打开的图像拖曳到正在操作的文件窗口中，将"图层 3"的"不透明度"设置为 9%。

行业知识导航

二、霓虹灯广告

霓虹灯是户外广告中灯光类广告的主要形式之一，它的媒体特点是利用新科技、新手段、新材料，在表现形式上以光、色彩、动态等特点来吸引观众的注意，从而提高信息的接受率。霓虹灯广告一般都设置在城市的制高点、大楼层顶和商店门面等醒目的位置上。它不仅白天起到路牌广告、招牌广告的作用，夜间更以其鲜艳夺目的色彩，起到点缀城市夜景的作用。

霓虹灯广告在夜晚闪耀着梦幻的光芒，很能吸引人的视线，广告效应比较强。在户外广告中占有一定的比例。

▶步骤09 选中"图层4"，单击添加图层样式 fx，打开"图层样式"对话框，选择"外发光"，参数设置如图所示。设置完毕按 Enter 键确认。

▶步骤10 选中"图层5"，单击添加图层样式 fx，打开"图层样式"对话框，选择"外发光"，参数设置如图所示。设置完毕按 Enter 键确认。

▶步骤11 将前景色设为白色，选择横排文字工具 T，设置合适的字体和字号，在页面内输入相应文字，按下快捷键 Ctrl+T，进行旋转，如图所示。

▶步骤12 选中文字图层，单击添加图层样式 fx，打开"图层样式"对话框，选择"外发光"，参数设置如图所示。设置完毕按 Enter 键确认。

行业知识导航

三、公共交通类广告

公共交通类广告，如车船广告，是户外广告中用得比较多的一种媒体，其传递信息的作用是不容忽视的。广告主可以借助这类广告向公众反复传递信息，因此它是一种高频率的流动广告媒介。特别是公交车辆往返于城市的主要街道，在车辆两侧或车头车尾上做广告，覆盖面广，广告效应尤为强烈。

四、灯箱广告

灯箱广告、灯柱、塔柱广告、街头钟广告和候车亭广告的媒体特征都是利用灯光把灯片、招贴纸、柔性材料照亮，形成单面、双面、三面或四面的灯光广告。这种广告外形美观，画面简洁，视觉效果特别好。灯箱广告归纳起来有以下几种类型。

1）方型或长方型灯箱、灯柱广告。这种广告既有立在人行道上的，也有挂在路灯灯柱上的，有单面的，也有双面的。

▶步骤13 打开本书附带光盘中的"Chapter09\01\Media\ 素材 6.psd"文件，将打开的图像拖曳到正在操作的文件窗口中，如图所示。

▶步骤14 选中"logo"图层，单击添加图层样式 fx，打开"图层样式"对话框，选择"描边"，参数设置如图所示。设置完毕按 Enter 键确认。

▶步骤15 将前景色设为 R:255、G:240、B:9，选择横排文字工具 T，设置合适的字体和字号，在页面内输入相应文字，在文字上单击右键选择文字变形，打开"变形文字"对话框，设置参数。设置完毕按 Enter 键确认。

▶步骤16 选中文字图层，单击添加图层样式 fx，打开"图层样式"对话框，选择"投影"，设置参数，设置完毕按 Enter 键确认。至此，本案例就制作完成了，最终效果如图所示。

拓展项目演练（爱家便利店）

制作要点：

结合图层蒙版、图层样式以及图层混合模式使图像之间衔接自然

最终效果：Chapter09\01\Complete\ 爱家便利店 .psd
素材位置：Chapter09\01\Media\ 素材 7.psd ～ 素材 9.psd

▶ **步骤01** 执行"文件"→"新建"命令或按下快捷键 Ctrl+N，弹出"新建"对话框，设置宽度为 60 厘米，高度为 40 厘米，分辨率为 96 像素 \ 英寸，单击"确定"按钮，如图所示。

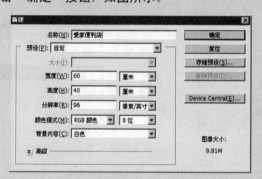

▶ **步骤02** 选择钢笔工具 ，在页面内单击确定起始点，绘制如图所示的路径。

▶ **步骤03** 将前景色设为 R:233、G:0、B:167，背景色设为 R:255、G:0、B:254，选择渐变工具 ，单击属性工具栏上的 ，打开"渐变编辑器"对话框，选择前景色到背景色渐变，如图所示。

▶ **步骤04** 按下快捷键 Ctrl+Shift+N，新建"图层 1"，按下快捷键 Ctrl+Enter，将路径转为选区，在属性工具栏单击线性渐变按钮 ，在选区内拖曳，绘制渐变。按下快捷键 Ctrl+D 取消选择，如图所示。

▶ **步骤05** 按下快捷键 Ctrl+O，打开本书附带光盘中的"Chapter09\01\Media\ 素材 7.psd"文件，将打开的图像拖曳到正在操作的文件窗口中，将"图层 2"的混合模式设为"饱和度"，如图所示。

步骤06 选中"图层 3",单击添加图层样式 *fx*,打开"图层样式"对话框,选择"颜色叠加",将叠加颜色设为 R:178、G:0、B:95,按 Enter 键确认。

步骤07 单击多边形套索工具,在属性工具栏选择添加到选区,在页面内创建如图所示的选区。

步骤08 按下快捷键 Ctrl+Shift+N,新建"图层 4",将前景色设为 R:218、G:54、B:69,按下快捷键 Alt+Delete 进行填充。将图层不透明度设为 60%。

步骤09 按下快捷键 Ctrl+D 取消选择。单击添加图层蒙版,为其添加蒙版,选中蒙版,选择渐变工具,在蒙版上绘制由黑到白的径向渐变。

步骤10 按下快捷键 Ctrl+O,打开本书附带光盘中的"Chapter09\01\Media\ 素材 8.psd"文件,将打开的图像拖曳到正在操作的文件窗口中,如图所示。

步骤11 选中"logo"图层,单击添加图层样式 *fx*,打开"图层样式"对话框,选择"外发光",参数设置如图所示。设置完毕按 Enter 键确认。

步骤12 将前景色设为 R:0、G:167、B:0,选择横排文字工具 **T**,设置合适的字体和字号,在页面内输入相应文字,在"logo"图层右侧单击鼠标右键,选择复制图层样式,在文字图层右侧单击鼠标右键,选择粘贴图层样式,如图所示。

步骤13 选择横排文字工具 **T**,设置合适的字体和字号,在页面内输入"我们更努力 使您更满意",将前景色设为 R:254、G:167、B:28,设置合适的字体和字号,在页面内输入"盛大开幕",如图所示。

步骤14 选中"我们更努力 使您更满意"图层，单击添加图层样式 _fx_，打开"图层样式"对话框，选择"描边"，设置参数。设置完毕后不关闭对话框，继续勾选"渐变叠加"复选框，设置参数，如图所示。

步骤15 设置完毕按 Enter 键确认。应用图层样式，效果如图所示。选中"盛大开幕"图层，单击添加图层样式 _fx_，打开"图层样式"对话框，选择"投影"，设置参数，如图所示。

步骤16 设置完毕后不关闭对话框，继续勾选"描边"复选框，设置参数。设置完毕后不关闭对话框，继续勾选"渐变叠加"复选框，设置参数，如图所示。

步骤17 设置完毕按 Enter 键确认。应用图层样式，如图所示。

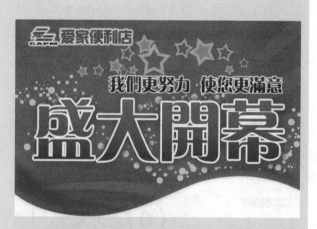

步骤18 选择钢笔工具 _p_，在页面内单击确定起始点，绘制如图所示的路径。按下快捷键 Ctrl+Enter，将路径转为选区，如图所示。

步骤19 按下快捷键 Ctrl+Shift+N，新建"图层8"，将前景色设为 R:255、G:243、B:1，按下快捷键 Alt+Delete 进行填充，如图所示。

步骤20 按下快捷键 Ctrl+D 取消选择。单击添加图层样式 *fx.*，打开"图层样式"对话框，选择"渐变叠加"，设置参数。设置完毕按 Enter 键确认，如图所示。

步骤21 将前景色设为 R:255、G:243、B:1，选择横排文字工具 T，设置合适的字体和字号，在页面内输入"OPEN"，将"OPEN"图层拖曳到创建新图层 ，得到"OPEN 副本"。

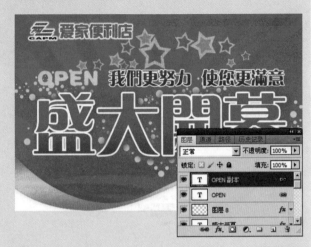

步骤22 选中"OPEN"图层，单击添加图层样式 *fx.*，打开"图层样式"对话框，选择"描边"，参数设置如图所示。设置完毕按 Enter 键确认，如图所示。

步骤23 选中"OPEN 副本"图层，单击添加图层样式 *fx.*，打开"图层样式"对话框，选择"斜面和浮雕"，参数设置如图所示。

步骤24 设置完毕后不关闭对话框，继续勾选"描边"复选框，设置参数。设置完毕按 Enter 键确认。应用图层样式，如图所示。

步骤25 按下快捷键 Ctrl+O，打开本书附带光盘中的"Chapter09\01\Media\ 素材 9.psd"文件，将打开的图像拖曳到正在操作的文件窗口中。至此，本案例就制作完成了，最终效果如图所示。

9.2 车身广告——德芙意巧克力

本例制作的是一张巧克力的车身广告，在颜色使用上主要采用红色系，与主题相呼应，给人一种温馨浪漫的感觉，凸显出广告所要表达的主题，达到理想的宣传效果。

配色应用：

制作要点：
1. 使用图层蒙版和橡皮擦工具擦除不需要的图像
2. 使用多边形套索工具绘制多边形
3. 使用渐变工具和图层样式制作立体效果
4. 使用曲线调整图层调整图像明暗

最终效果：Chapter09\02\Complete\ 德芙意巧克力 .psd
素材位置：Chapter09\02\Media\ 背景 .jpg、素材 1.psd…
难易程度：★★★★

行业知识导航

2）两只以上的灯箱组合成灯箱广告群体，大都用在候车厅、大型商场门口、广场以及马路人行道转弯角。这些部位视野广，人流量大，能起到较好的广告传播作用。

3）圆柱型古典风格的塔柱、塔亭广告。这种广告与城市环境相呼应，在人行道上占地面积少，行人从各个角度都能看到广告，使有限的面积产生无限的广告。

Step 01 德意巧克力——背景设计

▶ 步骤01 执行"文件"→"打开"命令或按下快捷键 Ctrl+O，打开本书附带光盘中的"Chapter09\02\Media\ 背景 .jpg"文件，如图所示。

▶ 步骤02 打开本书附带光盘中的"Chapter09\02\Media\ 素材 1.psd"文件，将打开的图像拖曳到正在操作的文件窗口中，将"Layer 8"的混合模式设为"叠加"。

▶ 步骤03 按住 Ctrl 键分别单击"Layer 7"和"Layer 8"图层，将其选中并拖曳到创建新图层 ，得到"Layer 7 副本"和"Layer 8 副本"。

创作技能点拨

工作界面显示方式：

在执行"文件"→"打开"命令后，文件在Photoshop中的屏幕显示模式共有3种。

标准的屏幕模式： 默认视图，将显示菜单栏、滚动条和其他屏幕元素。也是基本的Photoshop显示模式。

带有菜单栏的全屏模式： 扩大图像显示范围，但在视图中保留菜单栏。单击标题栏上的▣按钮，在下拉菜单中选择"带有菜单栏的全屏模式"，切换到带有菜单栏的全屏模式，主要设置画面为包含菜单的全屏模式。

全屏模式： 可在屏幕范围内移动图像以查看不同的区域。单击标题栏上的▣按钮，在下拉菜单中选择"全屏模式"，切换到全屏模式，主要是将画面设置为没有菜单的全屏模式。

步骤04 选中"Layer 9"，单击添加图层蒙版▣，为其添加图层蒙版，单击橡皮擦工具✐，在属性工具栏中设置合适的画笔属性，使用橡皮擦工具在图像上进行涂抹，把不需要的部分擦除，重复上述步骤，为其他图层添加蒙版，擦除不需要的部分，如图所示。

Step 02 德意巧克力——主题元素设计

步骤01 单击多边形套索工具❤，在页面内创建选区，按下快捷键Shift+F6，打开"羽化选区"对话框，参数设置如图所示。设置完毕按Enter键确认。

步骤02 按下快捷键Ctrl+Shift+N，新建"图层1"，将前景色设为R:103、G:0、B:53，按下快捷键Alt+Delete填充前景色。将图层不透明度设为70%，图层混合模式设为"正片叠底"，如图所示。

步骤03 单击多边形套索工具❤，在页面内创建如图所示的选区，将前景色设为R:253、G:227、B:234，背景色设为R:245、G:157、B:187，选择渐变工具▬，单击属性工具栏上的▬▬，打开"渐变编辑器"对话框，设置参数。

滤镜（高斯模糊）：

高斯模糊主要是利用高斯曲线的分布，有选择地对图像进行均匀的、可控制的模糊。

执行"滤镜"→"模糊"→"高斯模糊"命令，打开"高斯模糊"对话框，在对话框中设置"半径"的参数。

半径：半径值介于0~250像素之间，半径值的大小，决定图像细节模糊的多少。半径值越大，模糊程度越大；反之，半径值越小，模糊程度越小。下面以图片的形式说明由不同的半径值得到的不同模糊效果。

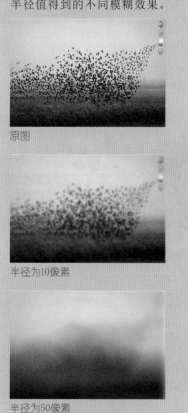

原图

半径为10像素

半径为50像素

步骤04 按下快捷键 Ctrl+Shift+N，新建"图层2"，选择渐变工具▨，单击属性工具栏上的▬按钮，在选区内拖曳绘制渐变，如图所示。

步骤05 按下快捷键 Ctrl+D，取消选择。单击添加图层样式 *fx*，打开"图层样式"对话框，选择"斜面和浮雕"，参数设置如图所示。设置完毕按 Enter 键确认。

步骤06 将前景色设为 R:93、G:37、B:30，选择横排文字工具**T**，设置合适的字体和字号，在页面内输入相应文字，按下快捷键Ctrl+T，进行旋转，如图所示。

步骤07 选中文字图层，单击添加图层样式 *fx*，打开"图层样式"对话框，选择"外发光"，参数设置如图所示。

创作技能点拨

高斯曲线，其特点是中间高，两边低，呈尖锋状，而模糊滤镜和进一步模糊滤镜则对所有像素进行模糊处理。

"高斯模糊"滤镜在工作中的应用更为广泛，该滤镜可以让用户自由控制模糊程度。

前面已讲到了在"高斯模糊"对话框中，设置不同的半径会得到不同的效果。这里将继续讲解连续使用高斯模糊所产生的效果，目的在于突出主体部分。

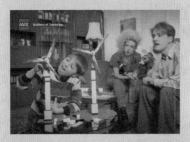

原图

单击工具箱中的以快速蒙版模式编辑按钮 ◻️，切换到画笔工具，在近处人物上涂抹。

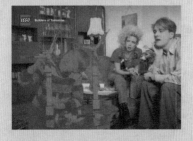

单击工具箱中的以标准模式编辑按钮 ◻️，载入选区。

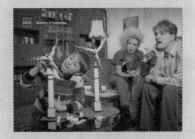

执行"滤镜"→"模糊"→"高斯模糊"命令，打开"高斯模糊"对话框。在对话框中设置参数。

▶ 步骤08 设置完毕后不关闭对话框，继续勾选"斜面和浮雕"复选框，设置参数。设置完毕按 Enter 键确认。应用图层样式，如图所示。

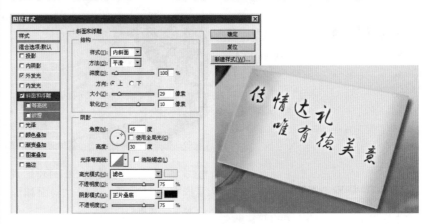

▶ 步骤09 选择钢笔工具 ✐，在页面内单击确定起始点，绘制如图所示的路径。按下快捷键 Ctrl+Enter，将路径转为选区，按下快捷键 Shift+F6，打开"羽化选区"对话框，将羽化半径设为 5 像素，按 Enter 键确认。

▶ 步骤10 按下快捷键 Ctrl+Shift+N，新建"图层3"，将前景色设为 R:98、G:18、B:42，按下快捷键 Alt+Delete 填充前景色，单击"图层"面板上的 ▾≡ 按钮，在下拉菜单中选择从"图层新建组"，将组命名为"阴影"，如图所示。

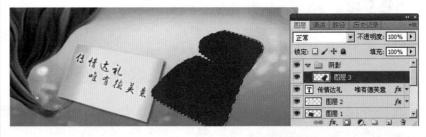

▶ 步骤11 选择钢笔工具 ✐，在页面内单击确定起始点，绘制如图所示的路径。按下快捷键 Ctrl+Enter，将路径转为选区。

创作技能点拨

半径(R): 10 像素

设置半径为10像素

调整后效果

按下快捷键Ctrl+F重复使用高斯模糊

连续3次按下快捷键Ctrl+F重复使用高斯模糊

连续5次按下快捷键Ctrl+F重复使用高斯模糊

▶步骤12 按下快捷键 Shift+F6，打开"羽化选区"对话框，将羽化半径设为 250 像素，按 Enter 键确认。选中"图层 3"，单击"图层"面板上的 ⬤ 按钮，在下拉菜单中选择"曲线"，打开"调整"对话框，参数设置如图所示。

▶步骤13 将"阴影"组的混合模式设为"正片叠底"，单击添加图层蒙版 ◻，为其添加图层蒙版，单击橡皮擦工具 ◿，在属性工具栏中设置合适的画笔属性，使用橡皮擦工具在图像上进行涂抹，把不需要的部分擦除，如图所示。

▶步骤14 打开本书附带光盘中的"Chapter09\02\Media\ 素材 2.psd"文件，将打开的图像拖曳到正在操作的文件窗口中，将"Layer 2"的混合模式设为"正片叠底"，如图所示。

▶步骤15 将前景色设为 R:93、G:32、B:18，选择横排文字工具 T，设置合适的字体和字号，在页面内输入相应文字，按下快捷键 Ctrl+T，进行旋转，重复操作，如图所示。

滤镜（颗粒）：

执行"滤镜"→"纹理"→"颗粒"命令，打开"颗粒"窗口。在窗口中主要分为颗粒强度、对比度和颗粒类型3部分。

颗粒滤镜在图像中随机加入不规则颗粒，按规定的方式形成各种颗粒纹理，在对话框中可以设定颗粒强度、对比度和颗粒类型，在"颗粒类型"下拉列表中有10种类型：常规型、柔和型、喷洒型、结块型、强反差型、扩大型、点刻型、水平型、竖直型、斑点型。

原图

强度：98
对比度：11
颗粒类型：常规
图层混合模式：亮光

强度：55
对比度：70
颗粒类型：强反差
图层混合模式：正常

步骤16 按住 Shift 键分别单击"情"图层和"！"图层，将所有文字图层选中，按下快捷键 Ctrl+E，进行合并，将合并后的图层命名为"情人节"，单击添加图层样式 *fx*，打开"图层样式"对话框，选择"斜面和浮雕"，参数设置如图所示。设置完毕按 Enter 键确认。

步骤17 新建"椭圆"图层，单击椭圆选框工具 ◯，创建选区，按下快捷键 Shift+F6，打开"羽化选区"对话框，将羽化半径设为 20 像素，按回车键确认。将前景色设为 R:231、G:212、B:185，按下快捷键 Alt+Delete 进行填充，如图所示。

步骤18 按下快捷键 Ctrl+D，取消选择。将前景色设为 R:93、G:37、B:30，选择横排文字工具 T，设置合适的字体和字号，在页面内输入相应文字，按下快捷键 Ctrl+T，进行旋转，如图所示。

步骤19 选中文字图层，单击添加图层样式 *fx*，打开"图层样式"对话框，选择"斜面和浮雕"，参数设置如图所示。

强度: 36
对比度: 70
颗粒类型: 点刻
图层混合模式: 正常

强度: 74
对比度: 100
颗粒类型: 斑点
图层混合模式: 线性光

强度: 100
对比度: 100
颗粒类型: 垂直
图层混合模式: 叠加

强度: 60
对比度: 80
颗粒类型: 扩大
图层混合模式: 实色混合

步骤20 设置完毕按 Enter 键确认。应用图层样式，如图所示。

步骤21 打开本书附带光盘中的"Chapter09\02\Media\ 素材 3.psd"文件，将打开的图像拖曳到正在操作的文件窗口中，如图所示。

步骤22 分别选中"丝带"和"丝带 副本"图层，单击矩形选框工具，选择不需要的部分，按下 Delete 键删除，按住 Ctrl 键单击"丝带"和"丝带 副本"图层，将其选中并拖曳到创建新图层，得到"丝带 副本 2"和"丝带 副本 3"，将图层混合模式设为"正片叠底"，图层"不透明度"设为 30%，调整图层顺序，如图所示。

步骤23 选中"丝带 副本 2"，执行"图像"→"调整"→"色相／饱和度"命令，将色相值设为 –100，按 Enter 键确认，将其移动到合适位置，对"丝带 副本 3"图层重复上述操作。至此，本案例就制作完成了，最终效果如图所示。

拓展项目演练（啵啵奶糖）

制作要点：

结合图层蒙版、图层样式以及图层混合模式使图像之间过渡自然

最终效果：Chapter09\02\Complete\ 啵啵奶糖.psd
素材位置：Chapter09\02\Media\ 素材 4.psd—素材 6.psd

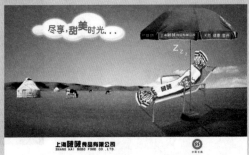

步骤01 执行"文件"→"新建"命令或按下快捷键 Ctrl+N，弹出"新建"对话框，设置宽度为 25cm，高度为 18.7cm，分辨率为 200 像素 / 英寸，单击"确定"按钮，如图所示。

步骤03 单击矩形选框工具 ，在页面内创建矩形选区，将前景色设为 R:0、G:98、B:138，选择渐变工具 ，单击属性工具栏上的 ，打开"渐变编辑器"对话框，选择前景色到透明渐变，如图所示。

步骤05 按下快捷键 Ctrl+Shift+N，新建"渐变 2"图层，单击多边形套索工具 ，在页面内创建如图所示的多边形选区。选择渐变工具 ，单击属性工具栏上的线性渐变按钮 ，在选区内拖曳，绘制渐变。按下快捷键 Ctrl+D 取消选择，将图层不透明度设为 25%，如图所示。

步骤02 按下快捷键 Ctrl+O，打开本书附带光盘 "Chapter09\02\Media\ 素材 4.psd"，将打开的图像拖曳到正在操作的文件窗口中，如图所示。

步骤04 按下快捷键 Ctrl+Shift+N，新建"渐变"图层，单击属性工具栏上的线性渐变按钮 ，在选区内拖曳，绘制渐变。按下快捷键 Ctrl+D 取消选择，将图层的不透明度设为 25%，如图所示。

步骤06 单击矩形选框工具　，在页面内创建矩形选区，将前景色设为白色，选择渐变工具　，单击属性工具栏上的　，打开"渐变编辑器"对话框，选择前景色到透明渐变，如图所示。

步骤07 按下快捷键 Ctrl+Shift+N，新建"渐变3"图层，单击属性工具栏上的径向渐变按钮　，在选区内拖曳，绘制渐变，如图所示。按下快捷键 Ctrl+D 取消选择。

步骤08 选中"图层3"，单击矩形选框工具　，在页面内创建矩形选区，按下快捷键 Ctrl+J，将选区内图像复制至新图层，调整图层顺序，如图所示。

步骤09 按下快捷键 Ctrl+O，打开本书附带光盘中的"Chapter09\02\Media\ 素材 5.psd"文件，将打开的图像拖曳到正在操作的文件窗口中，如图所示。

步骤10 将"奶牛"图层拖曳到创建新图层　，得到"奶牛 副本"，执行"编辑"→"变换"→"水平翻转"命令，按下快捷键 Ctrl+T，将翻转后的奶牛缩小并移动到合适位置，如图所示。

步骤11 按住 Ctrl 键分别单击"奶牛 副本"和"蒙古包"图层，将其选中并拖曳到创建新图层　，得到"奶牛 副本 2"和"蒙古包 副本"，按下快捷键 Ctrl+T，调整其大小并移动到合适位置，如图所示。

步骤12 按下快捷键 Ctrl+O，打开本书附带光盘中的"Chapter09\02\Media\ 素材 6.psd"文件，将打开的图像拖曳到正在操作的文件窗口中，选择横排文字工具T，设置合适的字体和字号，在页面内输入相应文字，至此，本案例就制作完成了，最终效果如图所示。

9.3 高立柱广告——风景区

　　本例制作的是一张风景区的高立柱广告，风格以写实为主，表现景区秀丽的风光，使人无限向往，达到很好的宣传效果。下面就来制作这张风景区广告。

配色应用：█ ▊ ▊ ▊ ▢

制作要点：
1. 使用渐变工具制作背景
2. 使用钢笔工具配合画笔工具绘制虚线
3. 使用自定义形状工具绘制五角星
4. 使用图层样式为图像添加各种效果

最终效果：Chapter09\03\Complete\ 风景区 .psd
素材位置：Chapter09\03\Media\ 背景 .jpg、素材 1.psd…
难易程度：★★☆

创作技能点拨

文件管理：

执行"文件"→"最近打开文件"命令，在弹出的子菜单中选择最近打开的文件，可以调出最近处理过的照片并进行查看和修改。

```
1 20110518095101764.jpg
2 20110518201447210.jpg
3 20110524082416490.jpg
4 20110524082423629.jpg
5 flj02.bmp
6 d91162647aa89719aa184c8e.jpg
7 splash140.jpg
8 naipingzi-020.jpg
9 SINGLES-001.jpg
10 036.jpg
清除最近
```

"最近打开文件"的子菜单中，一般只能显示10个文件。

执行"文件"→"存储为"命令，在弹出的对话框中设置文件名及格式。

❶输入新的文件名。
❷选择文件存储的格式。
❸勾选此复选框后，图片原文件名不变并作为副本保存。

Step 01　风景区——背景设计

▶步骤01 执行"文件"→"新建"命令或按下快捷键 Ctrl+N，弹出"新建"对话框，设置宽度为35cm，高度为25.2cm，分辨率为300像素／英寸，单击"确定"按钮，如图所示。将前景色设为白色，背景色设为 R:190、G:216、B:198，选择渐变工具█，单击属性工具栏上的▬▬▬，打开"渐变编辑器"对话框，选择前景色到背景色渐变。

▶步骤02 选中"背景"图层，单击径向渐变按钮█，在页面内从中间往边上拖曳，绘制渐变，如图所示。

创作技能点拨

计算命令：

打开素材文件，执行"图像"→"计算"命令，打开"计算"对话框，如图所示。

源1：用来选择第一个源图像、图层和通道。

源2：用来选择与"源1"混合的第二个源图像、图层和通道。该文件必须是打开的，并且与"源1"的图像具有相同尺寸和分辨率的图像。

结果：可以选择一种计算结果的生成方式。选择"通道"，可以将计算结果应用到新的通道中，参与混合的通道不会受到任何影响；选择"新建文档"，可得到一个新的黑白图像；选择"选区"，可得到一个新的选区。

选择"新建通道"选项

选择"新建文档"选项

选择"选区"选项

Step 02 风景区——主题元素设计

▶步骤01 按下快捷键 Ctrl+O，打开本书附带光盘中的"Chapter09\03\Media\ 素材 1.psd"文件，将打开的图像拖曳到正在操作的文件窗口中，将图层混合模式设为"正片叠底"，如图所示。

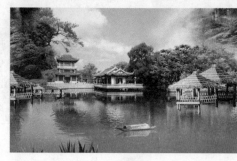

▶步骤02 打开本书附带光盘中的"Chapter09\03\Media\ 素材 2.psd"文件，将打开的图像拖曳到正在操作的文件窗口中，将图层混合模式设为"变暗"，单击添加图层蒙版，为其添加蒙版，如图所示。

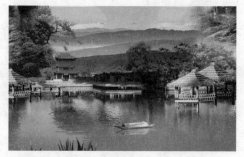

▶步骤03 选中图层蒙版，单击橡皮擦工具，在属性工具栏中设置合适的画笔属性，使用橡皮擦工具在图像上进行涂抹，把不需要的部分擦除，如图所示。

▶步骤04 打开本书附带光盘中的"Chapter09\03\Media\ 素材 3.psd"文件，将打开的图像拖曳到正在操作的文件窗口中，如图所示。

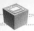

创作技能点拨

应用图像命令：

图层之间可以通过"图层"面板中的混合模式选项来互相混合，而通道之间则主要靠"应用图像"和"计算"来实现混合。这两个命令与混合模式的关系密切，常用来制作选区。"应用图像"命令还可以创建特殊的图像合成效果。

打开一个文件，执行"图像"→"应用图像"命令，打开"应用图像"对话框。对话框分为"源"、"目标"和"混合"三个选项设置区，其中，"源"是指参与混合的对象，"目标"是指被混合的对象（执行该命令前选择的图层或通道），"混合"用来控制"源"对象与"目标"对象如何混合，如图所示。

参与混合的对象

被混合的对象

控制混合结果

▶步骤05 在"图层"面板下方单击调整图层按钮，选择色彩平衡，得到"色彩平衡1"调整图层，参数设置如图所示。

▶步骤06 打开本书附带光盘中的"Chapter09\03\Media\素材4.psd"文件，将打开的白鹤图像拖曳到正在操作的文件窗口中，如图所示。

Step 03 风景区——文字设计

▶步骤01 将前景色设为黑色，选择横排文字工具T，在页面内输入相应文字，执行"窗口"→"字符"命令，打开"字符"面板，设置参数，如图所示。

▶步骤02 选中文字图层，在图层右侧单击鼠标右键选择栅格化文字，将文字图层转换为普通图层，单击多边形套索工具，将文字不需要的部分选中，按下Delete键删除，如图所示。

创作技能点拨

图层蒙版的原理：

图层蒙版是与文档具有相同分辨率的256级色阶灰度图像。蒙版中的纯白色区域可以遮盖下面图层中的内容，只显示当前图层中的图像；蒙版中的纯黑色区域可以遮盖当前图层中的图像，显示出下面图层中的内容；蒙版中的灰色区域会根据其灰度值使当前图层中的图像呈现出不同层次的透明效果。

基于以上原理，如果要隐藏当前图层中的图像，可以使用黑色涂抹蒙版，如图所示。

如果要显示当前图层中的图像，可以使用白色涂抹蒙版，如图所示。

如果要使当前图层中的图像呈现半透明效果，则使用灰色涂抹蒙版，或者在蒙版中填充渐变，如图所示。

▶步骤03 选中"上山"图层，将前景色设为黑色，选择直线工具，在属性工具栏选择填充像素，设置合适粗细，在页面内绘制黑色线段，如图所示。

▶步骤04 将前景色设为黑色，选择横排文字工具，设置合适的字体和字号，在页面内输入相应文字，如图所示。

▶步骤05 按下快捷键 Ctrl+Shift+N，新建"双线"图层，将前景色设为黑色，选择直线工具，在属性工具栏选择填充像素，设置合适粗细，在页面内绘制黑色线段，如图所示。

▶步骤06 打开本书附带光盘中的"Chapter09\03\Media\ 素材 5.psd"文件，将打开的图像拖曳到正在操作的文件窗口中。至此，本案例就制作完成了，最终效果如图所示。

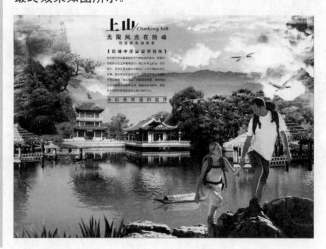

拓展项目演练（赏客游乐场）

制作要点：

结合渐变、自由变换以及图层样式制作漂亮的图像效果

最终效果：Chapter09\03\Complete\ 赏客游乐场.psd
素材位置：Chapter09\03\Media\ 素材6.psd···

▶步骤01 执行"文件"→"新建"命令或按下快捷键 Ctrl+N，弹出"新建"对话框，设置宽度为100cm，高度为35cm，分辨率为150像素／英寸，单击"确定"按钮，如图所示。

▶步骤02 将前景色设为 R:0、G:156、B:215，背景色设为白色，选择渐变工具，单击属性工具栏上的 ，打开"渐变编辑器"对话框，选择前景色到背景色渐变，单击线性渐变按钮，在页面内绘制渐变。

▶步骤03 按下快捷键 Ctrl+Shift+N，新建"图层1"，单击多边形套索工具，在页面内创建如图所示的选区。

▶步骤04 将前景色设为白色，选择渐变工具，单击属性工具栏上的 ，选择前景色到透明渐变，单击线性渐变按钮，在选区内拖曳，绘制渐变。

▶步骤05 按下快捷键 Ctrl+J，将选区内图像复制至新图层，按下快捷键 Ctrl+T，进行自由有变换，将中心移动到右下角，在属性栏将旋转角度设为30度，按 Enter 键确认，如图所示。

▶步骤06 按住 Ctrl+Alt+Shift 键，连续按"T"就可以有规律地复制出连续的物体，如图所示。

⊙步骤07　按下快捷键 Ctrl+O，打开本书附带光盘中的"Chapter09\03\Media\ 素材 6.psd"文件，将打开的图像拖曳到正在操作的文件窗口中，如图所示。

⊙步骤09　设置完毕按 Enter 键确认。应用图层样式，如图所示。

⊙步骤11　重复上述步骤，复制右侧翅膀，对其进行调整并填充颜色，如图所示。

⊙步骤13　将前景色设为 R:255、G:220、B:0，选择横排文字工具T，设置合适的字体、字号，在页面内输入相应文字，如图所示。

⊙步骤08　选中"翅膀"图层，单击添加图层样式 fx，打开"图层样式"对话框，选择"斜面和浮雕"，设置参数，如图所示。

⊙步骤10　单击矩形选框工具，将左侧翅膀选中，按下快捷键 Ctrl+J，复制选区图像至新图层，在图层右侧单击鼠标右键，选择清除图层样式，按下快捷键 Ctrl+T，调整其大小并旋转，按 Enter 键确认。将前景色设为 R:240、G:33、B:125，为其填充颜色，如图所示。

⊙步骤12　打开本书附带光盘中的"Chapter09\03\Media\ 素材 7.psd"文件，将打开的图像拖曳到正在操作的文件窗口中，如图所示。

⊙步骤14　将文字图层拖曳到创建新图层，得到"赏客游乐场 副本"，选中"赏客游乐场"图层，单击添加图层样式 fx，打开"图层样式"对话框，选择"描边"，设置参数，如图所示。

步骤15 设置完毕按 Enter 键确认。应用图层样式，如图所示。

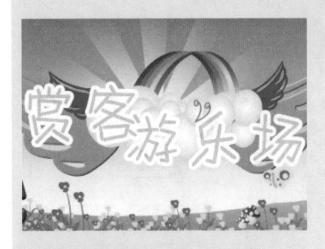

步骤16 选中"赏客游乐场 副本"图层，单击添加图层样式 *fx*，打开"图层样式"对话框，选择"投影"，设置参数，如图所示。

步骤17 设置完毕后不关闭对话框，继续勾选"描边"复选框，参数设置如图所示。

步骤18 设置完毕后不关闭对话框，继续勾选"斜面和浮雕"复选框，参数设置如图所示。

步骤19 设置完毕按 Enter 键确认。应用图层样式，如图所示。

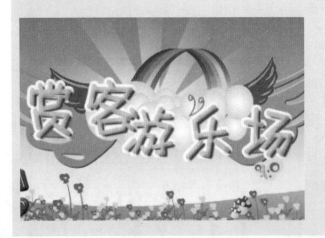

步骤20 打开本书附带光盘"Chapter09\03\Media\ 素材 8.psd"，将打开的图像拖曳到正在操作的文件窗口中。至此，本案例就制作完成了，最终效果如图所示。

第 10 章

包装设计案例

包装设计是平面设计不可或缺的一部分，它是根据产品的内容进行内外包装的总体设计的工作，是一项具有艺术性和商业性的设计。本章收录 6 个包装实战练习，全面讲解了使用 Photoshop 设计制作各类产品包装的技法。

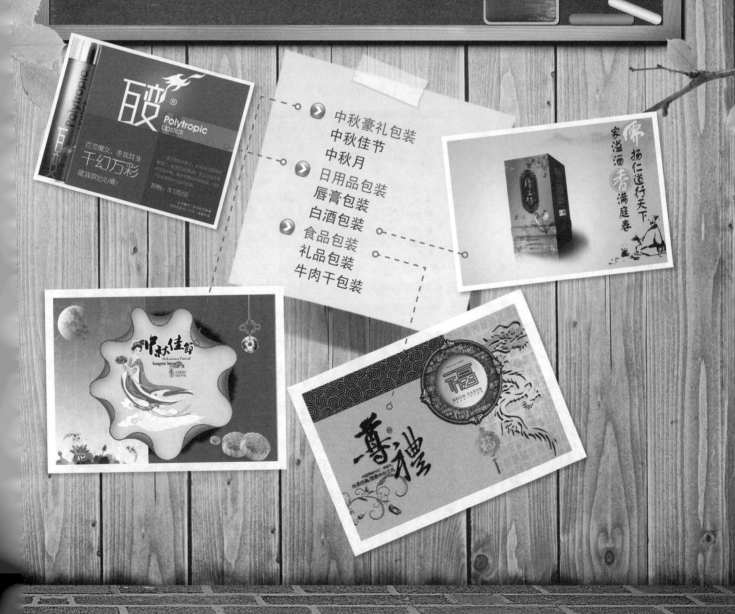

中秋豪礼包装
中秋佳节
中秋月

日用品包装
唇膏包装
白酒包装

食品包装
礼品包装
牛肉干包装

10.1 中秋豪礼包装——中秋佳节

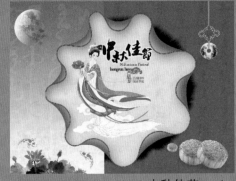

　　本例制作的是一张中秋月饼的包装，主要面向中高收入人群，画面色彩鲜艳，风格比较大气，达到很好的宣传效果。下面就来制作这张中秋月饼包装。

配色应用：

制作要点：
1. 使用画笔工具和渐变工具制作整体效果
2. 使用钢笔工具绘制各种形状
3. 使用图层样式为图像制作立体效果
4. 使用蒙版隐藏不需要的图像

最终效果： Chapter10\01\Complete\ 中秋佳节 .psd
素材位置： Chapter10\01\Media\ 素材 1.psd ～ 素材 5.psd
难易程度： ★★★☆

 行业知识导航

现代包装设计的特点：

包装是品牌理念、产品特性、消费心理的综合反映，它直接影响到消费者的购买欲。我们深信，包装是建立产品与消费者亲和力的有力手段。经济全球化的今天，包装与商品已融为一体。包装作为实现商品价值和使用价值的手段，在生产、流通、销售和消费领域中，发挥着极其重要的作用，是企业界、设计界不得不关注的重要课题。包装的功能是保护商品、传达商品信息、方便使用、方便运输、促进销售、提高产品附加值。包装作为一门综合性学科，具有商品和艺术相结合的双重性。

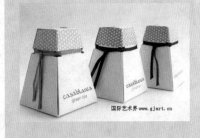

国际艺术界 www.gjart.cn

Step 01　中秋佳节——背景设计

▶ **步骤01** 执行"文件"→"新建"命令或按下快捷键 Ctrl+N，弹出"新建"对话框，设置宽度为 34cm，高度为 25.5cm，分辨率为 300 像素 / 英寸，单击"确定"按钮。选中"背景"图层，将前景色设为 R:195、G:24、B:31，按下快捷键 Alt+Delete 填充前景色，如图所示。

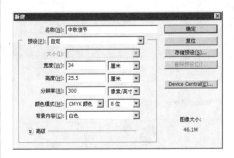

▶ **步骤02** 将前景色设为 R:154、G:35、B:39，选择竖排文字工具，设置合适的字体和字号，在页面内输入相应文字。将文字图层不透明度设为 30%，如图所示。

成功的包装设计必须具备以下 5 个要点：货架印象、可读性、外观图案、商标印象、功能特点说明。

包装设计的三大构成要素：

包装设计即指选用合适的包装材料，运用巧妙的工艺手段，为包装商品进行的容器结构造型和包装的美化装饰设计。从中可以看到包装设计的三大构成要素。

一、外形要素

外形要素就是商品包装的外形，包括展示面的大小、尺寸和形状。日常生活中人们所见到的形态有三种，即自然形态、人造形态和偶发形态。但我们在研究产品的形态构成时，必须找到一种适用于任何性质的形态，即把共同的规律性的东西抽出来，称之为抽象形态。

Step 02 中秋佳节——绘制包装整体效果

▶步骤01 按下快捷键 Ctrl+Shift+N，新建"图层 1"，将前景色设为黑色，单击画笔工具，设置合适的笔刷和大小在页面内进行绘制，如图所示。

▶步骤02 新建一个图层，命名为"渐变"，单击矩形选框工具，在页面内创建矩形选区。

▶步骤03 将前景色设为 R:150、G:113、B:45，背景色设为白色，选择渐变工具，单击属性工具栏上的，打开"渐变编辑器"对话框，选择前景色到背景色渐变。

▶步骤04 单击线性渐变按钮，在选区内从上往下拖曳，绘制渐变，效果如图所示。按下快捷键 Ctrl+D 取消选择。

▶步骤05 按下快捷键 Ctrl+O，打开本书附带光盘"Chapter10\01\Media\ 素材 1.psd"，将打开的图像拖曳到正在操作的文件窗口中。

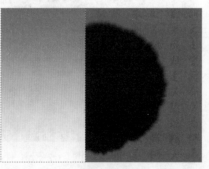

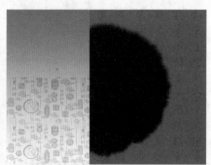

▶步骤06 选中拖入图层，将图层不透明度设为 20%，如图所示。

形态构成就是外形要素或称为形态要素，就是以一定的方法、法则构成的各种千变万化的形态。形态是由点、线、面、体这几种要素构成的。包装的形态主要有：圆柱体类、长方体类、圆锥体类等各种形体以及有关形体的组合及因不同切割构成的各种形态。包装形态构成的新颖性对消费者的视觉引导起着十分重要的作用，奇特的视觉形态能给消费者留下深刻的印象。包装设计者必须熟悉形态要素本身的特性，并以此作为表现形式美的素材。

在考虑包装设计的外形要素时，还必须从形式美法则的角度去认识它。按照包装设计的形式美法则结合产品自身功能的特点，将各种因素有机地结合起来，以求得完美统一的设计形象。

步骤07 按下快捷键 Ctrl+O，打开本书附带光盘中的"Chapter10\01\Media\ 素材 2.psd"文件，将打开的图像拖曳到正在操作的文件窗口中，调整"草书"图层不透明度为 10%，如图所示。

Step 03 中秋佳节——主体对象设计

步骤01 单击钢笔工具，在页面内单击确定起始点，绘制如图所示的路径。按下快捷键 Ctrl+Enter，将路径转为选区。

步骤02 按下快捷键 Ctrl+Shift+N，新建"图层2"，将前景色设为 R:194、G:25、B:31，按下快捷键 Alt+Delete 填充前景色。选择椭圆选框工具，在属性工具栏上单击从选区减去，将羽化值设为 50px，在选区内拖动，调整选区，如图所示。

步骤03 按下快捷键 Ctrl+Shift+N，新建"图层3"，将前景色设为 R:252、G:207、B:96，按下快捷键 Alt+Delete 填充前景色，如图所示。按下快捷键 Ctrl+D 取消选择。

包装外形要素的形式美法则主
要从以下8个方面加以考虑：对
称与均衡、安定与轻巧、对比
与调和、重复与呼应、节奏与
韵律、比拟与联想、比例与尺
度、统一与变化。

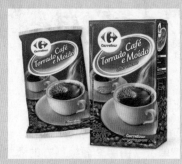

二、构图要素

构图是将商品包装展示面的商
标、图形、文字和组合排列在
一起的一个完整的画面。这四
方面的组合构成了包装的整体
效果。商品设计构图要素（商
标、图形、文字和色彩）运用
得正确、适当、美观，就可称
为优秀的设计作品。

步骤04 单击钢笔工具 ，在页面内单击确定起始点，绘制如图所示的路径。按下快捷键 Ctrl+Enter，将路径转为选区。

步骤05 按下快捷键 Ctrl+Shift+N，新建"图层4"，将前景色设为 R:240、G:218、B:209，按下快捷键 Alt+Delete 填充前景。按下快捷键 Ctrl+D 取消选择。单击"图层"面板下方的添加图层样式 ，在弹出的对话框中选择"内阴影"选项，参数设置如图所示。

步骤06 设置完毕按 Enter 键确认。应用图层样式，效果如图所示。按下快捷键 Ctrl+O，打开本书附带光盘中的"Chapter10\01\Media\素材3.psd"文件，将打开的图像拖曳到正在操作的文件窗口中。

步骤07 按下快捷键 Ctrl+Shift+N，新建"图层5"，将前景色设为 R:113、G:31、B:17，单击画笔工具 ，设置合适的笔刷和大小，切换到"路径"面板，选中"路径1"，单击用画笔描边路径 ，效果如图所示。

（1）商标设计

商标是一种符号，是企业、机构、商品和各项设施的象征形象。商标是一项工艺美术，它涉及政治、经济法制以及艺术等各个领域。商标的特点是由它的功能、形式决定的。它要将丰富的传达内容以更简洁、更概括的形式，在相对较小的空间里表现出来，同时需要观察者在较短的时间内理解其内在的含义。商标一般可分为文字商标、图形商标以及文字图形相结合的商标三种形式。一具成功的商标设计，应该是创意表现有机结合的产物。创意是根据设计要求，对某种理念进行综合、分析、归纳、概括，通过哲理的思考，化抽象为形象，将设计概念由抽象的评议表现逐步转化为具体的形象设计。

（2）图形设计

包装的图形主要指产品的形象和其他辅助装饰形象等。图形作为设计的语言，就是要把形象的内在、外在的构成因素表现出来，以视觉形象的形式把信息传达给消费者。要达到此目的，图形设计的准确定位是非常关键的。定位的过程即是熟悉产品全部内容的过程，其中包括商品的性质、商标、品名的含义及同类产品的现状等都要加以熟悉和研究。

▶步骤08 按下快捷键 Ctrl+Shift+N，新建"图层6"，将前景色设为 R:192、G:152、B:114，单击画笔工具 🖌，设置合适的笔刷和大小，切换到"路径"面板，单击用画笔描边路径 ○。单击钢笔工具 ✍，在页面内单击确定起始点，绘制如图所示的路径。

▶步骤09 按下快捷键 Ctrl+Enter，将路径转为选区。将前景色设为 R:230、G:0、B:18，按下快捷键 Alt+Delete 填充前景色。按下快捷键 Ctrl+D 取消选择。选择横排文字工具 T 和竖排文字工具 IT，设置合适的字体和字号，在页面内输入相应文字并填充颜色，如图所示。

▶步骤10 选中"中秋佳节"文字图层，单击"图层"面板下方的添加图层样式 fx，在弹出的对话框中选择"外发光"选项，参数设置如图所示。设置完毕按 Enter 键确认。应用图层样式。

▶步骤11 新建图层，单击椭圆选框工具 ○，按住 Shift 键创建正圆选区，将前景色设为白色，按下快捷键 Alt+Delete 填充前景色，如图所示。按下快捷键 Ctrl+D 取消选择。单击添加图层蒙版 ○，为其添加蒙版。

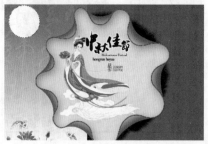

行业知识导航

图形就其表现形式可分为实物图形和装饰图形。

实物图形：采用绘画手法、摄影写真等来表现。绘画是包装设计的主要表现形式，根据包装整体构思的需要绘制画面，为商品服务。与摄影写真相比，它具有取舍、提炼和概括自由的特点。绘画手法直观性强，欣赏趣味浓，是宣传、美化、推销商品的一种手段。然而，商品包装的商业性决定了设计应突出表现商品的真实形象，要给消费者直观的形象，所以用摄影来表现真实、直观的视觉形象是包装设计的最佳表现手法。

装饰图形：分为具象和抽象两种表现手法。具象的人物、风景、动物或植物的纹样作为包装的象征性图形可用来表现包装的内容物及属性。抽象的手法多用于写意，采用抽象的点、线、面的几何形纹样、色块或肌理效果构成画面，简练、醒目，具有形式感，也是包装装潢的主要表现手法。通常，具象形态与抽象表现手法在包装设计中并非孤立的，而是相互结合的。

▶ 步骤12 单击矩形选框工具，在页面内创建矩形选区。选中图层蒙版，单击渐变工具，在选区内绘制由黑到白的渐变，如图所示。按下快捷键 Ctrl+D 取消选择。

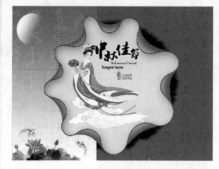

▶ 步骤13 按下快捷键 Ctrl+O，打开本书附带光盘"Chapter10\01\Media\ 素材 4.psd"，将打开的图像拖曳到正在操作的文件窗口中，将图层混合模式设为正片叠底，单击添加图层蒙版，为其添加蒙版。单击画笔工具，设置合适的笔刷大小和硬度在蒙版上进行涂抹，如图所示。

▶ 步骤14 按下快捷键 Ctrl+O，打开本书附带光盘中的"Chapter10\01\Media\ 素材 5.psd"文件，将打开的图像拖曳到正在操作的文件窗口中。至此，本案例就制作完成了，最终效果如图所示。

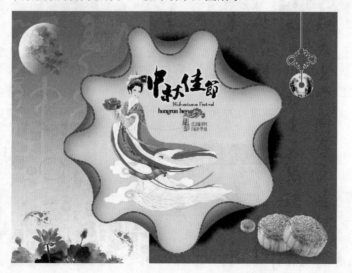

拓展项目演练（中秋月）

制作要点：

结合图层蒙版和调整图层不透明度使图像之间衔接自然

最终效果：Chapter10\01\Complete\ 中秋月 .psd
素材位置：Chapter10\01\Media\ 素材 6.psd－素材 9.psd

▶步骤01 执行"文件"→"新建"命令或按下快捷键 Ctrl+N，弹出"新建"对话框，设置宽度为 40cm，高度为 40cm，分辨率为 300 像素 / 英寸，单击"确定"按钮，如图所示。

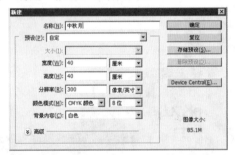

▶步骤03 按下快捷键 Ctrl+O，打开本书附带光盘中的"Chapter10\01\Media\ 素材 6.psd"文件，将打开的图像拖曳到正在操作的文件窗口中，将图层不透明度设为 50%，如图所示。

▶步骤05 按下快捷键 Ctrl+O，打开本书附带光盘中的"Chapter10\01\Media\ 素材 7.psd"，将打开的图像拖曳到正在操作的文件窗口中，将图层混合模式设为"正片叠底"，不透明度设为 30%，如图所示。

▶步骤02 选中"背景"图层，将前景色设为 R:148、G:123、B:71，按下快捷键 Alt+Delete 填充前景色，如图所示。

▶步骤04 新建"图层 1"，单击矩形选框工具□，在页面内创建矩形选区。将前景色设为 R:221、G:219、B:197，按下快捷键 Alt+Delete 填充前景色，按下快捷键 Ctrl+D 取消选择，如图所示。

▶步骤06 选中拖入图层，单击添加图层蒙版□，为其添加蒙版。单击矩形选框工具□，在页面内创建矩形选区。选中图层蒙版，单击渐变工具■，在选区内绘制由黑到白的渐变，如图所示。

步骤07 新建"图层2",单击椭圆选框工具⬚,按住 Shift 键创建正圆选区,将前景色设为 R:181、G:156、B:85,按下快捷键 Alt+Delete 填充前景色,如图所示。按下快捷键 Ctrl+D 取消选择。单击添加图层蒙版⬚,为其添加蒙版。

步骤08 单击椭圆选框工具⬚,在页面内创建椭圆选区。选中图层蒙版,单击渐变工具⬛,在选区内绘制由黑到灰的径向渐变,如图所示。按下快捷键 Ctrl+D 取消选择。

步骤09 将前景色设为黑色,选择竖排文字工具IT,设置合适的字体和字号,在页面内输入相应文字。

步骤10 按下快捷键 Ctrl+O,打开本书附带光盘中的"Chapter10\01\Media\ 素材 8.psd"文件,将打开的图像拖曳到正在操作的文件窗口中,如图所示。

步骤11 将前景色设为黑色,选择竖排文字工具IT,设置合适的字体和字号,在页面内输入相应文字,如图所示。

步骤12 按下快捷键 Ctrl+O,打开本书附带光盘中的"Chapter10\01\Media\ 素材 9.psd"文件,将打开的图像拖曳到正在操作的文件窗口中。至此,本案例就制作完成了,最终效果如图所示。

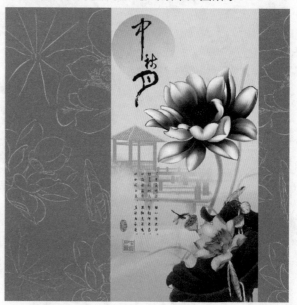

10.2 日用品包装——唇膏包装

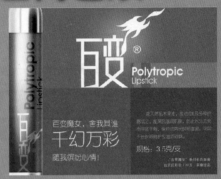

本例制作的是一张化妆品的包装，主要适用的消费群体是 20 岁以上的年轻女性。在颜色使用上主要采用红色系，与此产品的主要成分相呼应，且给人一种高贵的感觉，凸显出此款产品不同于其他产品的地方。

配色应用：

制作要点：
1. 使用减淡工具绘制高光
2. 使用钢笔工具制作不规则图形
3. 使用自定义形状工具绘制特殊符号
4. 结合剪切蒙版和图层混合模式绘制产品样式

最终效果： Chapter10\02\Complete\ 唇膏包装 .psd
素材位置： Chapter10\02\Media\ 素材 1.psd、素材 2.psd
难易程度： ★★★☆

行业知识导航

内容和形式的辩证统一是图形设计中的普遍规律，在设计过程中，根据图形内容的需要，选择相应的图形表现技法，使图形设计达到形式和内容的辩证统一，创造出反映时代精神、民族风貌的适用、经济、美观的设计作品是包装设计者的基本要求。

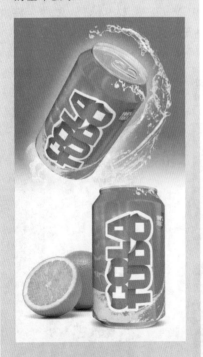

Step 01 唇膏包装——包装背景设计

> 步骤01 执行"文件"→"新建"命令或按下快捷键 Ctrl+N，弹出"新建"对话框，设置参数，单击"确定"按钮。

> 步骤02 将前景色设为 R:167、G:63、B:106，按下快捷键 Alt+Delete 填充前景色，如图所示。

（3）色彩设计

色彩设计在包装设计中占据重要的位置。色彩是美化和突出产品的重要因素。包装色彩的运用是与整个画面设计的构思、构图紧密联系着的。包装色彩要求平面化、匀整化。它以人们的联想和色彩的习惯为依据，进行高度的夸张和变色是包装艺术的一种手段。同时，包装的色彩还必须受到工艺、材料、用途和销售地区等的制约和限制。

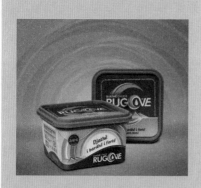

包装装潢设计中的色彩要求醒目，对比强烈，有较强的吸引力和竞争力，以唤起消费者的购买欲望，促进销售。例如，食品类鲜明丰富的色调，以暖色为主，突出食品的新鲜、营养和味觉；医药类单纯的冷暖色调；化妆品类常用柔和的中间色调；小五金、机械工具类常用蓝、黑及其他沉着的色块，以表示坚实、精密和耐用的特点；儿童玩具类常用鲜艳夺目的纯色和冷暖对比强烈的各种色块，以符合儿童的心理和爱好；体育用品类多采用鲜明响亮色块，以增加活跃、运动的感觉……不同的商品有不同的特点与属性。设计者要研究消费者的习惯和爱好以及国际、国内流行色的变化趋势，以不断增强色彩的社会学和消费者心理学意识。

▶步骤03 单击减淡工具 ，在属性工具栏设置笔触大小和相关参数，在页面内图示区域反复单击，得到的图像效果如图所示。

Step 02 唇膏包装——包装元素设计

▶步骤01 按下快捷键 Ctrl+Shift+N，新建"色块"图层，单击矩形选框工具 ，在页面内创建矩形选区，如图所示。

▶步骤02 将前景色设为 R:146、G:63、B:97，按下快捷键 Alt+Delete 填充前景色，将图层混合模式设为正片叠底，不透明度设为 60%，如图所示。

▶步骤03 按下快捷键 Ctrl+Shift+N，新建"色块2"图层，移动矩形选区，将前景色设为 R:146、G:63、B:63，按下快捷键 Alt+Delete 填充前景色，将图层混合模式设为颜色加深，不透明度设为 23%，如图所示。按下快捷键 Ctrl+D 取消选择。

（4）文字设计

文字是传达思想、交流感情和信息，表达某一主题内容的符号。商品包装上的牌号、品名、说明文字、广告文字以及生产厂家、公司或经销单位等，反映了包装的本质内容。设计包装时必须把这些文字作为包装整体设计的一部分来统筹考虑。

包装设计中文字设计要点： 文字内容简明、真实、生动、易读、易记；字体设计应反映商品的特点、性质，有独特性，并具备良好的识别性和审美功能；文字的编排与包装的整体风格应和谐。

三、材料要素

材料要素是商品包装所用材料表面的纹理和质感。它往往影响到商品包装的视觉效果。利用不同材料的表面变化或表面形状可以达到商品包装的最佳效果。包装用材料，无论是纸类材料、塑料材料、玻璃材料、金属材料、陶瓷材料、竹木材料以及其他复合材料，都有不同的质地肌理效果。运用不同材料，并妥善地加以组合配置，可给消费者以新奇、冰凉或豪华等不同的感觉。材料要素是包装设计的重要环节，它直接关系到包装的整体功能、经济成本、生产加工方式及包装废弃物的回收处理等多方面的问题。

步骤04 按下快捷键 Ctrl+Shift+N，新建"色条"图层，单击矩形选框工具，在页面内创建矩形选区，将前景色设为 R:84、G:11、B:11，按下快捷键 Alt+Delete 填充前景色，不透明度设为 30%，如图所示。按下快捷键 Ctrl+D 取消选择。

步骤05 按下快捷键 Ctrl+Shift+N，新建"logo"图层，单击钢笔工具，在页面内单击确定起始点，绘制封闭路径，使用转换点工具调整路径形状，如图所示。

步骤06 按下快捷键 Ctrl+Enter 将路径转为选区，将前景色设为白色，按下快捷键 Alt+Delete 进行填充。按下快捷键 Ctrl+D 取消选择，如图所示。

步骤07 单击自定义形状工具，选择注册商标符号，在属性工具栏单击填充像素，按住 Shift 键在页面内绘制符号，如图所示。

包装设计分类：

商品种类繁多，形态各异、五花八门，其功能作用、外观内容也各有千秋。所谓内容决定形式，包装也不例外。所以，为了区别商品与设计上的方便，对包装设计进行如下分类：

一、按产品内容分

日用品类、食品类、烟酒类、化装品类、医药类、文体类、工艺品类、化学品类、五金家电类、纺织品类、儿童玩具类、土特产类等。

二、按包装材料分

不同的商品，考虑到它的运输过程与展示效果等，所以使用的材料也不尽相同，如纸包装、金属包装、玻璃包装、木包装、陶瓷包装、塑料包装、棉麻包装、布包装等。

三、按产品性质分

（1）销售包装

销售包装又称商业包装，可分为内销包装、外销包装、礼品包装、经济包装等。销售包装是直接面向消费的，因此，在设计时，要有一个准确的定位，符合商品的诉求对象，力求简洁大方，方便实用，而又能体现商品性。

Step 03 唇膏包装——产品设计

步骤01 按下快捷键 Ctrl+O，打开本书附带光盘中的"Chapter10\02\Media\素材 1.psd"文件，将打开的图像拖曳到正在操作的文件窗口中，如图所示。

步骤02 将"logo"图层拖曳到创建新图层，得到"logo 副本"，按下快捷键 Ctrl+T 将其缩小并移动到合适位置，将图层混合模式设为"叠加"，如图所示。

步骤03 选中"logo 副本"，在图层右侧单击鼠标右键选择创建剪切蒙版，得到的图像效果如图所示。

行业知识导航

（2）储运包装

储运包装，也就是以商品的储存或运输为目的的包装。它主要在厂家与分销商、卖场之间流通，便于产品的搬运与计数。在设计时，只要注明产品的数量，发货与到货日期、时间与地点等，也就可以了。

（3）军需品包装

军需品的包装，也可以说是特殊用品包装，由于在设计时很少遇到，所以在这里也不作详细介绍。

包装设计中色彩的运用：

现代社会，人们几乎每时每刻都要与商品打交道，追求时尚、体验消费已成为一种文化，它包括人类生活的衣、食、用、行、赏各个方面，体现着人们对高品质生活的追求愈加强烈。当人们步入市场、超市时，各类琳琅满目的商品，以优美造型、鲜艳的色彩展示在人们面前，在花花绿绿的色彩映衬下，仿佛争抢着与人们对话交流，人们在无暇审视，仔细享受那些独特造型和美妙色彩的商品时，更容易被那些具有强烈色彩的包装所吸引。这便是色彩的作用，因为颜色在现代商品包装上具有强烈的视觉感召力和表现力。

步骤04 将前景色设为黑色，选择横排文字工具T，设置合适的字体和字号，在页面内输入相应文字，执行"编辑→变换→旋转90度（逆时针）"命令，如图所示。

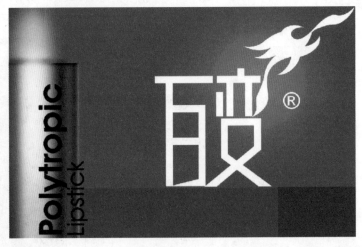

步骤05 选中文字图层，执行"图层→栅格化→文字"命令，将文字图层转为普通图层，将图层混合模式设为"叠加"，在图层右侧单击鼠标右键选择创建剪切蒙版，得到的图像效果如图所示。

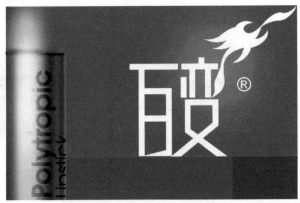

步骤06 按下快捷键Ctrl+O，打开本书附带光盘中的"Chapter10\02\Media\ 素材 2.psd"文件，将打开的图像拖曳到正在操作的文件窗口中，如图所示。

人们通过长期者的生活体验，有意无意之中形成了根据颜色来判断和感受物品的能力。它不仅会增强消费者的审美愉悦，更能激发消费者的判断力和购买自信，丰富他们的想象力，也能陶冶情操，真正让消费者感受到包装设计色彩的价值与力量之所在。

包装设计，在于孜孜不断地尝试与探索。追求人类生活的美好情怀。色彩是极具价值的，它对表达思想、情趣、爱好的影响是最直接、最重要的。把握色彩，感受设计，创造美好包装，丰富人们的生活，是我们这个时代所需。无彩色设计的包装犹如尘世喧闹中的一丝宁静，它的高雅、质朴、沉静使人在享受酸、甜、苦、辣、咸后，回味着另一种清爽、淡雅的幽香，它们不显不争的属性特征将会在包装设计中散发着永恒的魅力。

包装设计是将美术与自然科学相结合，运用到产品的包装保护和美化方面，它不是广义的"美术"，也不是单纯的装潢，而是含科学、艺术、材料、经济、心理、市场等综合要素的多功能体现。

Step 04　唇膏包装——输入相应文字

🔵步骤01　按下快捷键 Ctrl+Shift+N，新建"色带"图层，单击矩形选框工具 ，在页面内创建矩形选区，将前景色设为 R:151、G:112、B:161，按下快捷键 Alt+Delete 填充前景色，如图所示。按下快捷键 Ctrl+D 取消选择。

🔵步骤02　单击矩形选框工具 ，在属性工具栏上单击添加到选区 ，在页面内创建矩形选区，将前景色设为 R:128、G:77、B:138，按下快捷键 Alt+Delete 填充前景色，如图所示。按下快捷键 Ctrl+D 取消选择。

🔵步骤03　将前景色设为白色，选择横排文字工具T，设置合适的字体和字号，在页面内输入相应文字。至此，本案例就制作完成了，最终效果如图所示。

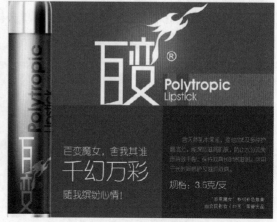

拓展项目演练（白酒包装）

制作要点：

结合渐变工具、图层样式以及色相/饱和度命令使图像效果绚丽自然

最终效果：Chapter10\02\Complete\白酒包装.psd
素材位置：Chapter10\02\Media\素材3.psd～素材6.psd

步骤01 执行"文件"→"新建"命令或按下快捷键 Ctrl+N，弹出"新建"对话框，设置参数，单击"确定"按钮，如图所示。

步骤03 新建"阴影"图层，单击多边形套索工具，创建选区，将前景色设为黑色，单击画笔工具，设置合适的画笔属性，在选区内绘制阴影，将图层不透明度设为86%，如图所示。

步骤05 将拖入图层命名为"侧面"，再拖曳到，得到"侧面 副本"，执行"编辑"→"变换"→"旋转180度"命令，将其移动到合适位置，单击橡皮擦工具，擦除不需要部分，将图层不透明度设为68%，如图所示。

步骤02 新建图层，单击矩形选框工具，在页面内创建选区，单击渐变工具，单击，设置由黑到透明的渐变，在选区内绘制渐变，将图层不透明度设为68%，如图所示。

步骤04 按下快捷键 Ctrl+O，打开本书附带光盘中的"Chapter10\02\Media\素材3.psd"文件，将打开的图像拖曳到正在操作的文件窗口中，如图所示。

步骤06 打开本书附带光盘中的"Chapter10\02\Media\素材4.psd"文件，将打开的图像拖曳到正在操作的文件窗口中，如图所示。

步骤07 将前景色设为黑色，单击横排文字工具 **T**，在属性工具栏中设置合适的字体和字号，输入相应文字，按下快捷键 Ctrl+T，进行旋转。

步骤09 设置完毕按 Enter 键确认。应用图层样式，得到的图像效果如图所示。

步骤11 按 Ctrl 键单击"图层2"缩览图，载入选区，按下快捷键 Ctrl+Shift+N，新建图层，单击渐变工具，单击，设置由黑到透明的渐变，在选区内绘制渐变，将图层不透明度设为26%，如图所示。

步骤13 将"图层4"拖曳到，得到"图层4 副本"，按下快捷键 Ctrl+U，打开"色相/饱和度"对话框，参数设置如图所示，按 Enter 键确认。

步骤08 选中文字图层，单击"图层"面板上的添加图层样式 **fx**，打开"图层样式"对话框，选择"描边"，参数设置如图所示。

步骤10 将"图层2"拖曳到，得到"图层2 副本"，调整图层顺序，执行"编辑"→"变换"→"垂直翻转"命令，将其移动到合适位置，单击橡皮擦工具，擦除不需要部分，将不透明度设为81%。

步骤12 打开本书附带光盘中的"Chapter10\02\Media\ 素材 5.psd"文件，将打开的图像拖曳到正在操作的文件窗口中，如图所示。

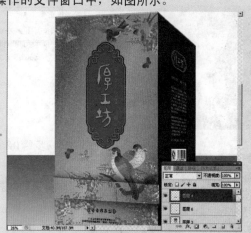

步骤14 打开本书附带光盘中的"Chapter10\02\Media\ 素材 6.psd"文件，将打开图像拖曳到窗口中，调整图层顺序，最终效果如图所示。

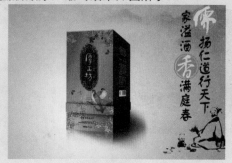

10.3 食品包装——礼品包装

本例制作的是一张礼品包装，主要针对的消费群体是普通大众。包装样式比较传统，中规中矩，且给人一种庄重的感觉，凸显出此款产品不同于其他产品的地方。

配色应用：

制作要点：
1. 利用图层样式制作立体效果
2. 使用文字工具输入相应文字
3. 使用矩形选框工具创建矩形选区
4. 使用填色快捷键填充颜色

最终效果：Chapter10\03\Complete\ 礼品包装 .psd
素材位置：Chapter10\03\Media\ 背景 .jpg、素材 1.psd…
难易程度：★★☆

创作技能点拨

图层混合模式（颜色减淡）：

颜色减淡模式可使下一层颜色变亮，当上一层是纯黑色时，该部分不起作用。

原图1

原图2

设置图层混合模式为"颜色减淡"

Step 01　礼品包装——背景设计

▶ 步骤01 执行"文件"→"打开"命令或按下快捷键 Ctrl+O，打开本书附带光盘中的"Chapter10\03\Media\ 背景 .jpg 文件"，如图所示。

▶ 步骤02 执行"文件"→"打开"命令或按下快捷键 Ctrl+O，打开本书附带光盘中的"Chapter10\03\Media\ 素材 1.psd"文件，单击移动工具，将打开的素材拖曳到当前正在操作的文件窗口中，如图所示。选中拖入图层，单击图层面板下方的添加图层样式，在弹出的对话框中选择"投影"选项，设置参数，如图所示。

调整命令：

Photoshop的调整命令可以通过两种方式来使用。第一种是直接用"图像"菜单中的命令来处理图像；第二种是使用调整图层来应用这些调整命令。这两种方式可以达到相同的调整结果，它们的不同之处在于："图像"菜单中的命令会修改图像的像素数据，而调整图层则不会修改像素，它是非破坏性的调整功能。

如图1所示为原图像，假设需要使用"色相/饱和度"命令调整它的颜色。如果使用菜单栏中的"图像"→"调整"→"色相/饱和度"命令来操作，"背景"图层中的像素就会被修改，如图2所示。如果使用调整图层操作，则可在当前图层的上面创建一个调整图层，调整命令通过该图层对下面的图像产生影响，调整结果与使用菜单命令中的"色相/饱和度"命令完全相同，但下面图层的像素没有任何变化，如图3所示。

图 1

图 2

图 3

> 步骤03 设置完毕不关闭对话框，继续勾选"斜面和浮雕"复选框，设置参数。设置完毕按 Enter 键确认。应用图层样式，如图所示。

Step 02　礼品包装——文字设计

> 步骤01 选择横排文字工具 T，将前景色设为黑色，设置合适的字体和字号，在页面内输入相应文字，如图所示。

> 步骤02 选中文字图层，单击图层面板下方的添加图层样式 fx，在弹出的对话框中选择"投影"选项，设置参数，如图所示。

> 步骤03 设置完毕按 Enter 键确认。应用图层样式。打开本书附带光盘中的"Chapter10\03\Media\ 素材 2.psd"文件，单击移动工具，将打开的素材拖曳到当前正在操作的文件窗口中，如图所示。

 创作技能点拨

颜色混合：

颜色混合分为加色法、减色法和中间混合三类。加色法的颜色混合又称为光学混合，越是混合颜色，亮度越亮。例如，把红色（R）、绿色（G）、蓝色（B）混合在一起，就会变成白色。而减法混合则是像颜料或者墨水那样，越是混合颜色，颜色的亮度和饱和度越低。例如，把绿色（C）、红（M）、黄（Y）混合在一起，就会变为黑色。

加色法

减色法

中间混合（并列混合）

中间混合（旋转混合）

Step 03 礼品包装——图案设计

▶步骤01 打开本书附带光盘中的"Chapter10\03\Media\ 素材 3.psd"文件，单击移动工具 ，将打开的素材拖曳到当前正在操作的文件窗口中，如图所示。选中拖入图层，单击图层面板下方的添加图层样式 ，在弹出的对话框中选择"投影"选项设置参数，如图所示。

▶步骤02 设置完毕不关闭对话框，分别勾选"外发光"和"斜面和浮雕"选项，设置参数，如图所示。

▶步骤03 设置完毕不关闭对话框，继续勾选"渐变叠加"选项，参数设置如图所示。设置完毕按 Enter 键确认，应用图层样式。

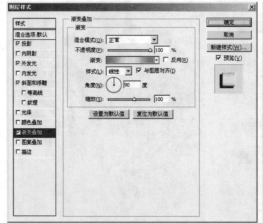

创作技能点拨

可选颜色命令：

"可选颜色"命令的功能是在构成图像的颜色中选择特定的颜色进行删除，或者与其他颜色混合改变颜色。另外，还提供了以红色、青色、洋红、黄色、黑色颜色为基准添加或删除颜色，调整混合墨水量的功能。

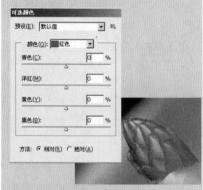

颜色： 设置要作出改变图像的颜色。

方法： 该选项可以设置墨水量，包括相对和绝对选项。

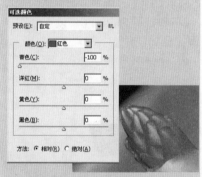

将"颜色"项设置为"黄色"，将"黄色"项的数值降低到+100，黄色的背景颜色产生了脱色的效果。

Step 04 礼品包装——装饰元素设计

▶ **步骤01** 新建一个图层，命名为"底色"，单击矩形选框工具，在页面内创建选区，将前景色设为 R:42、G:37、B:31，按下快捷键 Alt+Delete 填充前景色，如图所示。按下快捷键 Ctrl+D 取消选择。

▶ **步骤02** 打开本书附带光盘中的"Chapter10\03\Media\ 素材 4.psd"文件，单击移动工具，将打开的素材拖曳到当前正在操作的文件窗口中，如图所示。

▶ **步骤03** 打开本书附带光盘中的"Chapter10\03\Media\ 素材 5.psd"文件，单击移动工具，将打开的素材拖曳到当前正在操作的文件窗口中。至此，本案例就制作完成了，最终效果如图所示。

拓展项目演练（牛肉干包装）

制作要点：

结合渐变工具、多边形套索工具以及图层不透明度制作背景
和阴影

最终效果：Chapter10\03\Complete\ 牛肉干包装 .psd
素材位置：Chapter10\03\Media\ 素材 6.psd

步骤01 执行"文件"→"新建"命令或按下快捷键 Ctrl+N，弹出"新建"对话框，设置参数，单击"确定"按钮，如图所示。

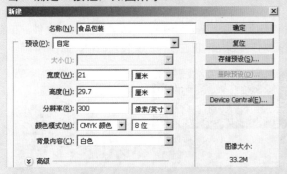

步骤02 单击渐变工具，单击属性工具栏上的，打开"渐变编辑器"对话框，参数设置如图所示。

步骤03 选中"背景"图层，单击属性工具栏上的对称渐变按钮，在页面内拖曳，绘制渐变，如图所示。

步骤04 新建"阴影"图层，单击多边形套索工具，创建选区，按下快捷键 Shift+F6，设置合适半径，然后填充黑色，如图所示。

步骤05 按下快捷键 Ctrl+D 取消选择。将图层不透明度设为 49%，如图所示。

步骤06 按下快捷键 Ctrl+O，打开本书附带光盘中的"Chapter10\03\Media\ 素材 6.psd"文件，将图像拖曳到窗口中，调整图层顺序，最终效果如图所示。

第 11 章
房地产广告案例

一幅优秀的广告作品由图像、文字、颜色和版式 4 个要素组成，房地产广告在这方面作了很好的诠释。本章收录 6 个房地产广告实战练习，详细讲解了各种类型的房地产广告的创意思路及制作流程。

- 房产展示
 欧陆风尚
 思域
- 房产海报
 浪漫之城
 梦想成真
- 形象墙
 阑尊世家
 耀世而出

11.1 房产展示——欧陆风尚

本例制作的是一张房交会展示设计效果图，通过立体展现广告位置及效果，给人以身临其境的感觉，全方位展示产品，达到最佳的宣传效果，让人难以抗拒。

配色应用：

制作要点：
1. 使用图层蒙版和渐变工具隐藏不需要的图像
2. 使用添加杂色命令为图像添加杂色
3. 使用扭曲和变形命令调整图像形状
4. 使用文字变形命令和图层样式制作文字效果

最终效果：Chapter11\01\Complete\ 欧陆风尚 .psd
素材位置：Chapter11\01\Media\ 素材 1.psd ～ 素材 5.psd
难易程度：★★★☆

行业知识导航

房地产广告的定义：

房地产广告，是指房地产开发企业、房地产权利人、房地产中介机构发布的房地产项目预售、预租、出售、出租、项目转让以及其他房地产项目介绍的广告。不包括居民私人及非经营性售房、租房、换房的广告。

Step 01 广告设计——背景设计

▶步骤01 执行"文件"→"新建"命令或按下快捷键 Ctrl+N，弹出"新建"对话框，设置宽度为 29.7cm，高度为 21cm，分辨率为 150 像素 \ 英寸，单击"确定"按钮，如图所示。按下快捷键 Ctrl+O，打开本书附带光盘中的"Chapter11\01\Media\ 素材 1.psd"文件，将打开的图像拖曳到正在操作的文件窗口中，将"图层 1"的不透明度设为 70%。

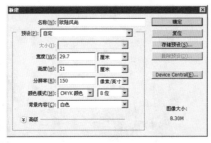

▶步骤02 选中"图层 1"，单击添加图层蒙版，为其添加蒙版。单击矩形选框工具，在页面内创建矩形选区。选中图层蒙版，单击渐变工具，在选区内绘制由黑到白的线性渐变，如图所示。

房地产平面广告的主要种类：

一、报纸广告

报纸是房地产广告广泛运用的大众传媒媒体。

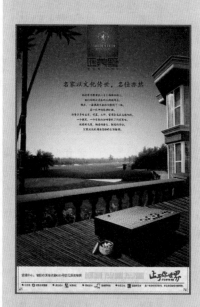

房地产广告选用的报纸版面面积可以从半通栏至整版，版面面积越大，广告的注意率就越高，但经济支出也越大。第一版广告刊登位置效果最佳，其他各版广告刊登位置效果逐渐递减，各大报纸根据广告版面效果的实际情况分档收费。报纸广告通常运用电脑设计制作。

用于新闻纸的菲林制版网线一般为85~100线，用于铜板纸的菲林制版网线一般为120~150线。

步骤03 单击矩形选框工具 ，在页面内创建如图所示的选区。按下快捷键Ctrl+Shift+N，新建"图层2"，将前景色设为白色，背景色设为R:193、G:190、B:187，选择渐变工具 ，单击属性工具栏上的 ，打开"渐变编辑器"对话框，选择前景色到背景色渐变，单击线性渐变按钮 ，在选区内拖曳，绘制渐变。按下快捷键Ctrl+D取消选择，如图所示。

步骤04 按下快捷键Ctrl+Shift+N，新建"图层3"，单击多边形套索工具 ，在页面内创建如图所示的选区。将前景色设为R:201、G:74、B:55，按下快捷键Alt+Delete填充前景色，如图所示。

步骤05 执行"滤镜"→"杂色"→"添加杂色"命令，打开"添加杂色"对话框，参数设置如图所示。设置完毕按Enter键确认。

步骤06 按下快捷键Ctrl+Shift+N，新建"图层4"，将前景色设为黑色，单击渐变工具 ，选择前景色到透明渐变，单击线性渐变按钮 ，在选区内拖曳，绘制渐变，将图层不透明度设为20%，按下快捷键Ctrl+D取消选择，如图所示。

行业知识导航

二、杂志广告

杂志广告一般是房地产广告针对特定的顾客群体而选用的媒体，例如高档楼盘往往选用航空杂志，其读者为飞机乘客可能是高档楼盘潜在的顾客。

杂志广告一般分为封底、封二、封三、封面和内页几种。不同版面位置的广告注意度差异很大。最大为封面，封底次之，再次为封二、封三和扉页，然后为内页，内页文前后的小广告和补白广告为最次。如果把杂志广告注意度最高列为100，各版面注意度如下面列表所示。

版面	注意度
封面	100
封底	95
封二	90
封三	85
扉页	80
底扉	75
正中内页	75
内页局部	30-50
内页补白	10-20

步骤07 按下快捷键 Ctrl+Shift+N，新建"图层5"，单击多边形套索工具 ，在页面内创建如图所示的选区。将前景色设为白色，背景色设为 R:201、G:199、B:196，选择渐变工具 ，单击属性工具栏上的 ，打开"渐变编辑器"对话框，选择前景色到背景色渐变，单击线性渐变按钮 ，在选区内拖曳，绘制渐变。按下快捷键 Ctrl+D 取消选择。

步骤08 按下快捷键 Ctrl+Shift+N，新建"图层6"，单击多边形套索工具 ，在页面内创建如图所示的选区。将前景色设为白色，背景色设为 R:194、G:191、B:187，选择渐变工具 ，单击属性工具栏上的 ，打开"渐变编辑器"对话框，选择前景色到背景色渐变，单击线性渐变按钮 ，在选区内拖曳，绘制渐变。按下快捷键 Ctrl+D 取消选择。

步骤09 打开本书附带光盘中的"Chapter11\01\Media\ 素材 2.psd"文件，将打开的图像拖曳到正在操作的文件窗口中。选中"图层7"，按下快捷键 Ctrl+T，进行自由变换，在图像上单击右键选择扭曲，拖动角点，调整其形状，调整好按 Enter 键确认，如图所示。

杂志广告一般都是彩色的，菲林制作为四色，刊登广告的杂志用纸越精，菲林制版的网线就越密，一般为120~150线。

三、楼书设计

楼书又称售楼书或房地产样本，它指多页装订的整体反映楼盘情况的广告画册。

▶步骤10 选中"图层8"，按下快捷键 Ctrl+T，进行自由变换，在图像上单击右键选择变形，拖动角点，调整其形状，调整好按 Enter 键确认。

▶步骤11 选中"图层9"，按下快捷键 Ctrl+T，进行自由变换，在图像上单击右键选择扭曲，拖动角点，调整其形状，按 Enter 键确认。按下快捷键 Ctrl+M，打开"曲线"对话框，调整曲线使图像变亮，按 Enter 键确认，如图所示。

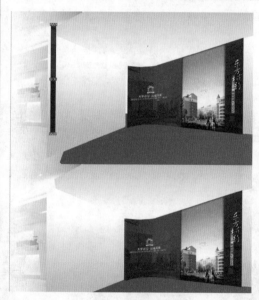

▶步骤12 按下快捷键 Ctrl+Shift+N，新建"图层10"，单击多边形套索工具，在页面内创建如图所示的选区。将前景色设为黑色，按下快捷键 Alt+Delete 填充前景色。

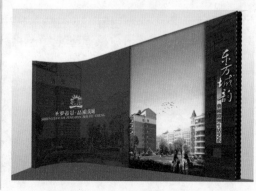

开本是楼书设计首先考虑的因素之一，开本有正规开本和畸形开本之分，正规开本按全张纸长边对折的次数多少来计算，每对折一次开数增加一倍。例如：对折一次为对开，对折两次为四开，对折四次为十六开。

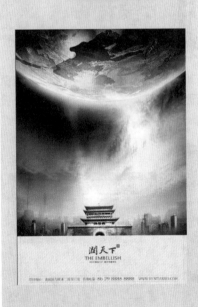

Step 02　广告设计——文字效果制作

▶ 步骤01　选择横排文字工具 **T**，设置合适的字体、字号和颜色，在页面内输入相应文字，在文字上单击右键，选择文字变形，打开"变形文字"对话框，参数设置如图所示。设置完毕按 Enter 键确认。按住 Shift 键，将所有文字图层选中，按下快捷键 Ctrl+E，进行合并。

▶ 步骤02　选中合并后的文字图层，单击添加图层样式 **fx.**，打开"图层样式"对话框，选择"渐变叠加"，设置参数，按 Enter 键确认。应用图层样式，效果如图所示。

Step 03　广告设计——整体效果制作

▶ 步骤01　打开本书附带光盘中的"Chapter11\01\Media\ 素材 3.psd"文件，将打开的图像拖曳到正在操作的文件窗口中，将"图层 12"不透明度设为 40%。

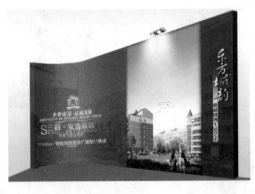

▶ 步骤02　将"图层 13"拖曳到创建新图层，得到"图层 13 副本"，按下快捷键 Ctrl+T，调整其大小并移动到合适位置，如图所示。

这类楼书多以大量留白和富有丰富意境的图像来表现整体的画面效果。墙的一角或石头的局部以及墨渍的效果都是表现画面效果的有力元素。

步骤03 打开本书附带光盘中的"Chapter11\01\Media\ 素材 4.psd"文件，将打开的图像拖曳到正在操作的文件窗口中，如图所示。

步骤04 按下快捷键 Ctrl+Shift+N，新建"图层 15"，单击多边形套索工具，在页面内创建如图所示的选区。将前景色设为白色，按下快捷键 Alt+Delete 填充前景色。

步骤05 按下快捷键 Ctrl+Shift+N，新建"图层 16"，将前景色设为 R:57、G:53、B:51，选择渐变工具，单击属性工具栏上的，打开"渐变编辑器"对话框，选择前景色到透明渐变，单击线性渐变，在选区内拖曳，绘制渐变，将图层不透明度设为 30%。按下快捷键 Ctrl+D 取消选择。

步骤06 打开本书附带光盘中的"Chapter11\01\Media\ 素材 5.psd"文件，将打开的图像拖曳到正在操作的文件窗口中，至此，本案例就制作完成了。

拓展项目演练（思域）

制作要点：

结合图层蒙版、羽化命令以及曲线使图像之间衔接自然

最终效果：Chapter11\01\Complete\ 思域 .psd
素材位置：Chapter11\01\Media\ 素材 6.psd ～素材 10.psd

●步骤01 执行"文件"→"新建"命令或按下快捷键 Ctrl+N，弹出"新建"对话框，设置宽度为28厘米，高度为10厘米，分辨率为300像素/英寸，单击"确定"按钮，如图所示。

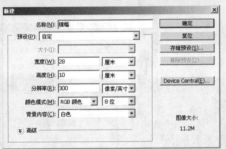

●步骤02 按下快捷键 Ctrl+O，打开本书附带光盘中的"Chapter11\01\Media\ 素材 6.psd"文件，将打开的图像拖曳到正在操作的文件窗口中，如图所示。

●步骤03 选中"图层 1"，单击添加图层蒙版，为其添加蒙版，单击椭圆选框工具，在页面内创建椭圆选区，选择渐变工具，在选区内绘制由黑到白的渐变，如图所示。

●步骤04 按下快捷键 Ctrl+O，打开本书附带光盘中的"Chapter11\01\Media\ 素材 7.psd"文件，将打开的图像拖曳到正在操作的文件窗口中，如图所示。

●步骤05 选中"图层 2"，单击添加图层蒙版，为其添加蒙版，单击矩形选框工具，在页面内创建矩形选区，选择渐变工具，在选区内绘制由黑到白的渐变，如图所示。

●步骤06 按下快捷键 Ctrl+O，打开本书附带光盘中的"Chapter11\01\Media\ 素材 8.psd"文件，将打开的图像拖曳到正在操作的文件窗口中，如图所示。

步骤07 单击椭圆选框工具 ，在页面内创建椭圆选区，按下快捷键 Shift+Ctrl+I 进行反选，按下快捷键 Shift+F6，打开"羽化选区"对话框，参数设置如图所示。

步骤09 设置完毕按 Enter 键确认。按下快捷键 Ctrl+D 取消选择，得到的图像效果如图所示。

步骤11 将前景色设为黑色，选择横排文字工具 T，设置合适的字体和字号，在页面内输入相应文字，如图所示。

步骤13 按下快捷键 Ctrl+O，打开本书附带光盘中的"Chapter11\01\Media\ 素材 10.psd"文件，将打开的图像拖曳到正在操作的文件窗口中。至此，本案例就制作完成了，最终效果如图所示。

步骤08 选中"3"图层，按下快捷键 Ctrl+M，打开"曲线"对话框，参数设置如图所示。

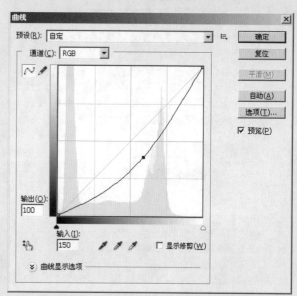

步骤10 按下快捷键 Ctrl+O，打开本书附带光盘中的"Chapter11\01\Media\ 素材 9.psd"文件，将打开的图像拖曳到正在操作的文件窗口中，如图所示。

步骤12 将前景色设为 R:172、G:182、B:69，选择横排文字工具 T，设置合适的字体和字号，在页面内输入相应文字，如图所示。

11.2 房产海报——浪漫之城

本例制作的是一张房地产的广告宣传海报，主要适用的消费群体是中高收入人群。在颜色使用上主要采用紫色系，与画面整体风格相呼应，且给人一种高贵的感觉，凸显出所要表达的主题。

配色应用：

制作要点：
1. 使用渐变工具制作背景效果
2. 调整图层不透明度以便达到理想效果
3. 使用去色命令将彩色图像变成黑白图像
4. 灵活运用图层混合模式达到极佳的视觉效果

最终效果：Chapter11\02\Complete\ 浪漫之城 .psd
素材位置：Chapter11\02\Media\ 素材 1.psd ～素材 9.psd
难易程度：★★★☆

行业知识导航

这类楼书通常通过图片和文字的编排来使画面统一。在画面中效果不是特别多，但在版面中却有一种慎重、庄严的视觉感，文字排列主要体现在英文和中文之间的相互穿插，文字的大小和样式都十分讲究。

Step 01 浪漫之城——海报背景设计

▶步骤01 执行"文件"→"新建"命令或按下快捷键 Ctrl+N，弹出"新建"对话框，设置宽度为 50 厘米，高度为 35 厘米，分辨率为 240 像素／英寸，单击"确定"按钮，如图所示。将前景色设为 R:239、G:229、B:255，背景色设为 R:86、G:25、B:128，选择渐变工具，单击属性工具栏上的，打开"渐变编辑器"对话框，选择前景色到背景色渐变。

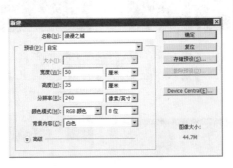

▶步骤02 选中"背景"图层，单击径向渐变按钮，在页面内从中间往边上拖曳，绘制渐变，如图所示。

行业知识导航

四、单页（折页）

房地产广告单页单张印刷品，一般为双面彩色。幅面尺寸在八开以内一般称为DM，大于八开一般称为海报。DM本意是直接邮寄广告，由于DM是放在信封里通过邮寄发放给受众的印刷品广告，所以DM尺寸一般幅面较小并采用折页形式。房地产销售中常把幅面较小的房地产广告印刷品统称DM。

楼书和单页均为印刷品，在设计时除考虑开本大小外，还必须考虑用纸和印刷工艺。

Step 02 浪漫之城——主题元素设计

▶步骤01 按下快捷键 Ctrl+O，打开本书附带光盘中的"Chapter11\02\Media\ 素材 1.psd"文件，将打开的图像拖曳到正在操作的文件窗口中，将图层混合模式设为明度，将"图层 1"的不透明度设为55%，如图所示。

▶步骤02 选中"图层 1"，单击添加图层蒙版，为其添加图层蒙版，单击橡皮擦工具，在属性工具栏中设置合适的画笔属性，使用橡皮擦工具在图像上进行涂抹，把不需要的部分擦除，如图所示。

▶步骤03 打开本书附带光盘中的"Chapter11\02\Media\ 素材 2.psd"文件，将打开的图像拖曳到正在操作的文件窗口中，将"天空"图层混合模式设为柔光，将"云彩"图层混合模式设为强光，如图所示。

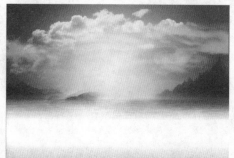

▶步骤04 按下快捷键 Ctrl+Shift+N，新建"月亮"图层，单击椭圆选框工具，按住 Shift 键，在页面内创建正圆选区，将前景色设为 R:247、G:247、B:233，按下快捷键 Alt+Delete 填充前景色，将图层混合模式设为强光，如图所示。

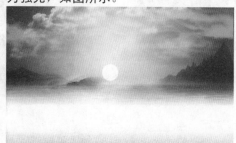

楼书和单页设计用纸还须考虑纸张的厚薄。纸张的厚薄以每平方米的克重来区别，克数越大，纸张越厚。楼书封面用纸一般在210~300克。楼书内页和单页用纸一般在128~210克。铜板纸（亚粉纸）和艺术纸还有单面和双面之分。

五、海报

海报（poster），原意是张贴在柱子上的告示，中文定义为一种平面的、大幅的、张贴式的户外印刷广告。房地产海报很少用于张贴，主要是采用海报"平面的、大幅的"形式。大幅的房地产海报选用的图片印刷尺寸较大，增加了视觉冲击力。楼盘立面图、平面图往往印刷在一个平面上，便于售楼人员讲解。

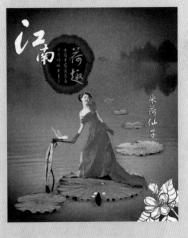

▶ **步骤05** 按下快捷键 Ctrl+D 取消选择。单击添加图层样式 *fx*，打开"图层样式"对话框，选择外发光，设置参数。设置完毕按 Enter 键确认，如图所示。

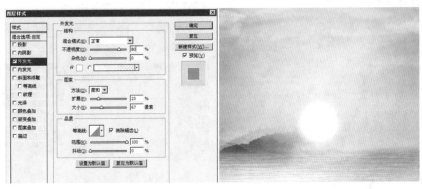

▶ **步骤06** 打开本书附带光盘中的"Chapter11\02\Media\ 素材 3.psd"文件，将打开的图像拖曳到正在操作的文件窗口中，将"房子"图层混合模式设为明度，如图所示。

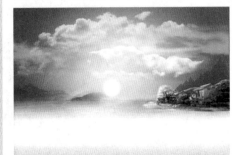

▶ **步骤07** 将"房子"图层拖曳到创建新图层 ，得到"房子 副本"，将图层混合模式设为滤色，不透明度设为 36%，如图所示。

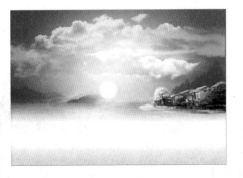

▶ **步骤08** 打开本书附带光盘中的"Chapter11\02\Media\ 素材 4.psd"文件，将打开的图像拖曳到正在操作的文件窗口中，将图层混合模式设为明度，将"树木"图层不透明度设为 75%，将"椰树"图层不透明度设为 60%，如图所示。

创作技能点拨

图层（纯色）：

"纯色"命令主要是对图像进行颜色填充，同时也可以调整图层的混合模式和不透明度。

原图

1）单击面板中的创建新的填充或调整图层按钮 **⊘.**，弹出下拉菜单。

在下拉菜单中选择"纯色"选项

纯色填充

▶**步骤09** 将"楼盘"图层拖曳到创建新图层 ⬏，得到"楼盘 副本"，将图层混合模式设为叠加，不透明度设为55%，如图所示。

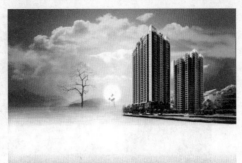

▶**步骤10** 打开本书附带光盘中的"Chapter11\02\Media\ 素材 5.psd"文件，将打开的图像拖曳到正在操作的文件窗口中，将"树"图层混合模式设为明度，将"水石"图层混合模式设为强光，如图所示。

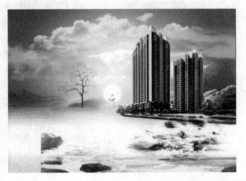

▶**步骤11** 将"水石"图层拖曳到创建新图层 ⬏，得到"水石 副本"，执行"图像"→"调整"→"去色"命令，将图层混合模式设为明度，不透明度设为90%，调整图层顺序，如图所示。

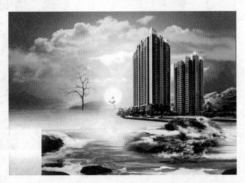

▶**步骤12** 打开本书附带光盘中的"Chapter11\02\Media\ 素材 6.psd"文件，将打开的图像拖曳到正在操作的文件窗口中，将"罗马柱"图层混合模式设为明度。

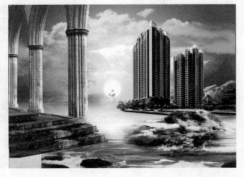

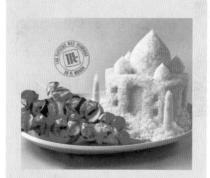

设置图层混合模式为"叠加"

2）执行"图层"→"新建填充图层"→"纯色"命令，在弹出的对话框中设置各项参数，完成后按Enter键确认。

名称：主要是颜色填充的名称，可以根据自己的需要输入名称。
颜色：设置图层颜色。
模式：颜色填充在图像中的混合模式。
不透明度：所填充的颜色在图像中的不透明度。

步骤13 将"罗马柱"图层拖曳到创建新图层，得到"罗马柱 副本"，将图层混合模式设为正片叠底，如图所示。

步骤14 打开本书附带光盘中的"Chapter11\02\Media\ 素材 7.psd"文件，将打开的图像拖曳到正在操作的文件窗口中，将"山石"图层混合模式设为明度。

步骤15 将"山石"图层拖曳到创建新图层，得到"山石 副本"，将图层混合模式设为叠加，不透明度设为 75%，如图所示。

步骤16 打开本书附带光盘中的"Chapter11\02\Media\ 素材 8.psd"文件，将打开的图像拖曳到正在操作的文件窗口中，将"图层 3"和"野鸭子"图层混合模式设为明度，将"野鸭子"图层不透明度设为 70%，如图所示。

创作技能点拨

设置完各项参数, "图层"面板上会显示出设置后的信息。

颜色填充后

还可以在图像上建立选区,只对选区执行"纯色"命令。

对选区纯色填充后

▶步骤17 按下快捷键 Ctrl+Shift+N,新建"矩形"图层,单击矩形选框工具 ⬚,在页面内创建矩形选区,将前景色设为 R:55、G:33、B:83,按下快捷键 Alt+Delete 填充前景色,如图所示。按下快捷键 Ctrl+D 取消选择。

▶步骤18 打开本书附带光盘中的"Chapter11\02\Media\ 素材 9.psd"文件,将打开的图像拖曳到正在操作的文件窗口中,将"仙女"图层混合模式设为明度。

▶步骤19 将"仙女"图层拖曳到创建新图层 ◻,得到"仙女 副本",将图层混合模式设为叠加,如图所示。

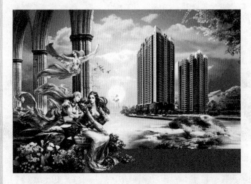

▶步骤20 将前景色设为白色,选择横排文字工具 T,设置合适的字体、字号,在页面内输入相应文字。至此,本案例就制作完成了,效果如图所示。

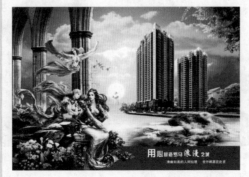

拓展项目演练（梦想成真）

制作要点：

结合图层蒙版、图层样式以及图层混合模式使图像之间过渡
自然

最终效果：Chapter11\02\Complete\ 梦想成真.psd
素材位置：Chapter11\02\Media\ 背景.jpg、素材 10.psd

▶**步骤01** 执行"文件"→"打开"命令或按下快捷键 Ctrl+O，打开本书附带光盘中的"Chapter11\02\Media\ 背景.jpg"文件，如图所示。

▶**步骤02** 单击多边形套索工具，在页面内创建多边形选区，按下快捷键 Shift+F6，打开"羽化选区"对话框，参数设置如图所示。

▶**步骤03** 按下快捷键 Ctrl+Shift+N，新建"阴影"图层，将前景色设为黑色，按下快捷键 Alt+Delete 填充前景色，如图所示。

▶**步骤04** 按下快捷键 Ctrl+D 取消选择。将"阴影"图层的混合模式设为线性光，不透明度设为 40%，将阴影移动到合适位置，如图所示。

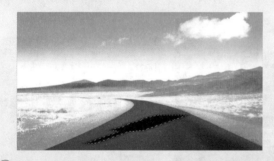

▶**步骤05** 将"阴影"图层拖曳到创建新图层，得到"阴影 副本"，按下快捷键 Ctrl+T 将其缩小并移动到合适位置，将图层不透明度设为 30%，重复操作，如图所示。

▶**步骤06** 按下快捷键 Ctrl+O，打开本书附带光盘中的"Chapter11\02\Media\ 素材 10.psd"文件，将打开的图像拖曳到正在操作的文件窗口中，如图所示。

步骤07 按下快捷键 Ctrl+Shift+N，新建"正方形"图层，单击矩形选框工具 ⬚，按住 Shift 键，在页面内创建正方形选区，将前景色设为 R:0、G:75、B:47，按下快捷键 Alt+Delete 填充前景色，如图所示。

步骤08 按下快捷键 Ctrl+Shift+N，新建"矩形"图层，单击矩形选框工具 ⬚，在页面内创建矩形选区，将前景色设为白色，按下快捷键 Alt+Delete 填充前景色，将图层不透明度设为 80%，如图所示。

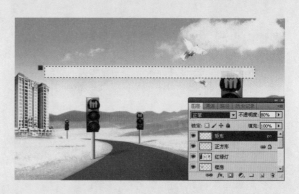

步骤09 选中"矩形"图层，单击添加图层蒙版 ◙，为其添加蒙版，单击矩形选框工具 ⬚，在页面内创建矩形选区，选择渐变工具 ▮，在选区内绘制由黑到白的渐变，如图所示。

步骤10 将前景色设为白色，选择横排文字工具 T，设置合适的字体和字号，在页面内输入相应文字，执行"图层→栅格化→文字"命令，栅格化文字图层，如图所示。

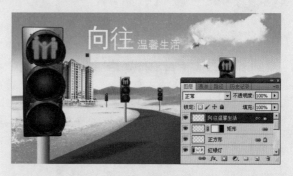

步骤11 选中文字图层，单击添加图层样式 fx，打开"图层样式"对话框，选择外发光，参数设置如图所示。

步骤12 设置完毕按 Enter 键确认。应用图层样式，如图所示。

步骤13 将前景色设为白色，选择横排文字工具 T，设置合适的字体和字号，在页面内输入相应文字。至此，本案例就制作完成了，最终效果如图所示。

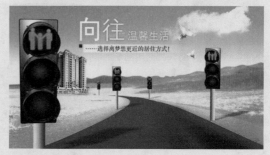

11.3 形象墙——阑尊世家

本例制作的是一张房地产的广告形象墙，主要面向中高收入人群，画面色彩对比鲜明，风格比较大气，达到很好的宣传效果。下面就来制作这张房地产广告形象墙。

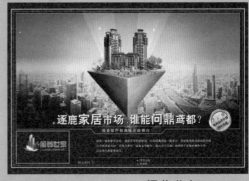

配色应用：

制作要点：
1. 使用渐变工具制作背景
2. 使用钢笔工具配合画笔工具绘制虚线
3. 使用自定义形状工具绘制五角星
4. 使用图层样式为图像添加各种效果

最终效果：Chapter11\03\Complete\ 阑尊世家 .psd
素材位置：Chapter11\03\Media\ 背景 .jpg、素材 1.psd…
难易程度：★★★☆

创作技能点拨

快速蒙版：

快速蒙版主要是通过画笔工具的涂抹，在图像上快速建立选区并调整，在照片的处理中可以对照片的局部进行编辑和制作，并且可以选择照片中较复杂的景物，相对于魔棒工具和路径工具来说会更加准确和方便，对初学者来说更易掌握。

在工具箱中单击以快速蒙版模式编辑按钮□，然后单击画笔工具✎，在图像上进行涂抹，完成后单击以标准模式编辑按钮□，并且得到新的选区，最后根据需要对选区进行调整。

原图

Step 01 阑尊世家——形象墙背景设计

▶ 步骤01 执行"文件"→"打开"命令或按下快捷键 Ctrl+O，打开本书附带光盘中的"Chapter11\03\Media\ 背景 .jpg"文件，如图所示。

▶ 步骤02 单击多边形套索工具✎，在页面内创建多边形选区，将前景色设为 R:136、G:97、B:76，背景色设为 R:81、G:54、B:40，选择渐变工具▥，单击属性工具栏上的███████▾，打开"渐变编辑器"对话框，选择前景色到背景色渐变，如图所示。

创作技能点拨

在工具箱中单击以快速蒙版模式编辑按钮◎，进入快速蒙版模式，单击画笔工具✏在图像上涂抹。

快速蒙版模式

单击以标准模式编辑按钮◎，并且得到新的选区，或者按下Q键快速创建选区。

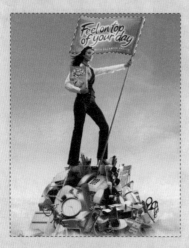

下面进行图像色阶、色彩平衡、色相/饱和度等参数调整。

调整色阶

▶步骤03 按下快捷键 Ctrl+Shift+N，新建"图层1"，单击径向渐变按钮▣，在选区内拖曳，绘制渐变，效果如图所示。按下快捷键 Ctrl+D 取消选择。

Step 02 阑尊世家——绘制虚线、五角星

▶步骤01 单击钢笔工具✐，在页面内单击确定起始点，绘制直线路径，如图所示。

▶步骤02 单击画笔工具✏，执行"窗口→画笔"命令，打开"画笔"对话框，参数设置如图所示。

▶步骤03 按下快捷键 Ctrl+Shift+N，新建"图层2"，将前景色设为白色，切换到路径面板，单击用画笔描边路径 ○，得到的图像效果如图所示。

▶步骤04 单击自定义形状工具✿，选择五角星，在属性工具栏单击路径按钮▨，绘制五角星，单击直接选择工具▷，调整五角星形状，如图所示。

创作技能点拨

完成效果

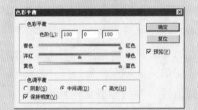

调整色彩平衡

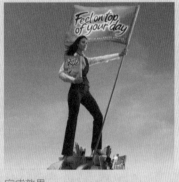

完成效果

调整色相／饱和度

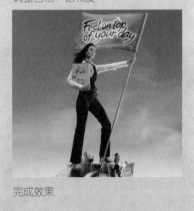

完成效果

步骤05 按下快捷键 Ctrl+Shift+N，新建"图层3"，按下快捷键 Ctrl+Enter 将路径转为选区，将前景色设为 R:252、G:214、B:141，按下快捷键 Alt+Delete 填充前景色，如图所示。

Step 03 阑尊世家——输入相应文字

步骤01 按下快捷键 Ctrl+O，打开本书附带光盘中的"Chapter11\03\Media\素材1.psd"文件，将打开的图像拖曳到正在操作的文件窗口中，如图所示。

步骤02 将前景色设为 R:252、G:214、B:141，选择横排文字工具T，设置合适的字体和字号，在页面内输入相应文字，如图所示。

步骤03 选中文字图层，单击添加图层样式fx，打开"图层样式"对话框，选择渐变叠加，设置参数，如图所示。

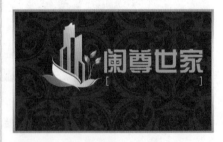

步骤04 选择横排文字工具T，设置合适的字体和字号，在页面内输入相应文字并填充颜色，如图所示。

创作技能点拨

自动色调命令:

"自动色调"命令可以自动调整图像中的黑长和白场,将每个颜色通道中最亮和最暗的像素映射到纯白(色阶为 255)和纯黑(色阶为 0),中间像素值按比例重新分布,从而增强图像对比度。

打开一张色调有些发白的照片,如图1所示,执行菜单栏中的"图像"→"自动色调"命令,Photoshop会自动调整图像,使色调变得清晰,效果如图2所示。

图1

图2

自动颜色命令:

"自动颜色"命令可以通过搜索图像来标识阴影、中间调和高光,从而调整图像的对比度和颜色,可以使用该命令矫正出现色偏的照片。

打开如图1所示的照片,执行"图像"→"自动颜色"命令,可以矫正颜色,校正后效果如图2所示。

图1

图2

步骤05 按住 Ctrl 键单击"逐鹿家居市场,谁能问鼎鸢都?"图层缩览图,载入选区,按下快捷键 Ctrl+Shift+N,新建"阴影"图层,调整图层顺序,将前景色设为黑色,按下快捷键 Alt+Delete 填充前景色,调整阴影位置,如图所示。

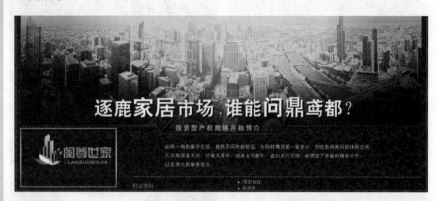

Step 04 阑尊世家——主题元素设计

步骤01 按下快捷键 Ctrl+O,打开本书附带光盘中的"Chapter11\03\Media\素材 2.psd"文件,将打开的图像拖曳到正在操作的文件窗口中,如图所示。

步骤02 按下快捷键 Ctrl+Shift+N,新建"圆环"图层,单击椭圆选框工具,按下 Shift 键,在工作区上绘制正圆,将前景色设为白色,按下快捷键 Alt+Delete 填充前景色,如图所示。

创作技能点拨

自动对比度命令：

"自动对比度"命令可以自动调整图像的对比度，使高光看上去更亮，阴影看上去更暗。

如图1所示是一张色调有些发灰的照片，执行"图像"→"自动对比度"命令之后的效果，如图2所示。"自动对比度"命令不会单独调整通道，它只调整色调，而不会改变色彩平衡，因此，也就不会产生色偏，但也不能用于消除色偏（色片剂色彩发生改变）。该命令可以改进彩色图像的外观，无法改善单色调颜色的额图像（只有一种颜色的图像）。

图 1

图 2

直方图：

直方图的功能是可以利用滑块方式的图表轻松的调整高光、中间色、阴影。在扫描完图像后，调整图像颜色的时候，会经常使用柱状图，最好能调整成不向任何一侧倾斜，从整体上表现出丰富的颜色。

调节了阴影和高光的直方图

整体均衡的直方图

▶步骤03 执行"选择→变换选区"命令，缩小正圆选区，按下 Delete 键删除选区内图像。按下快捷键 Ctrl+D 取消选择。单击添加图层样式 **fx**，打开"图层样式"对话框，选择投影，参数设置如图所示。

▶步骤04 设置完毕不关闭对话框，继续勾选斜面和浮雕复选框，参数设置如图所示。

▶步骤05 设置完毕不关闭对话框，继续勾选渐变叠加复选框，参数设置如图所示。

▶步骤06 设置完毕按 Enter 键确认。应用图层样式，效果如图所示。

▶步骤07 按下快捷键 Ctrl+Shift+N，新建"正圆"图层，单击椭圆选框工具，按下 Shift 键，绘制正圆，将前景色设为 R:250、G:225、B:150，按下快捷键 Alt+Delete 填充前景色，如图所示。

色彩平衡命令：

"色彩平衡"命令是一种利用颜色滑块调整颜色均衡的功能。在"色彩平衡"对话框中，利用三个颜色滑块在需要的颜色方向上拖动鼠标，就可以调整颜色，默认值为0。

原图

如果想将图像的色调变为红色，可以向红色拖动第一个滑块，向洋红拖动第二个滑块。

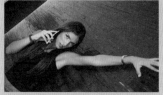

如果想将图像的色调变为红色，可以向红色拖动第一个滑块，向洋红拖动第二个滑块。

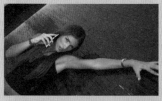

步骤08 按下快捷键Ctrl+D取消选择。单击添加图层样式 *fx*，打开"图层样式"对话框，选择渐变叠加，参数设置如图所示。

步骤09 设置完毕按Enter键确认，应用图层样式。按下快捷键Ctrl+O，打开本书附带光盘中的"Chapter11\03\Media\ 素材 3.psd"文件，将打开的图像拖曳到正在操作的文件窗口中，如图所示。

步骤10 将前景色设为R:64、G:38、B:26，选择横排文字工具**T**，设置合适的字体和字号，在页面内输入相应文字，按下快捷键Ctrl+T进行旋转。至此，本案例就制作完成了，最终效果如图所示。

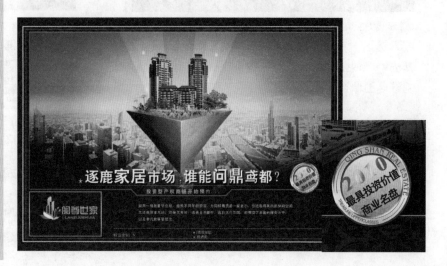

 拓展项目演练(耀世而出)

制作要点:

结合钢笔工具、渐变工具以及曲线命令制作出绚丽的图像效果

最终效果: Chapter11\03\Complete\耀世而出.psd
素材位置: Chapter11\03\Media\素材4.jpg、素材5.psd

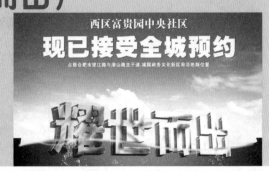

▶步骤01 执行"文件"→"打开"命令或按下快捷键 Ctrl+O,打开本书附带光盘中的"Chapter11\03\Media\素材4.jpg"文件,如图所示。

▶步骤02 单击钢笔工具,选择属性栏上的按钮绘制路径,按下快捷键 Ctrl+Enter 转换路径为选区,如图所示。

▶步骤03 单击渐变工具,单击属性工具栏上的,打开"渐变编辑器"对话框,设置参数。单击径向渐变,在选区中绘制渐变色。

▶步骤04 打开本书附带光盘中的"Chapter11\03\Media\素材5.psd"文件,将打开的图像拖曳到当前窗口中。

▶步骤05 按 Ctrl 键单击"耀世而出"图层缩览图,载入选区,单击多边形套索工具,单击从选区减去,调整并羽化选区,按下快捷键 Ctrl+J,复制选区图像至新图层,如图所示。

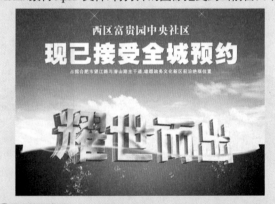

▶步骤06 选中新图层,按下快捷键 Ctrl+M,打开"曲线"对话框,调整曲线,最终效果如图所示。

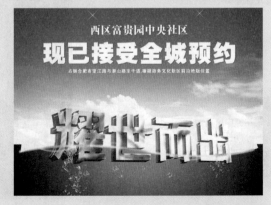

第 12 章

车行广告案例

汽车广告和房地产广告一样，都是目前的热门广告，也是极具重量级的广告，它不仅要给大众以美的享受，还要传递企业产品和销售等各方面的信息。本章收录 6 个广告实战练习，全面讲解了汽车广告的设计创意技巧和制作流程。

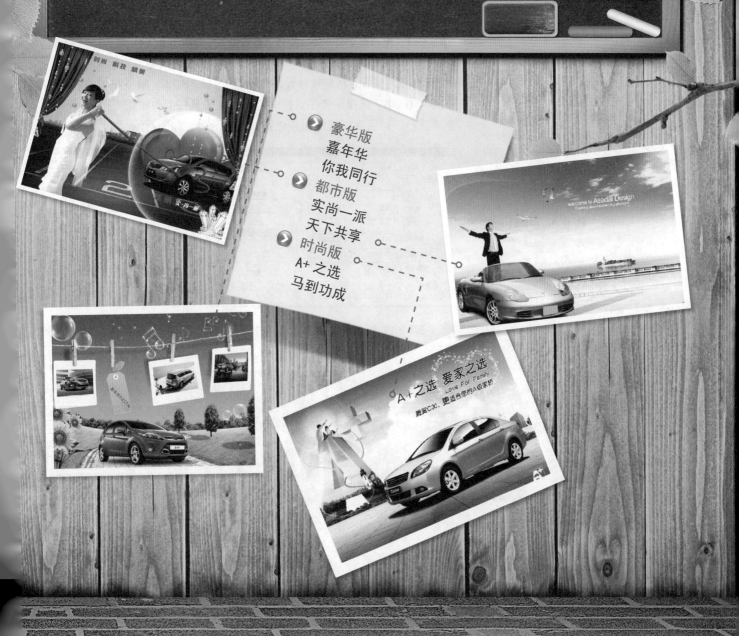

- 豪华版
 嘉年华
 你我同行
- 都市版
 实尚一派
 天下共享
- 时尚版
 A+ 之选
 马到功成

12.1 豪华版——嘉年华

本例制作的是一张汽车的广告宣传海报，主要面向工薪阶层，画面风格清新脱俗，凸显出此款产品不同于其他产品的地方。

配色应用：

制作要点：
1. 使用渐变工具配合调整图层制作背景效果
2. 使用套索工具制作水滴形状
3. 利用图层样式结合图层混合模式制作水滴效果
4. 使用圆角矩形和直接选择工具制作所需形状

最终效果：Chapter12\01\Complete\ 嘉年华 .psd
素材位置：Chapter12\01\Media\ 素材 1.psd ～ 素材 3.psd
难易程度：★★☆

行业知识导航

汽车广告简介：

汽车广告的立足点是企业。做广告是企业向广大消费者宣传其产品用途、产品质量，展示企业形象的商业手段。在这种商业手段的运营中，企业和消费者都将受益。企业靠广告推销产品，消费者靠广告指导自己的购买行为。不论是传统媒介，还是网络传播，带给人们的广告信息为人们提供了非常方便的购物指南。因此，在当前的信息时代，汽车企业会运用多种媒体做广告，宣传本企业的产品，否则会贻误时机。

Step 01 嘉年华——海报背景设计

▶步骤01 执行"文件"→"新建"命令或按下快捷键 Ctrl+N，弹出"新建"对话框，设置宽度为 28.8 厘米，高度为 21.6 厘米，分辨率为 300 像素 / 英寸，单击"确定"按钮。将前景色设为 R:47、G:111、B:137，背景色设为 R:164、G:220、B:207，选择渐变工具，单击属性工具栏上的，打开"渐变编辑器"对话框，选择前景色到背景色渐变，如图所示。

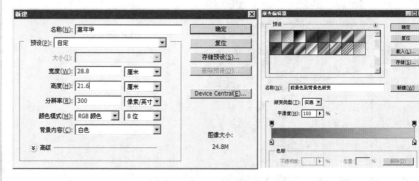

▶步骤02 选中"背景"图层，单击线性渐变按钮，在页面内从上往下拖曳，绘制渐变，如图所示。

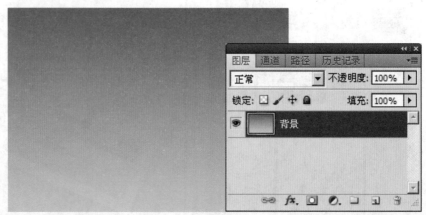

汽车广告媒体选择：

广告策划要根据媒体不同，安排不同的求诉内容和创意手段。汽车较之其他商品具有高附加值的特点。广告牌可以突出整车独有的高档商品非凡之气势；电视可表现其与众不同的车型和动力性能；报纸、期刊则能够详细介绍车辆的油耗、发动机排量和相关配置。

汽车是一个适应性比较全面的大宗商品，它能给予企业广告策划者发挥巨大想象力空间。
汽车企业在做广告策划的同时，也是研究消费者购买心理和购买行为的过程。汽车广告策划的原则是让消费者"喜闻乐见，明白可亲或悬念难忘"。消费者认可了产品，企业才会有广阔的发展前景。

步骤03 单击"图层"面板下方的创建新的填充或调整图层，在弹出的菜单栏中选择"色阶"选项，得到"色阶1"图层，在调整面板中设置参数。

Step 02 嘉年华——装饰元素设计

步骤01 按下快捷键 Ctrl+O，打开本书附带光盘中的"Chapter12\01\Media\ 素材 1.psd"文件，将打开的图像拖曳到正在操作的文件窗口中，如图所示。

步骤02 按下快捷键 Ctrl+Shift+N，新建"水滴"图层，选择套索工具，在属性工具栏单击添加到选区，在页面内创建如图所示的选区，将前景色设为黑色，按下快捷键 Alt+Delete 填充前景色。

步骤03 按下快捷键 Ctrl+D 取消选择，单击添加图层样式 *fx*，打开"图层样式"对话框，选择投影，参数设置如图所示。

行业知识导航

汽车广告特点：

广告策划是一个过程，这个过程要靠广告创意来具体实现。广告创意的成果既在合情合理之中，又常常出人意料之外。商业广告的策划和创意是一个"大胆设想，小心求证"的过程。在广告的策划中可以驰骋想象，在广告的创意中要周密细致。所以说，广告策划是宏观的，广告创意则是微观的。广告策划是广告的灵魂，而广告创意则是广告灵魂的表现形式。

国内汽车广告：

从目前国内已发布的汽车广告来看，创意性质的广告较多，策划式的广告相对贫乏。有的平面广告像摆地摊，把发动机、ABS、安全气囊当做小商品依次排齐，缺乏大气；有的电视广告只见一辆汽车飞奔而去，其广告语却不知所云，不仅没有回味，还让人一时听不明白。商品广告要在独出心裁的策划基础上，加上精美绝伦的艺术创意，才能让消费者从广告策划、创意水准中管中窥豹，使企业在消费者心目中留下一个先入为主的好印象。

步骤04 设置完毕不关闭对话框，继续勾选内阴影复选框，设置参数。设置完毕不关闭对话框，继续勾选内发光复选框，设置参数。设置完毕不关闭对话框，继续勾选斜面和浮雕复选框，设置参数。设置完毕按Enter键确认。应用所有图层样式，效果如图所示。

步骤05 将"水滴"图层的混合模式设为滤色，效果如图所示。

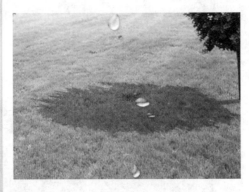

步骤06 按下快捷键Ctrl+Shift+N，新建"闪光"图层，将前景色设为白色，单击画笔工具，选择合适的笔刷，调整笔触大小、硬度和不透明度，在页面内绘制闪光，如图所示。

行业知识导航

近年来，国内汽车市场竞争从混乱到有序，从稚嫩到相对趋于成熟，为汽车广告业的迅猛发展，提供了一个深厚的发展背景。有些优秀的汽车广告甚至成了行业口耳相传的案例。那么，在汽车行业日益激烈的市场竞争当中，什么样的广告才会对企业和产品真正起到起死回生或者一日千里的功效？欣赏一则优秀的汽车广告，应该注重哪些元素呢？

从以下三个方面展开，大致已经可以对一则汽车广告是否优秀做出比较全面的判断。

一、整体创意

广告是讲究创意的，没有创意的广告是一则没有灵魂的作品。要吸引消费者的注意力，同时让他们来买你的产品，你的广告必须有很好的点子，这里所说的"好的点子"就是指创意。

步骤07 打开本书附带光盘中的"Chapter12\01\Media\ 素材 2.psd"文件，将打开的图像拖曳到正在操作的文件窗口中，如图所示。

Step 03 嘉年华——主题元素设计

步骤01 选择圆角矩形工具 ，在属性工具栏单击路径 ，在页面内绘制三个圆角矩形，选择直接选择工具 ，调整路径形状，按下快捷键 Ctrl+T，进行旋转，如图所示。

步骤02 按下快捷键 Ctrl+Shift+N，新建"圆角矩形"图层，按下快捷键 Ctrl+Enter，将路径转为选区，将前景色设为白色，按下快捷键 Alt+Delete 填充前景色，按下快捷键 Ctrl+D 取消选择，如图所示。

步骤03 打开本书附带光盘中的"Chapter12\01\Media\ 素材 3.psd"文件，将打开的图像拖曳到正在操作的文件窗口中。至此，本案例就制作完成了。

拓展项目演练（你我同行）

制作要点：

结合图层蒙版、羽化命令以及曲线使图像之间衔接自然

最终效果：Chapter12\01\Complete\ 你我同行.psd
素材位置：Chapter12\01\Media\ 素材 4.psd、素材 5.psd

⊙步骤01 执行"文件"→"新建"命令或按下快捷键 Ctrl+N，弹出"新建"对话框，设置宽度为29.6 厘米，高度为 19.5 厘米，分辨率为 300 像素/英寸，单击"确定"按钮，如图所示。

⊙步骤02 按下快捷键 Ctrl+Shift+N，新建"图层1"，将前景色设为 R:60、G:146、B:253，按下快捷键 Alt+Delete 填充前景色，单击添加图层蒙版，为其添加蒙版，如图所示。

⊙步骤03 选中图层蒙版，单击渐变工具，在蒙版上绘制由灰到白的线性渐变，如图所示。

⊙步骤04 按下快捷键 Ctrl+O，打开本书附带光盘中的"Chapter12\01\Media\ 素材 4.psd"文件，将打开的图像拖曳到正在操作的文件窗口中，如图所示。

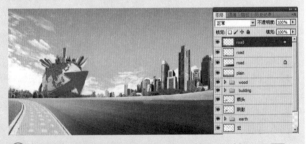

⊙步骤05 按下快捷键 Ctrl+Shift+N，新建"黄线"图层，单击多边形套索工具，在页面内创建如图所示的选区。将前景色设为 R:231、G:207、B:89，按下快捷键 Alt+Delete 填充前景色。

⊙步骤06 新建"白线"图层，单击钢笔工具，在页面内单击确定起始点，绘制如图所示路径。按下快捷键 Ctrl+Enter，将路径转为选区，将前景色设为白色，按下快捷键 Alt+Delete 填充前景色。

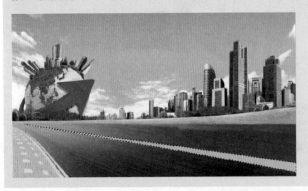

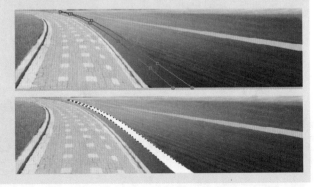

步骤07 新建"阴影"图层，单击多边形套索工具 ，在页面内创建多边形选区，按下快捷键 Shift+F6，打开"羽化选区"对话框，羽化半径设为5，按 Enter 键确定，将前景色设为黑色，按下快捷键 Alt+Delete 填充前景色，如图所示。

步骤09 按下快捷键 Ctrl+Shift+E，合并可见图层，执行"滤镜"→"渲染"→"镜头光晕"命令，打开"镜头光晕"对话框，参数设置如图所示。

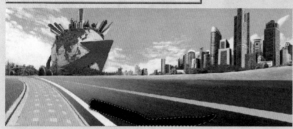

步骤11 选中文字图层，单击"图层"面板下方的添加图层样式 ，在弹出的对话框中选择"投影"选项，参数设置如图所示。

步骤08 按下快捷键 Ctrl+D 取消选择。打开本书附带光盘中的"Chapter12\01\Media\ 素材 5.psd"文件，将打开的图像拖曳到正在操作的文件窗口中，如图所示。

步骤10 设置完毕按 Enter 键确认。将前景色设为白色，选择横排文字工具T，设置合适的字体和字号，在页面内输入相应文字。

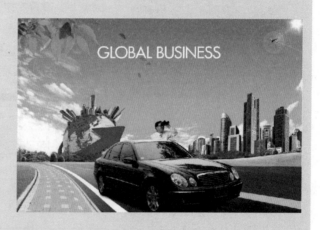

步骤12 设置完毕按 Enter 键确认。至此，本案例就制作完成了，最终效果如图所示。

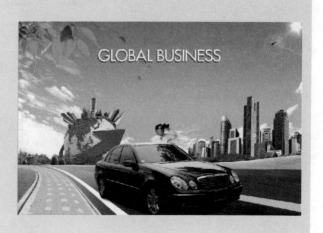

12.2 都市版——时尚一派

　　本例制作的是一张汽车的广告宣传海报，主要针对主流消费群体。在颜色使用上主要采用红色系，与这款车的色调相统一，且给人一种温馨浪漫的感觉，凸显出此款产品不同于其他产品的地方。

配色应用：

制作要点：
1. 使用渐变工具制作背景效果
2. 使用图层蒙版和橡皮擦工具擦除不需要的图像
3. 使用自由变换命令调整图像大小和角度
4. 使用椭圆选框工具配合图层样式制作球形

最终效果：Chapter12\02\Complete\ 时尚一派 .psd
素材位置：Chapter12\02\Media\ 素材 1.psd ～素材 5.psd
难易程度：★★★

行业知识导航

一个好的广告创意，必须具备下列条件：

　　◎广告主题明确

　　◎广告诉求对象明确

　　◎内容和表现形式必须新颖独特

　　◎拥有吸引力的表现手法

　　◎创意需要原创震撼

以曾经流传甚广的某汽车的创意广告为例，它是以宣传片的形式流传的，创意主要以汽车的零部件为主要创意元素，以图形视像的形式生动体现了一辆汽车的制造过程。该广告创意的成功点在于它的纯粹，纯粹到几乎不用文字诠释、不用语音注解。广告主题相当明确，那就是汽车宣传片中所示以精细优质的各类零部件通过严谨的工艺生产出来得高品质产品，广告内容和表现形式史无前例而且极难翻版。由于是以零部件为主要构成元素，整个画面的精美观感和科技感十足，牢牢抓住了受众的眼球和心灵，形成十足的震撼力。

Step 01 时尚一派——海报背景设计

▶ **步骤01** 执行"文件"→"新建"命令或按下快捷键 Ctrl+N，弹出"新建"对话框，设置宽度为29.7厘米，高度为21厘米，分辨率为300像素 / 英寸，单击"确定"按钮。将前景色设为 R:255、G:248、B:216，背景色设为 R:255、G:185、B:185，选择渐变工具，单击属性工具栏上的，打开"渐变编辑器"对话框，选择前景色到背景色渐变，如图所示。

▶ **步骤02** 单击矩形选框工具，在页面内创建如图所示的选区。按下快捷键 Ctrl+Shift+N，新建"图层 1"，选择渐变工具，单击径向渐变按钮，在选区内拖曳，绘制渐变。

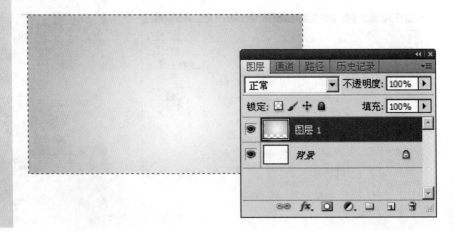

二、广告诉求

广告诉求指的是广告中所强调的，能够打动或者劝服受众的传达重点。诉求的最直接体现就是主广告语。

行业曾有戏言：当今汽车闯荡市场，必备三件法宝，那就是一副好身板，一个好名字，一条好广告语。可见广告语在广告宣传过程中的重要性，现实生活中越来越多的优秀广告语也已经成为家喻户晓的口头禅。汽车行业不乏很多优秀的汽车广告语，我们不妨对比性地选择几条广告语，寻找欣赏的关键点。

某汽车初上市时，打出了"陆上公务舱"的广告语。当时飞机还只是高端商务人士的出行工具，并没有现在这么普及，因此"陆上公务舱"的定义和定位，一下子奠定了该车商务车中的高端形象，成为当年最为成功的汽车广告语之一。从这可以看出来，好的广告语集中了产品特征、情感诉求、时代感、语言感，并且紧跟时代的步伐，能够真切的反映特殊时间阶段的用户关注热点和思想动态。

Step 02 时尚一派——装饰元素设计

步骤01 按下快捷键 Ctrl+O，打开本书附带光盘中的"Chapter12\02\Media\素材 1.psd"文件，将打开的图像拖曳到正在操作的文件窗口中，如图所示。

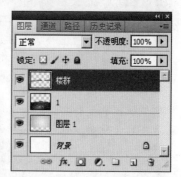

步骤02 选中"楼群"图层，单击添加图层蒙版，为其添加图层蒙版，单击橡皮擦工具，在属性工具栏中设置合适的画笔属性，使用橡皮擦工具在图像上进行涂抹，把不需要的部分擦除，如图所示。

步骤03 打开本书附带光盘中的"Chapter12\02\Media\素材 2.psd"文件，将打开的图像拖曳到正在操作的文件窗口中，如图所示。

步骤04 将"heart"图层拖曳到创建新图层，得到"heart 副本"，按下快捷键 Ctrl+T 将其缩小并旋转，将其移动到合适位置，调整图层顺序。

行业知识导航

Step 03 时尚一派——主题元素设计

三、广告表现形式

一则优秀的汽车广告，具备了优秀的创意和精炼的广告语之后，需要全面考虑的就是广告的表现形式了。表现形式需要善于从产品或者品牌本身寻找形象化的表面特征，把抽象心理意念转化为可视可感的形象体现，在这个过程当中融入创造性的思维想象和高水平的策划元素。无论是平媒广告、电视广告、广播广告还是网络广告等，外在的表现形式都会落实体现到画面、音效、语言、文字等几个方面。

画面需要注意的是意境、画面质量、内容诠释和境界的和谐。音效和语言两个要点我们不妨结合到一起来阐述。音效主要体现在广告背景音乐和广告歌曲两方面，语言则主要体现在广告中人员阐述的语言运用及语音质量。

▶步骤01 按下快捷键 Ctrl+Shift+N，新建"阴影"图层，单击椭圆选框工具，在页面内创建如图所示的椭圆选区，将前景色设为黑色，按下快捷键 Alt+Delete 填充前景色，将图层不透明度设为 80%，按下快捷键 Ctrl+D 取消选择。

▶步骤02 打开本书附带光盘中的"Chapter12\02\Media\ 素材 3.psd"文件，将打开的图像拖曳到正在操作的文件窗口中，如图所示。

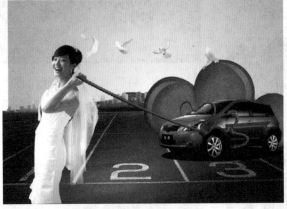

▶步骤03 选中"人物"图层，单击多边形套索工具，将人物的手部选中，按下快捷键 Ctrl+J，将选区内图像复制至新图层，将新图层移至最顶部，如图所示。

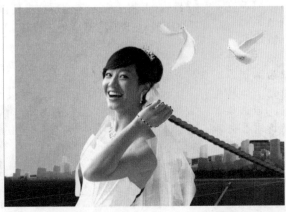

音效和语言的运用主要体现在电视、广播、视频、宣传片等广告形式当中，成功的背景音乐、语言阐述和广告歌曲能够为产品带来更加深刻的含义，增加无穷的魅力。因此，它们应该具备高雅、韵律优美易于传诵、符合地域的语言和表现习惯、简洁易懂等。

文字是广告的重要诠释手段，包含主广告语、辅助广告语、广告注释文字等在内的文字内容，需要做到与产品或品牌紧密结合，对主广告语合理诠释、简洁、易懂、具有文化品位、吻合文化环境等特征。

综上所述，从上面三点可简单地评价一则汽车广告作品是否足够优秀。当然，优秀的汽车广告作品更应该具备深远的影响，达成良好的广告效果。

步骤04 打开本书附带光盘中的"Chapter12\02\Media\ 素材 4.psd"文件，将打开的图像拖曳到正在操作的文件窗口中。将"图层 3"拖曳到创建新图层，得到"图层 3 副本"，执行"编辑"→"变换"→"垂直翻转"命令，将翻转后的图像移动到合适位置，调整图层顺序，将不透明度设为 50%。

步骤05 新建一个图层，命名为"ball"，单击椭圆选框工具，按住 Shift 键，在页面内创建正圆选区，将前景色设为白色，按下快捷键 Alt+Delete 填充前景色，按下快捷键 Ctrl+D 取消选择，如图所示。

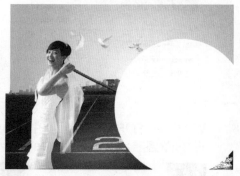

步骤06 将"ball"图层的填充值设为 0%，单击添加图层样式，打开"图层样式"对话框，选择外发光，设置参数。设置完毕不关闭对话框，继续勾选内发光复选框，设置参数。设置完毕不关闭对话框，继续勾选描边复选框，设置参数，如图所示。

曲线命令:

应用"曲线"命令后,在弹出的"曲线"对话框中,可以利用曲线精确的调整颜色。查看"曲线"对话框的曲线框,可以看到,曲线根据颜色的变化,被分成了上端的高光,中间部分的中间色和下端的阴影3个区域。

原图

单击曲线左端,向上拖动,阴影区域减少,图像整体变亮。

单击曲线右端,向下拖动,高光区域减少,图像整体变暗。

单击曲线中间部分,向上拖动,中间色区域增加,中间色会变亮。

将曲线三等分,调整为S形后,高光和阴 影区域增加,加强了整个图像的颜色对比。

▶ 步骤07 设置完毕按 Enter 键确认。应用所有图层样式,效果如图所示。

▶ 步骤08 按下快捷键 Ctrl+Shift+N,新建"高光"图层,单击椭圆选框工具○,在页面内创建如图所示的椭圆选区,将前景色设为白色,选择渐变工具█,单击属性工具栏上的████,打开"渐变编辑器"对话框,选择前景色到透明渐变,单击线性渐变按钮█,在选区内拖曳,绘制渐变。

▶ 步骤09 打开本书附带光盘中的"Chapter12\02\Media\ 素材 5.psd"文件,将打开的图像拖曳到正在操作的文件窗口中,如图所示。

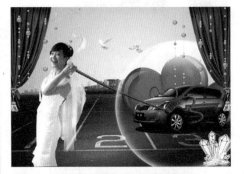

▶ 步骤10 选择横排文字工具T,设置合适的字体、字号和颜色,在页面内输入相应文字。至此,本案例就制作完成了,最终效果如图所示。

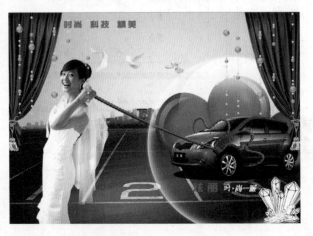

拓展项目演练（天下共享）

制作要点：

结合图层蒙版、图层不透明度使图像效果贴近现实，看上去更为自然

最终效果：Chapter12\02\Complete\ 天下共享 .psd
素材位置：Chapter12\02\Media\ 背景 .jpg、素材 6.psd…

▶步骤01 执行"文件"→"打开"命令或按下快捷键 Ctrl+O，打开本书附带光盘中的"Chapter12\02\Media\ 背景 .jpg"文件。

▶步骤03 选中"天空"图层，单击添加图层蒙版，为其添加图层蒙版，单击橡皮擦工具，在属性工具栏中设置合适的画笔属性，使用橡皮擦工具在图像上进行涂抹，把不需要的部分擦除。

▶步骤05 单击多边形套索工具，在页面内创建如图所示的选区。选中"车"图层，按下快捷键 Shift+Ctrl+J，将选区内图像剪切至新图层，将图层 / 不透明度设为 79%，按下快捷键 Ctrl+D 取消选择。

▶步骤02 打开本书附带光盘中的"Chapter12\02\Media\ 素材 6.psd"文件，将打开的图像拖曳到正在操作的文件窗口中。

▶步骤04 打开本书附带光盘中的"Chapter12\02\Media\ 素材 7.psd"文件，将打开的图像拖曳到正在操作的文件窗口中，如图所示。

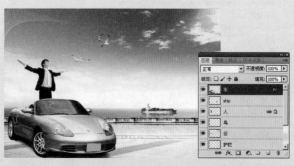

▶步骤06 将前景色设为白色，选择横排文字工具 T，设置合适的字体和字号，在页面内输入相应文字。至此，本案例就制作完成了，最终效果如图所示。

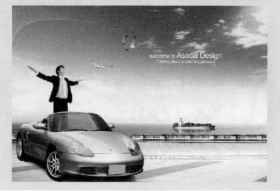

12.3 时尚版——A+ 之选

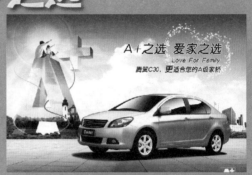

　　本例制作的是一张汽车广告，用 Photoshop 制作出立体效果，使平面不平，达到很好的视觉效果，下面就来制作这张汽车广告。

配色应用 :

制作要点 :
1. 使用渐变工具和蒙版制作背景
2. 使用多边形套索工具和蒙版制作文字
3. 使用曲线和亮度／对比度命令制作立体效果
4. 使用自由变换命令调整图像形状

最终效果 : Chapter12\03\Complete\A+ 之选 .psd
素材位置 : Chapter12\03\Media\ 素材 1.psd ～素材 5.psd
难易程度 : ★★★

创作技能点拨

滤镜(USM 锐化) :

　　"USM 锐化"滤镜主要用于调整图像边缘的细节，增强图像边缘的对比度，从而强调图像的边缘和其产生的模糊。

数量(A) : 1　%

半径(R) : 0.1　像素

阈值(T) : 0　色阶

数量 : 调整图像的锐化程度，参数越大，锐化的程度越强，反之则相反。
半径 : 调整图像边缘像素。
阈值 : 主要调整图像的边缘像素，利用色阶命令的原理，边缘像素锐化半径的大小决定锐化的强度，当阈值为0色阶时，锐化所有的像素。

原图

Step 01　A+之选——背景设计

▶ **步骤01** 执行"文件"→"新建"命令或按下快捷键 Ctrl+N，弹出"新建"对话框，设置宽度为 29 厘米，高度为 20 厘米，分辨率为 300 像素/英寸，单击"确定"按钮，如图所示。将前景色设为 R:44、G:128、B:165，背景色设为 R:212、G:228、B:224，选择渐变工具，单击属性工具栏上的，打开"渐变编辑器"对话框，选择前景色到背景色渐变。

▶ **步骤02** 按下快捷键 Ctrl+Shift+N，新建"图层 1"，单击线性渐变按钮，在页面内拖曳，绘制渐变，效果如图所示。单击添加图层蒙版，为其添加图层蒙版。

数量：100%

半径：2 像素

阈值：0 色阶

数量：300%

半径：5 像素

阈值：0 色阶

锐化命令在照片的运用上主要体现照片图像的质感和清晰度。

滤镜（旋转扭曲）：

"旋转扭曲"命令主要是一种以轴心为中心向外进行旋转扭曲，模拟漩涡的一种效果。

"旋转扭曲"对话框

步骤03 选中图层蒙版，单击渐变工具，在蒙版上绘制由黑到白的线性渐变，如图所示。

步骤04 按下快捷键 Ctrl+O，打开本书附带光盘中的"Chapter12\03\Media\ 素材 1.psd"文件，将打开的图像拖曳到正在操作的文件窗口中，如图所示。

Step 02 A+之选——制作文字效果

步骤01 按下快捷键 Ctrl+O，打开本书附带光盘中的"Chapter12\03\Media\ 素材 2.psd"文件，将打开的图像拖曳到正在操作的文件窗口中，如图所示。

步骤02 单击多边形套索工具，在属性工具栏上选择从选区减去，在页面内创建如图所示的选区，如图所示。

创作技能点拨

❶图像的预览窗口

❷角度：主要调整扭曲图像的角度，参数的范围是-999~999度。当角度值为正数时，图像会以顺时针进行旋转扭曲；当角度值为负数时，图像会以逆时针进行旋转扭曲。

执行"滤镜"→"扭曲"→"旋转扭曲"命令，在弹出的对话框中设置"角度"，完成后按Enter键确认。角度参数越大，图像扭曲的越厉害。

调整参数

调整后效果

调整参数

调整后效果

▶步骤03 选中图层"6"，单击添加图层蒙版 ▣，为其添加图层蒙版，效果如图所示。

▶步骤04 单击多边形套索工具 ▽，在属性工具栏上选择"添加到选区" ▣，在页面内创建如图所示的选区。

▶步骤05 按下快捷键 Ctrl+M，打开"曲线"对话框，调整曲线，按Enter 键确定。

▶步骤06 执行"图像"→"调整"→"亮度/对比度"命令，打开"亮度/对比度"对话框，设置参数，按 Enter 键确定。

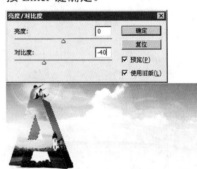

▶步骤07 按下快捷键 Ctrl+D，取消选择，按下快捷键 Ctrl+O，打开本书附带光盘中的"Chapter12\03\Media\ 素材 3.psd"文件，将打开的图像拖曳到文件窗口中。

创作技能点拨

色阶命令：

"色阶"命令经常是在扫描完图像以后调整颜色的时候使用，它可以对亮度过暗的照片进行充分的颜色调整，应用"色阶"命令后，在弹出的"色阶"对话框中，会显示直方图，利用下端的滑块可以调整颜色。左边的滑块 ◤ 代表阴影，中间的滑块 ◢ 代表中间色，右边的滑块 △ 代表高光。

原图

向左拖动高光滑块，图像中亮的部分会变得更亮。

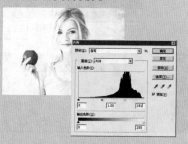

向左拖动中间色滑块，中间色会变亮，图像会整体变亮。

向右拖动阴影滑块，图像中阴影部分会变得更暗。向左拖动高光滑块，则可以得到颜色对比非常强烈的图像。

▶ 步骤08 单击多边形套索工具 ，在页面内创建如图所示的选区。选中图层"7"，单击添加图层蒙版 ，为其添加图层蒙版，如图所示。

▶ 步骤09 用同样的方法，重复上述步骤，制作立体效果，如图所示。

Step 03 A+之选——主题元素设计

▶ 步骤01 打开本书附带光盘中的"Chapter12\03\Media\ 素材 4.psd"文件，将打开的图像拖曳到文件窗口中。

▶ 步骤02 将"路面"图层拖曳到创建新图层 ，得到"路面 副本"，执行"编辑"→"变换"→"水平翻转"命令，将翻转后的图像移动到合适位置。

创作技能点拨

色相／饱和度命令：

"色相/饱和度"命令，是可以改变颜色的亮度、饱和度、颜色的一种功能。在"色相/饱和度"对话框中，包括有可以调整颜色的"色相"滑块，可以调整颜色饱和度的"饱和度"滑块，以及可以调整颜色亮度的"明度"滑块。

原图

将"编辑"设置为"绿色"后，通过饱和度值，叶子的饱和度会提高。

将"编辑"设置为"红色"时，拖动"色相"滑块，可以将图像中的红色改变为橙色。

将"编辑"项设置为"全图"，向左拖动"色相"滑块，可以改变颜色。

步骤03 按下快捷键 Ctrl+T，进行自由变换，在图像上单击右键选择透视，拖动角点，调整形状，如图所示。按 Enter 键确定。

步骤04 选中"路面 副本"图层，单击添加图层蒙版，为其添加图层蒙版，单击橡皮擦工具，在属性工具栏中设置合适的画笔属性，使用橡皮擦工具在图像上进行涂抹，把不需要的部分擦除，如图所示。

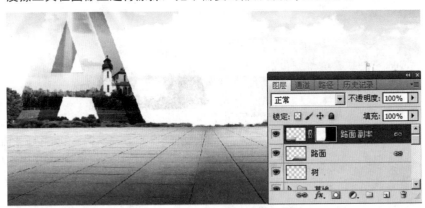

步骤05 新建"阴影"图层，单击多边形套索工具，在页面内创建多边形选区，按下快捷键 Shift+F6，打开"羽化选区"对话框，羽化半径设为 5，按 Enter 键确定，将前景色设为黑色，按下快捷键 Alt+Delete 填充前景色，如图所示。

步骤06 按下快捷键 Ctrl+D 取消选择。打开本书附带光盘中的"Chapter12\03\Media\ 素 材 5".psd 文件，将打开的图像拖曳到文件窗口中。至此，本案例就制作完成了，最终效果如图所示。

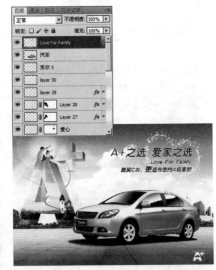

拓展项目演练（马到功成）

制作要点：

结合图层蒙版、图层样式以及图层不透明度使图像之间过渡自然

最终效果：Chapter12\03\Complete\ 马到功成 . psd
素材位置：Chapter12\03\Media\ 背景 . jpg、素材 6 . psd···

▶步骤01 执行"文件"→"打开"命令或按下快捷键 Ctrl+O，打开本书附带光盘中的"Chapter12\03\Media\ 背景 .jpg"文件，如图所示。

▶步骤02 按下快捷键 Ctrl+O，打开本书附带光盘中的"Chapter12\03\Media\ 素材 6.psd"文件，将打开的图像拖曳到正在操作的文件窗口中，如图所示。

▶步骤03 将"马"图层拖曳到创建新图层 ，得到"马 副本"，执行"编辑"→"变换"→"垂直翻转"命令，将翻转后的图像移动到合适位置，调整图层顺序，设置图层不透明度为 50%。

▶步骤04 选中"马"图层，单击添加图层样式 fx，打开"图层样式"对话框，选择外发光，设置参数。

▶步骤05 设置完毕按 Enter 键确认。应用图层样式，效果如图所示。

▶步骤06 按下快捷键 Ctrl+O，打开本书附带光盘中的"Chapter12\03\Media\ 素材 7.psd"文件，将打开的图像拖曳到当前文件窗口中，如图所示。

▶步骤07 将"车"图层拖曳到创建新图层⬏，得到"车 副本"，执行"编辑"→"变换"→"垂直翻转"命令，将翻转后的图像移动到合适位置，调整图层顺序，设置图层不透明度为80%。

▶步骤08 选中"车 副本"图层，单击添加图层蒙版⬛，为其添加图层蒙版，单击橡皮擦工具⬛，在属性工具栏中设置合适的画笔属性，使用橡皮擦工具在图像上进行涂抹，把不需要的部分擦除。

▶步骤09 打开本书附带光盘中的"Chapter12\03\Media\ 素材 8.psd"文件，将打开的图像拖曳到正在操作的文件窗口中，如图所示。

▶步骤10 将前景色设为 R:248、G:4、B:4，选择横排文字工具T，设置合适的字体和字号，在页面内输入相应文字，按下快捷键 Ctrl+T 进行旋转。

▶步骤11 将前景色设为白色，选择横排文字工具T，设置合适的字体和字号，在页面内输入相应文字，如图所示。

▶步骤12 按下快捷键 Shift+Ctrl+E，合并所有可见图层，执行"图像"→"自动颜色"命令。至此，本案例就制作完成了，最终效果如图所示。